So
Easy !

make things

simple and enjoyable

太雅

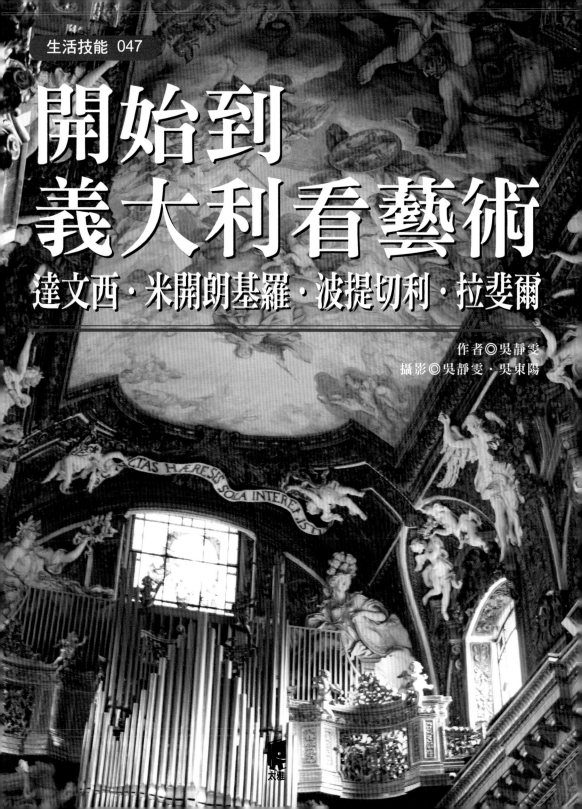

生活技能 047

開始到
義大利看藝術

達文西・米開朗基羅・波提切利・拉斐爾

作者◎吳靜雯

攝影◎吳靜雯・吳東陽

目 錄 CONTENTS

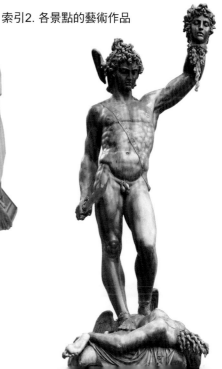

How to use
如何使用本書 ……………………………

本書以自助旅行為切入角度,帶你進入以義大利藝術之行為主題的行程,除了認識義大利的基本資訊之外,更重要的是將四大藝術之城的交通、住宿、景點詳細羅列,並且安排藝術紀念品及餐廳的選擇。篇章中從認識義大利藝術為起點,接著深入藝術作品的意涵與呈現,讓此趟旅行,充滿著濃厚藝術味及知性感性。

全書分成4個篇章

【關於義大利】從義大利的基本檔案下手,了解當地氣候、貨幣、網路使用、郵寄服務、時差電壓、旅遊旺季。「義大利黃頁簿」裡將告訴你,如何辦理簽證、如何使用電話通訊、旅遊服務機構資訊、護照遺失解決方案,都可從預先了解,才能有順暢的旅程。「藝術之旅 方便字典」讓你輕鬆學會當地簡易用語,其中包括:問候與詢問、數字、星期、月分、博物館與美術館常見標示、景點參觀與資訊詢問、時間、生病不適用語、緊急狀況與求救、飲食用餐……

【藝術初體驗】了解藝術作品之前,得先了解與當地的歷史淵源、流變,甚至於大師的背景,此單元先從大方向讓你了解義大利藝術的大環境。分別從「看藝術一定要到義大利的4大理由」、「親近義大利藝術的6大要訣」開始,接著再「一口氣弄懂義大利建築與藝術」,深入12大藝術風格與特色、看懂義大利宗教畫與教堂,最後再認識一群令人讚佩的藝術大師。

【開始到義大利看藝術】羅馬、佛羅倫斯、威尼斯、米蘭,這四座充滿藝術感的城市裡,遍布著珍貴的歷史遺產,本單元首先挑出「不可不看的6大景點、4大畫作」,讓你迅速領略該地的藝術氣息,之後,再針對四大城市,將藝術之旅再細分成5個部分,分別為:美術館/博物館、教堂、古遺跡廣場、郊區景點、羅馬藝術紀念品與藝術相關餐廳,進行深入的探究。

【藝術之旅住宿情報】針對此趟的藝術之行,住宿的位置若能在景點附近,是再好不過了,但如果又能同時兼顧到預算與旅館的獨特性,就更令人期待,在本單元裡,先告訴你「義大利住宿,5大不可不知」,了解旅店淡旺季與分級制度的差異,也教你如何透過網站訂房,並提醒你如何成為一個受歡迎的住客。最重要的,同時推薦羅馬、佛羅倫斯、威尼斯、米蘭四城的舒適居住地點,以便可以展開一場愉快的藝術之旅。

① 篇章
以顏色區分各大篇章。

② 單元小目錄
每個單元開始前，詳列所有包含
的主題，一目瞭然。

③ 不可不看的景點、畫作
總合藝術四城推選而出不可不看的6大景4
大畫作，說明其推薦理由，並標示其他單
元延伸介紹的參見頁數。

④ 圖解畫作
將畫作的細部標示，甚至取局
部再放大，並進行解說。

 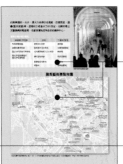

⑤ 城市簡介、景點羅列
介紹該城市背景與藝術發展歷史，並以表
格羅列出該城市必遊必看的藝術景點，同
時標示出該城地圖及景點所在位置。

⑥ 城市通行證
提供該城市的最划算的交通與門票訊息，
其中包括各景點的優惠搭組、折扣費用，
以及購買地點。

⑦ 藝術景點、入場資訊
依(1)美術館、博物館(2)教堂(3)古遺跡、
廣場，將藝術景點分門別類。並將前往交
通、開放時間、費用、休息日……等重要
訊息詳列。

⑧ 藝術貼近看
將景點內的重要館藏逐一挑選出，深入的
介紹賞析。

■作者序

走入心靈悸動的藝術國度

　　義大利這個墮落又美麗的矛盾天堂,有吃不盡的美食、鮮明的義大利性格、恬適的鄉野風光……當然,它還是個即使花一生的時間,也探索不完、感動不斷的藝術殿堂。

　　在義大利期間,常一有空閒時間,便往某座美術館、博物館或教堂裡鑽(有時是基於夏天要避暑、冬天要避寒的緣故而鑽進免費參觀的教堂),也或者只是在街上晃著,不經意總會看到一些讓心靈悸動的古老雕刻或壁畫。

　　常在看到某些畫作後,去了解畫家創作背後的故事,而了解之後的那份感動,常會更深刻地在心裡迴盪。這才慢慢理解:為什麼米開朗基羅在完成摩西像後(羅馬鎖鏈聖彼得教堂),會對著這座完美的雕像說:「你怎麼不說話?」;也會看到畫家不堪現實的叨擾,而將自己被壓榨得不成人形的皮囊畫入畫中時(羅馬梵蒂岡博物館《最後的審判》),發出會心的一笑;又或者,在一個安靜的午後,站在《光之帝國》的畫前(威尼斯佩姬古根漢美術館),享受片刻屬於自己的寧靜與安適。

　　很喜歡《藝術的故事》書中所提的一個概念:那些我們現在在博物館內看到高掛在牆上的畫作,原本都是為某個場合或目的而畫的,因此當藝術家在構思時,這個目的就已經存在其中了,這些畫原本是要人去討論、爭辯的。

吳靜雯

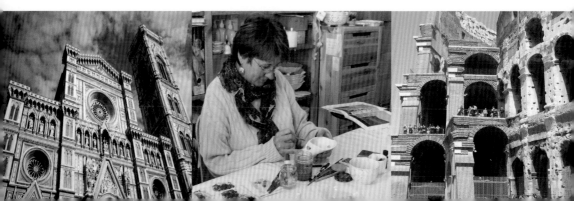

■ 來自編輯室

藝術，零距離的存在

　　剛開始接觸這本書，原以為會是一場高深艱難的相遇，然而在整個閱讀與編輯過程中，透過作者巧妙的鋪述，先由義大利本身及城市性格下手，讓人理解藝術之生根原因，明白了創作者、藝術作品，以及城市氛圍三者的緊密連繫，以及衍生於政經、宗教與生活的必然性，自此，面對這些千百年的巨作，竟也如同尋常生活中的可親物件一樣，毫無距離。

　　在眾多義大利旅遊書籍之中，鮮少有針對藝術為旅遊主題的，然而許多人前往義大利旅行時，領略最多的卻又是這些具有歷史光華的文化遺產，在面對初次面對教堂與畫作時，或許會有震懾人心的悸動，但看了幾座建築與幾幅畫作之後，卻又興起一種千篇一律的索然感，究其原因，在於人們對於這些建築與藝術作品的情感與理解度尚未建立，倘若，有那麼一本書，可以用深入簡出的方式，讓人明白此刻身處的城市，何以孕育出如此的藝術……為何威尼斯派的作品，總是帶有波光瀲灩的璀璨之感？為何在文藝復興大城佛羅倫斯，總能感受到人文與哲思交辯的氣息？一旦理解了，那麼這個城市，這些藝術，就不再只是專屬於義大利人所有，而是深入了每個親臨現場的我們的心中。

　　書中，不僅從最實用的角度切入，告訴你如何以自助者的角色，來到這個國度，同時也整理出每個城市必遊的「藝術景點」，替旅人濃縮出最精華的旅程，此外，還針對該景點的重點館藏與作品，進行詳細的剖析，甚至以圖解的形式做細部導覽，拿著這本書，就如同身邊有個如影隨形的藝術嚮導，讓你此行，充滿著深度與廣度。

<div align="right">特約編輯　詹琇宇</div>

作者簡介／吳靜雯

　　曾在義大利待過兩年，細細體驗義大利式的隨意歲月。每次回義大利，總有種回到老鄉般的溫暖，大曬燦爛的義大利豔陽、大啖怎麼也吃不厭的義大利美食……總認為旅行，或許是一場美麗的修行、一面有魔法的明鏡。

　　出版作品：太雅個人旅行書系《英國》、《越南》、《Amazing China：蘇杭》；世界主題書系《學義大利人過生活》、《真愛義大利》、《Traveller's曼谷泰享受》、《我的青島私旅行》、《泰北清邁‧曼谷享受全攻略》；活頁旅行書《巴塞隆納》；So Easy書系《開始在泰國自助旅行》、《開始到義大利買名牌》、《開始在越南自助旅行》等。

關於義大利

鎖鏈聖彼得教堂

　　義大利是個什麼樣的國家?在走入他們的美食、購物,文化,貼近他們的生活之前,先了解一下這個地方。

　　黑手黨?危險!? 很多人提到義大利,馬上聯想到黑手黨,然而,義大利並不如傳說中的可怕,它仍是全球最受歡迎的旅遊國家之一。

　　豐富藝術遺產: 除了美食、購物之外,西方藝術蓬勃發展的源頭,就是義大利。光是聯合國教科文組織(UNESCO)所列的遺產中,在義大利境內就高達47個文化遺產及4個自然遺產。此外,義大利擁有3,200多座博物館、10萬多座教堂以及5萬多座歷史建築物,藝術品達2百多萬件,考古文物更高達5百多萬件。

　　多元地域文化: 義大利屬於狹長形國家,每個地區的人民,都以自己的文化為傲,就像每一家的義大利媽媽,都有自己的獨門烹調祕方一樣,義大利的文化之多元、之活潑,讓人在每個地方,都可看到不同的文物、不同的個性、與不同的義大利生活。

　　這裡雖然有點亂,但是亂得很有活力;這裡雖然有點舊,但一磚一瓦都有它的故事。不造作的義大利,真真實實的生活,最是耐人尋味。

■ 義大利小檔案 01

氣候 | 注意夏日高溫與冬季嚴寒

　　春秋氣候較為涼爽,約18～24度;夏季炎熱,溫度約25～40度;冬季寒冷,約0～5度。南義下雪機率較少,中北義通常是聖誕節前後～2月中較可能下雪。夏季最好攜帶防曬用品、太陽眼鏡及吸汗、涼爽的衣服;春秋季節交替,較常下雨,需攜帶雨具、毛衣及外套,早晚溫差大;冬季寒冷,但室內都有暖氣,最好以多層次穿法,並不建議穿太保暖的衛生衣。需帶厚外套、圍巾、手套、帽子。

■ 義大利小檔案 02

貨幣 | 1歐元≒40台幣 (匯率時有變動)

　　信用卡: 一般餐廳、3星級以上旅館、商店都接受信用卡付費。

　　ATM自動提款機: 街上隨處可見,出國前可先開通國際提款功能並詢問手續費計算方式。機器上貼有提款卡背面的標誌,代表此台機器接受你的銀行提款卡。

　　兌換歐元: 義大利的匯兌處(Cambio/Change)在機場、火車及各大景點附近都可找到,機場匯率較差,建議出國前先換好歐元(不建議500歐元幣值,除高級精品店外,一般商店不收)。

　　銀行營業時間: 週一～五08:30～13:30、14:45～16:30。商店營業時間:週一～六09:30～12:30、15:30～19:30。

自動提款機上貼有接受提款的卡片標誌,可對照提款卡卡片背面的標誌

義大利小檔案 03

網路使用 | 網路中心相當普遍

目前義大利的Wifi已相當普遍，幾乎所有旅館都提供免費Wifi，多數咖啡館及餐廳也是。近年義大利政府積極建設無線網路，各大城市均設有免費無線網路熱點，只要看到 Free Wifi的牌子，就表示可使用免費無線網路。

咖啡館免費無線上網服務仍不普遍

義大利小檔案 04

郵寄服務 | 「PT」為郵局標誌

義大利郵局標誌為PT(www.poste.it)，重要信件或包裹可前往郵局以掛號(Racomandata)或快捷信(Posta Prioritaria)，國際信約4～8天寄達。

明信片可直接在標有 Valori Bollati字樣的「T」 Tabacchi菸酒店購買郵票。到台灣一般件1.60歐元。大部分美術館、博物館的紀念品店售有明信片及郵票。

郵局

義大利小檔案 05

時差、電壓 | 比台灣慢6個小時，電壓220伏特

冬季時差7小時，夏季時差6小時(台灣時間減6小時=義大利時間)。義大利的電壓是220伏特，2圓孔插頭，一般手機或手提電腦電壓為萬國通用電壓，只需攜帶轉接頭或在義大利當地的超市或電器行購買即可。

轉接頭

義大利小檔案 06

旅遊旺季 | 節慶與商展影響甚鉅

義大利旅遊旺季：4月初復活節假期(尤其是梵蒂岡城)、6～8月底、12月聖誕節～1月新年過年假期(米蘭旅館的旺季較特殊，以商展日期來看)。

雖有旺、淡季之分，但義大利一年四季還是遊客如織，可以依照不同的旅遊狀況與需求，判斷哪個季節較適合自己：

1. 春秋：夏季活動較多，但遊客多、旅館貴，就連走在街上都要與遊客爭道，博物館更是大排長龍；相對而言，春秋季節各方面都舒爽許多。

2. 8月分：許多店家休息放大假去了，想血拼購物的話，會覺得有點冷清，天氣也相當炎熱。

3. 看藝術＋季末出清撿便宜：1月初～2月底或7月底～8月底折扣季。

4. 冬季其實也是遊義大利的好季節，氣溫雖低，但陽光普照的日子仍然很多，外出時穿戴好禦寒衣物即可。運氣好的話，還可體驗在雪中逛大街的經驗。

義大利旅遊黃頁簿

簽 證

● 義大利經貿文化推廣辦事處

國人赴歐盟國家觀光可享90天免簽證入境，學生及工作簽則需先在台辦理。

地　址：110台北市基隆路一段333號1808室國貿大樓
電　話：(02)2345-0320
網　址：www.italy.org.tw

打電話

● 從台灣打電話到義大利

國際冠碼＋義大利國碼＋區域碼(義大利所有區域號碼都不去零)＋電話號碼

打 法	國際冠碼	國 碼	區域號碼	電話號碼
打到市內電話	002或009 或其他電信公司國際冠碼	39	02(米蘭)	xxxxxxx
打到手機	002或009 或其他電信公司國際冠碼	39	(無，手機無區域號碼)	33xxxxxxxx (義大利手機已經都沒有0開頭)

● 從義大利打電話到台灣

國際冠碼＋台灣國碼＋區域碼＋電話號碼

打 法	國際冠碼	國 碼	區域號碼	電話號碼
打到市內電話	00	886	2(台北或其他區域碼)	123xxxxx
打到手機電話	00	886	(無，手機無區域號碼)	917xxxxxx(要去零)

● 通訊工具—手機漫遊、當地公共電話

最方便的是直接用台灣帶過去的手機漫遊打電話回台灣。出國前需先申請開通漫遊功能，最好關掉語音信箱功能(一進入語音信箱即開始計算漫遊費用)。費用需負擔義大利到台灣及台灣到其他電話這兩段電話費用，傳簡訊報平安最便捷。

另外也可在出國之前在便利商店或機場購買「國際預付卡」，按照卡片上的指示撥打，輸入卡片上的密碼即可撥打電話到世界各地。

公共電話：

義大利公共電話為橘紅色造型，在車站、機場、重要觀光地及街口都可看到。有些接受投幣，大部分為插卡式電話，卡片可在報攤或咖啡館購買（至少5歐元），使用前需先將卡片一角折掉才能插入公共電話使用。

公共電話卡使用前須先將右上角折掉

手機：

台灣手機可在義大利漫遊，系統相同。也可到當地購買門號，持護照到各家公司的直營店或通訊行購買即可，目前有Tim（類似中華電信）、Wind、Vodaphone等電訊公司，加值卡可在門市、超市或菸酒店（Tabacchi）購買。若是購買可上網的Sim卡，

菸酒店招牌下面為義大利各家電訊公司商標，表示這裡售有這幾家公司的加值卡

可善用Line、Skype等線上通訊軟體與親友聯繫。

護照丟掉怎麼辦？

1. 先到警察局報失並取得遺失證明（Denuncia）
2. 持遺失證明到駐義大利台北辦事處申請護照替代證明
3. 回國後申請重新補發新護照

旅遊服務機構

●旅遊資訊中心(Informazione)

機場、火車站及市區各大景點附近均設有旅遊資訊中心，簡寫i)，可索取免費的地圖、住宿及觀光、藝文活動資訊，另外也可購買各城市的觀光卡、代訂音樂會等。

●義大利觀光局官方網站

網　址：www.enit.it

●台灣駐外單位

梵蒂岡駐教廷大使館

地　址：Via della Conciliazione 4/d
電　話：(002-39)06-68136206
緊急聯絡電話：(002-39)347-174-881
電子郵件：taiwan@embroc.it
交　通：就位在聖彼得大教堂正前面的大道上，插有中華民國國旗；可由火車站搭40號Express快速巴士到終點站下車。

駐義大利台北辦事處

地　址：Viale Liegi No 17, 00198 Roma, Italia
電　話：(39)06-9826-2800
傳　真：(39)06-9826-2806
電子郵件：ita@mofa.gov.tw
交　通：由中央火車站搭乘3或19號電車或360公車（往Muse方向），到Ungheria-Liegi站下車

藝術之旅　方便字典

義大利文基本上是每個字都發音，因此只要記住每個字母的發音及一些特殊的連音節，基本上就可以看字讀義大利文了。

義大利文字母共有21個，英文字母中的j、k、w、x、y如果出現在義大利文中，算是外來語，h不發音。

a (a)	b (bi)	c (ci)	d (di)	e (e)	f (effe)	g (gi)	h (acca)	i (i)	l (elle)	m (emme)	n (enne)	o (o)	p (pi)
q (cu)	r (erre捲舌音)		s (esse)	t (ti)	u (u)	v (vu)	z (zeta)	j (gi)	k (cappa)	w (doppia vu)		x (iks)	y (ipsilon)

特殊連音

ci跟ce像英文的 'chi、che'、在cia、cio、ciu 中 'i' 不發音，所以聽起來有點像 'cha、cho、chu'，chi跟che像英文的 'k'，gi跟ge像英文'Jump中的 'j' 。在 gia、gio、giu 中 'i' 不發音，所以有點像 'ja、jo、ju'，ghi 跟 ghe 像'gay'中的 'g' ，gn 像'onion'中的 'ni' ，gli 像'billion' 中的 'lli'，z 像 'dz' 或 'tz'。

問候、禮貌性詢問

嗨，再見	Ciao
日安／晚上好／晚安(睡覺前用)	Buongiorno/ buonasera/ buonanotte
再見／(敬語)	Arrivederci/Arrivederla
你好嗎？／(正式敬語)	Come stai ?／Come sta ?
對不起，不好意思(敬語)／(非敬語)	Scusi／scusa
謝謝	Grazie
不客氣，請	Prego
請，拜託	Per favore, per piacere
很高興認識你	Piacere
是／不是	Si／ no
先生／太太／小姐	Signore／signora／ signorina
你會說英文嗎？	Parla inglese ?

數字

1	Uno	6	Sei
2	Due	7	Sette
3	Tre	8	Otto
4	Quattro	9	Nove
5	Cinque	10	Dieci

月分

一月	Gennaio	七月	Luglio
二月	Febbraio	八月	Agosto
三月	Marzo	九月	Settembre
四月	Aprile	十月	Ottobre
五月	Maggio	十一月	Novembre
六月	Giugno	十二月	Dicembre

星期

星期一	Lunedi	星期五	Venerdi
星期二	Martedi	星期六	Sabato
星期三	Mercoledi	星期日	Domenica
星期四	Giovedi	星期	Settimana

博物館、美術館常見標示

購票處	Biglietteria
出口	Uscita
入口	Ingresso／ Entrata
閉館	Chiuso
開放時間	Orario
博物館／美術館／教堂	Museo／ Galleria／ Chiesa
資訊服務中心	Informazione

關於義大利

義大利小檔案‧義大利旅遊黃頁簿‧藝術之旅 方便字典

景點參觀，資訊詢問

門票要多少錢？	Quanto costa il biglietto ?
麻煩一張票。	Un biglietto, per favore.
我想買兩張票，麻煩你。	Vorrei comprare due biglietti, per favore.
入口／出口在哪裡？	Dov' è l' entrata／l' uscita ?
資訊服務中心在哪裡？	Dov' è l' ufficio informazioni ?
幾點閉館？	A che ora chiuso ?
抱歉怎麼到……？	Scusi, come si va al ……

生病不適的時刻

哪裡有藥局？	Dov' e' la farmacia ?
哪裡有夜間藥局？	Quale farmacia e' aperto di notte ?
我肚子痛／頭痛。	Mal di pancia／testa.
嘔吐	Vomito
拉肚子	Diarrhea
感冒	Raffreddore
咳嗽	Tosse
流行性感冒	Influenza
發燒	Febbre
對……過敏	Ho …… delle allergie.
醫院	Ospedale
我要掛急診。	Vorrei andare al pronto soccorso.

時間

現在幾點？	Che ora sono ?
今天／昨天／明天	Oggi／Ieri／Domani
延遲	In ritardo
平常日／假日	Feriale／Festivo

緊急狀況求救

救命！	Aiuto!
搶劫！	Al ladro!
可以幫我嗎？	Potrebbe aiutarmi ?
請幫我叫警察。	Chiamate la polizia.
不要動！	Ferma!
等一下！	Aspetta!
我的護照／旅行支票掉了。	Ho perso i documenti／travel cheque.
我的皮夾／皮包掉了。	Ho perso il portafoglio／la borsa.
我的東西被搶／偷了。	Mi hanno derubato.
可以給我一份遺失證明 (Police Report)嗎？	Vorrei fare una denuncia.
請問哪裡有廁所？	Dov' e' il bagno, per favore ?
我可以借廁所嗎？	Posso usare il bagno ?
廁所 男生／女生	Gabinetti／Bagni／ Toilet Uomini／ Donne

飲食用餐

我們可以點菜了嗎？	Possiamo ordinare ?
你們的招牌菜是什麼？	Qual e' la specialita della casa ?
你們有套餐嗎？	Avete il menu turismo ?
我是吃素的／不吃蛋或起司的素食者。	Sono vegetariano／vegano.
請給我這個(手指菜單)。	Vorrei questo.
我想要點跟他們一樣的。	Vorrei ordinare come loro.
你可以推薦嗎？	Cosa mi consiglia ?
請幫我們結帳。	Mi porta il conto, per favore.
我想要買小杯／甜筒裝的冰淇淋。	Vorrei una coppa piccola／un cono piccolo di gelato.
我想要這個三明治。	Vorrei questo panino.
飲料	Bevande
礦泉水／有氣泡的礦泉水	Acqua naturale／frizzante
餐巾費	Coperto
小費	Mancia

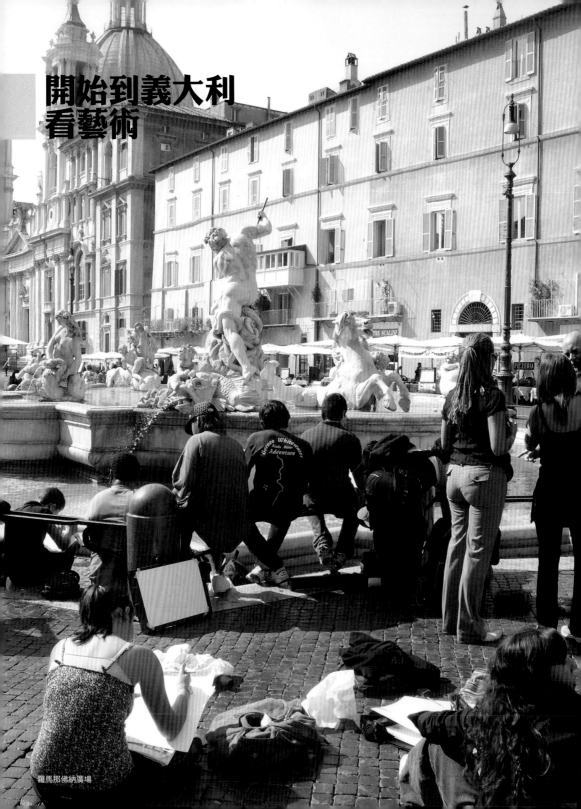

開始到義大利
看藝術

羅馬那佛納廣場

藝術初體驗
About Art

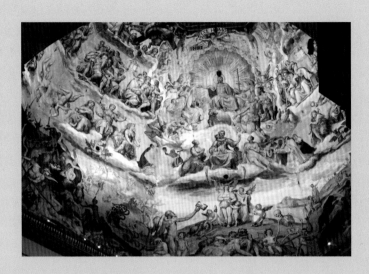

看藝術一定要到義大利的4大理由

感受古老藝術的震撼：

記得剛到義大利翡冷翠學語文，義大利文仍然在Ciao(你好)與Grazie(謝謝)的程度時，就忍不住找個星期日偷溜到百花聖母大教堂湊熱鬧。為什麼叫湊熱鬧呢？對於我這個無神無教的好奇寶寶來講，壓根不知道天主教徒在教堂裡做些什麼？而對於神父所唸的祝禱文，根本都還搞不清楚是義大利文、還是拉丁文，就是硬要感受一下置身於這古老教堂的禮拜氣氛，是不是多了那麼一點神聖的氣息。

無遠弗屆的藝術國度：

當我聽著喃喃的祝禱文就快要入定之際，彷如天聽的管風琴驟然響起，深處的靈魂就好似要隨著這音樂翩翩飛往天堂。不禁讓我想著義大利的子民，是何其幸福能處於這隨處是藝術的國度。想當然爾，每週一次的藝術洗禮，內化後，自然地將美表現於外！也才明白，那Prada的現代設計美感與創意，就是來自這裡；也才明白，廚房內快手創作的義大利美食、舞台上聞名世界的歌劇美音，就是來自這裡！

震撼世代的藝術革命：

雖然說近代藝術的中心已轉移到巴黎、到後來的紐約，但不可否認的，義大利文藝復興時期的發展，讓繪畫技藝、思想達到純熟的境界，影響世世代代的人文藝術發展。來到義大利，看的不只是美術館、博物館中的收藏，還有那藝術般的義式生活。也因此，想要深入欣賞藝術，有4大理由不得不來義大利：

看盡藝術進化史

義大利整個國度就像是座西洋美術大觀園。從史前藝術、古希臘羅馬藝術、羅馬式、拜占庭、哥德、文藝復興、巴洛克。

從簡單的構圖方式到透視空間構圖；從單調的雕刻到栩栩如生、充滿戲劇張力的雕刻藝術；再從遮風避雨的簡單建築，發展為和諧比例的建築設計。

再看到講求和諧比例的文藝復興風格，發展到極致，轉為追求誇張、戲劇化的巴洛克風格、洛可可風格；再從極度華麗的洛可可風，轉為極簡的超現實、抽象藝術……走一趟義大利，就可看到整個藝術技巧與思維的發展過程。

聖人頭上頂著大大的光圈

形體較為死板

早期聖像畫

❷ 文藝復興藝術的震撼：透視法、解剖學、古建築型式的了解

　　西元14～16世紀的文藝復興時期(Renaissance)，字義本身就是Born Anew，「重生」的意思。就好像是歐洲人經過黑暗時期的沉睡，隨著春天的降臨而緩緩甦醒，一片百花齊放，重新找回古希臘時代對於哲學、科學、藝術的熱愛！

　　將世界的中心回歸到以人為本，畫家開始思考創作的意義，表達自己想要傳達的意念。繪畫不再只是聖經的詮釋，聖人頭上不再有制式的光環，聖母的神情更為平易近人，而雕刻就如米開朗基羅所做的，是在釋放被鎖在石頭裡的靈魂。站在梵蒂岡博物館內拉斐爾所繪的《雅典學院》面前，彷彿加入文藝復興時期的藝文盛會，所有細胞都活化了起來。這就是來義大利看藝術所能感受到的震撼與感動！

畫中人物以真實人物臨摹，表現出自然、生動的神情

聖人頭上只剩下象徵性的細光圈

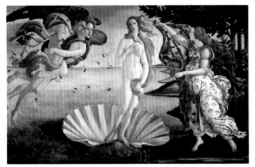

波提切利的《維納斯的誕生》，P.79

圖片提供／《西方美術簡史》

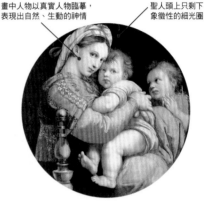

文藝復興時期，拉斐爾的《寶座上82的聖母》，P.84

圖片提供／《藝術裡的祕密》

❸ 教堂藝術

　　繪畫，繼而進化到精準的空間遠近透視法。奇才達文西更是不畏教廷的打壓，悄悄地解析人體，發展出黃金比例，他更發明了「一點透視法」、「Sufumato」等創新技巧深入研究畫中的每個元素之後，繪出《最後的晚餐》、《蒙娜麗莎的微笑》等巨作；米開朗基羅則將那充滿生命力的雕刻繪畫展現在翡冷翠、羅馬兩地，最純熟的表現就屬西斯汀禮拜堂內的《創世記》、《最後的審判》；而拉斐爾的《雅典學院》更是將當時的人文氣息盡表現在畫中；威尼斯畫派的提香，則運用光影色彩的魅力，細膩地將文藝復興藝術發展到最純熟的地步。

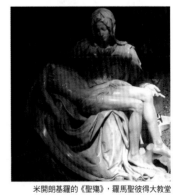

米開朗基羅的《聖殤》，羅馬聖彼得大教堂

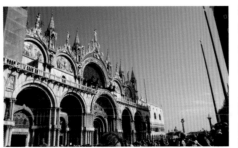

聖馬可大教堂

4 藝術生活、生活藝術

義大利藝術並不僅止於博物館、教堂裡的雕刻與繪畫而已，更重要的是在於義大利人的生活藝術。櫥窗、居家設計、服飾、美食創作，以及最高超的溝通技巧、生活態度等，都是得親自來義大利才體驗得到的高深藝術。

1：完美藝術展現的
　櫥窗設計
2：義大利人對手工
　藝術的執著

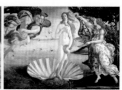

義大利藝術發展：看盡義大利藝術，回顧西洋藝術進化史

古希臘、羅馬藝術：美的理想與追求，為日後的藝術奠下了基礎。

中世紀：宗教的束縛，卻也是藝術創作的力量，也因為宗教的緣故，許多藝術才得以完整保留下來。

文藝復興：

喬托(Giotto)，是首位嘗試透視空間感的畫家，打破僵硬的宗教肖像，畫中人物開始有了情緒。

安伽利可(Fra Angelico)及利比(Lippi)，讓人體的表現更為優美、流暢，營造出詩意般的個人畫風。

馬薩奇歐(Massacio)：透視法，就好像在牆壁、畫布上挖了一個空間，此外，他也在光影的畫法與運用，有了突破性的嘗試。

曼帖那(Mantegna)：前縮透視法，成功地縮小了前景物體的比例，營造出實體空間感。而仰角透視法也在他的筆下，首先揭示於世人。

波提切利(Botticelli)：開始以希臘神話故事為創作主題，繪畫範疇不再只是宗教畫，並且成功地在畫中展現出凡人的欲望。

全人的追求

在以上各位先驅們的奮鬥後，將文藝復興推到極盛期，藝術家受到高度的尊重，不再只是默默無名的工匠。並且勇於展現個人獨特的風格，講求全才的培養，當時認為好的藝術家必須精通數學、繪畫、文學、哲學、工程、醫學、機械等，達文西就是其中的最佳代表人物。這個時期的藝術，講求的是仔細計算出來的和諧比例，並且開始讚頌人體美，就如米開朗基羅的雕刻，完美展現人體的力與美，也像拉斐爾的聖母，大方展現那份更貼近人性的溫暖與情感。

後來文藝復興藝術轉到北義的威尼斯，威尼斯畫家對於光影色彩特別重視，也開始運用油畫創作，讓顏料盡情揮灑自己的情緒。

臻至完美後的思想表現

當所有的技藝發展到極致之後(佛羅倫斯追求的理想比例，以及威尼斯的極致色彩運用)，畫家開始想藉由繪畫展現個人思想，因此有了矯飾主義以及卡拉瓦喬的自然主義，揚棄古典畫派的理想化，盡情展現自己的繪畫精神。這或許也是現代藝術的源頭，為後來的未來主義、印象派、抽象派等現代藝術鋪路。

親近義大利藝術的6大要訣

藝術看似是高深的學問，但其實是生活的一部分。簡單的藝術之旅，只要掌握幾個原則即可輕鬆成行。

義大利藝術從哪裡看起？

義大利，無處不是藝術！博物館、美術館、建築、教堂，即便是不起眼的小巷道，都有令人感動的作品。

珍貴遺跡或寶物，請進博物館。例如龐貝城，它最珍貴的遺跡都存放在拿波里考古博物館內。

建築方面，義大利是西方歷史悠久的古國，曾歷經好幾個輝煌時期，古希臘時期、羅馬遺跡、拜占庭、文藝復興、新古典風格等，整個國家就像是座開放式的建築博物館。

義大利教堂達10萬多座，但也拜這些教堂所賜，讓建築師、雕刻師、畫家有發揮的空間，並能好好的保存下來。大部分的義大利教堂都不收費，其中有許多不容錯過的藝術寶庫，像是著名的聖彼得大教堂。

義大利的現代藝術雖然不是那麼興盛，但仍可在一些美術館中欣賞到一些近代大師的作品。不過，我個人認為義大利最棒的現代藝術都潛藏在服裝設計、工業設計、及櫥窗設計上，逛逛街，不但可以享受逛街樂趣，還可好好欣賞義大利現代藝術之美。

佛羅倫斯文化局辦公室

米蘭餐廳設計

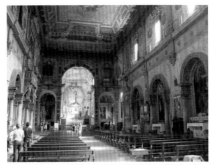
米蘭巴伽迪瓦賽奇博物館紀念品

便宜欣賞義大利藝術

1. 大部分教堂都不收費(或自由奉獻)，是最省錢的藝術寶庫。
2. 免費參觀日：所有國立博物館、美術館每個月的第一個週日免費參觀；每個月的最後一個星期日則可免費參觀梵蒂岡博物館。
3. 大部分城市也推出城市參觀通行券(Pass)，除了可免費參觀博物館或享優惠價之外，城內許多商店或餐廳、交通也有優惠折扣。

義大利的教堂可說是藝術大寶庫，許多都是免費開放參觀

③ 不可不知的博物館、美術館，及教堂參觀禮節

1. 進博物館前先看清楚標示或詢問館內人員是否可以拍照。
2. 如可以拍照，也不要使用閃光燈，對作品保存不利。
3. 請勿隨便觸摸藝術品，除非該展覽是可以與觀眾互動的。
4. 請勿在博物館內大聲喧嘩。不要一面參觀一面吃東西，應到休息室飲用食品。
5. 冬季可將大衣、帽寄放在衣帽間。有些博物館也禁止攜帶大包包入場，可先寄放在寄物處。
6. 參觀教堂不可穿著無袖或短褲，夏天最好隨身攜帶薄外套或披肩。

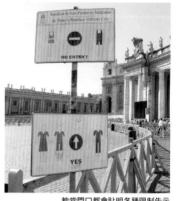

教堂門口都會貼明各種限制告示

現在許多教堂都有提供用後隨丟的披肩給遊客使用

博物館、美術館，及教堂閉館時間
義大利的博物館/美術館/教堂通常在以下這幾個節日閉館休息：

1月1日	新年
4月	復活節
5月1日	勞動節
8月15日	聖母升天節 (有些較著名的景點，仍開放參觀)
12月25日	耶誕節

④ 藝文資訊輕鬆找

出發前：

1. 每個城市都有官方旅遊網站，詳細介紹各景點及最新節慶活動。
2. 如要更詳細的藝術收藏品及活動資訊，建議到該博物館、美術館、教堂或景點的官方網站查詢。
3. 推薦網站：en.wikipedia.org，免費的線上百科全書；聯合國世界文化遺產：en.unesco.org。

各地的旅遊服務中心，可索取免費旅遊資訊

抵達當地後：

1. 旅遊服務中心：義大利旅遊服務相當完善，每個城市都有專業的旅遊服務中心，在服務中心內可免費索取或詢問各展場活動資料，也可在旅遊服務中心購得參觀Pass。
2. 到景點服務處或售票口索取簡介或參觀地圖。時間有限者，可直接參照地圖到自己想參觀的展覽室。
3. 參觀前可先到該景點的紀念品店購買相關書籍，許多景點的介紹書都已有中文版本(大部分為簡體字)。

⑤ 參加當地導覽團

英文沒問題者，可參加當地的導覽團，不但可更清楚了解景點歷史背景，還可認識來自各國的遊客。一般還會有義文、法文、德文、日文團，現在中文團也有增多的趨勢。

各大城市都有觀光巴士行程，可輕鬆遊覽市區各大景點

當地導覽團哪裡找

1. 當地旅遊服務中心：提供官方或當地旅行社所辦理的主題導覽團。
2. 許多景點內部也有導覽服務：有些是專人導覽，有些是語音導覽。一般有英、法、德、西班牙語，有些也有中文。
3. 觀光巴士：最近幾年各大城市相繼流行觀光巴士（威尼斯除外，但可購買1日船票），購買1日或2日票，可搭乘觀光巴士參觀市區各大景點，巴士上還有7國語言（包括中文）或專人導覽。這是最舒服且迅速的觀光方式。
4. 有些城市可找到當地留學生或中文導遊，可上網搜尋或到當地旅遊服務中心詢問。

⑥ 聰明規畫行程、飽覽義大利藝術

義大利地形狹長，如果只有12天的時間（扣除飛行時間只有10天時間），建議只選擇北義或南義，才不會花太多時間在交通上。否則可善用國內飛機或火車夜車，重點式觀光。

義大利藝術主要在中北義，建議的行程如下（地圖參見P.36）

交通	可購買羅馬進、米蘭出的機票，這樣就不用再花時間及車資回到原抵達地點。 提早預訂火車票，常可買到特惠票，週末也常有買二送一優惠（www.trenitalia.com）。
行程建議	羅馬（Roma，3天）→佛羅倫斯（Firenze，3天，含比薩Pisa）→威尼斯（Venezia，2天）→米蘭（Milano，2天，前往米蘭途中可停帕多瓦（Padova）、維諾那（Verona），最後停留米蘭，做最後的採購。
行程細節	1. 羅馬：聖彼得大教堂→梵蒂岡博物館→聖天使堡→那佛納廣場→萬神殿→西班牙廣場→許願池 2. 羅馬：競技場→羅馬議事場→威尼斯廣場→波爾各塞美術館→現代美術館→勝利聖母大教堂→四季噴泉聖安德列教堂→骨骸寺 3. 羅馬—提佛利或龐貝城：當天往返 4. 羅馬—佛羅倫斯：中間可停留奧維多（Orvieto）→佛羅倫斯大教堂→舊橋 5. 佛羅倫斯：聖羅倫佐大教堂→前往比薩 6. 佛羅倫斯：學院美術館→烏菲茲美術館→彼提宮→米開朗基羅廣場 7. 佛羅倫斯—威尼斯：聖馬可大教堂→總督府→嘆息橋 8. 威尼斯：學院美術館→佩姬古根漢美術館→安康聖母大教堂→穆拉諾島及布拉諾島（可購買1日船票） 9. 威尼斯—米蘭：最後的晚餐→史豐哲城堡→聖安勃西安納美術館→米蘭大教堂→艾曼紐二世走廊 10. 米蘭：波蒂佩州里博物館（或巴伽迪瓦塞奇博物館）→布雷拉美術館→米蘭墓園

一口氣弄懂義大利建築與藝術

了解藝術的創作背景，親臨現場與畫作、建築、雕塑靈魂對話，感受世紀藝術大師的風華。

深入12大藝術風格與特色

看古希臘、羅馬時期、拜占庭、文藝復興、巴洛克、洛可可、現代藝術等，各時期的藝術風格齊聚一堂。

1 古希臘藝術(Greek Art)

　　古希臘藝術可說是歐洲文明的發源地，影響義大利藝術極為深遠。

特色：大部分的藝術創作為雕刻及陶器。雖以神話為主題，但作品所展現的現世歡樂與理想，顯露以人為世界中心的人本主義。

希臘雕刻講求和諧、勻稱，尤以人體雕刻及建築為最，展現出烏托邦般的境界

2 古羅馬藝術(Roman Art)

　　古羅馬藝術源於伊特魯里亞文明(Etruria)，西元前700年就已在義大利定居的伊特魯里亞人，留下許多墓穴藝術。後來羅馬帝國從希臘帶回大量的希臘藝術品，義大利人開始學習希臘藝術的理想主義，讓羅馬藝術有了不同的轉變。

特色：羅馬人較希臘人務實，主要藝術成就在於建築、雕刻，誓將帝國氣勢展現出來。早期雕刻較為死板，希臘文化傳入後，雕刻技術變得生動、優美，繪畫開始有了透視及光影的手法，雖仍不純熟，卻為文藝復興藝術開啟了一扇窗。

雕刻與建築主要均為歌功頌德，或者供貴族王宮享受之用。像是凱旋門及羅馬競技場就是最佳的羅馬建築代表

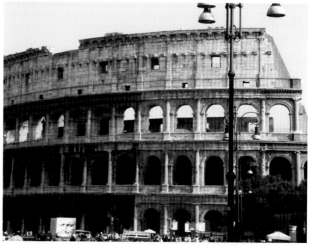

3 早期基督教藝術(Early Christian)

此時期可分為迫害時期及正教派時期。

特色：早期基督教被迫害時，只能在地下墓穴以一些象徵性的繪畫來表現，像是牧羊人象徵基督，羊則代表信徒。後來基督教成為國教後，整個藝術風格大為改變。教堂蓋得相當雄偉，而內部裝飾更是華麗之致，吸引教徒走進教堂。

當時大部分信徒並不識字，所以教堂牆壁上繪有大量的聖經故事，以做為傳教之用。羅馬城外的聖保羅大教堂為早期基督教藝術風格的代表

4 拜占庭藝術(Byzantine)

君士坦丁大帝將首都遷往拜占庭(Bazytine)，更名為「君士坦丁堡」，為東羅馬帝國。結合東西方文化的拜占庭藝術，以基督教為中心，創作出許多可隨身攜帶的聖像版畫，並將羅馬人祭拜眾神的萬神殿改為禮拜堂，殿中的畫像也由神話人物改為耶穌與聖母。

特色：受回教文化的影響，馬賽克鑲嵌畫加入金銀色彩，讓教堂裝飾更為富麗堂皇，以榮耀神及吸引教徒來教堂。羅馬浴池的裝飾風格，就深受影響。

5 羅馬式藝術(Romanesque Art)

10～13世紀的基督教藝術為羅馬式藝術，此時期大量建設修道院及教堂，藝術作品多為浮雕、壁畫及抄本藝術。

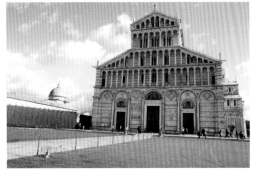

比薩的大教堂就是羅馬式建築的典範

特色：羅馬式建築多以石材建造，因此較為厚實，天花板則為半圓形拱頂，教堂正面以耶穌雕像為主，並在有限空間內以浮雕裝飾，拉長的雕像營造出一種抽象及神的出世感。

在羅馬地區仍可欣賞到一些當時遺留下來的精采作品。威尼斯的聖馬可大教堂內部裝飾，可說是拜占庭風格的典範

哥德式藝術(Gothic)

「哥德」意指摧毀羅馬帝國的野蠻人。哥德藝術有別於羅馬式的厚重，較接近希臘古典藝術。

特色：表現較為自然、輕盈，並開始加入聖母瑪利亞的雕像。大量採用尖塔，營造出直入天聽之感。並運用飛樑、扶壁勾勒出輕快的感覺，呈現哥德建築的優雅與躍動的線條韻律。內部以大片玻璃裝飾，透過五彩繽紛的馬賽克鑲拼玻璃，引進璀璨的自然光，讓教堂呈現出天堂般的氛圍。這個時期的繪畫者不再只是修道士，開始出現專業畫家。

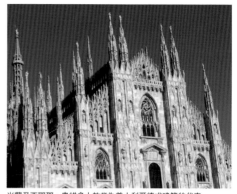

米蘭及西耶那，奧維多大教堂為義大利哥德式建築的代表

文藝復興藝術(Renaissance)

以神權為中心的黑暗中古時代終告結束，起源於佛羅倫斯的文藝復興運動，有如人類的一道曙光，重拾希臘羅馬文化的人本精神，重新詮釋人及現世的價值。畫家開始可以自由表現他本身的意念、思考創作的意義(之前都只是工匠，只能依指示繪圖詮釋聖經)。無論在藝術、文學、科學等方面，都有了劃時代的表現。

特色：繪畫不只是講求意境的優美，更講求精確的構圖，藉以呈現出和諧、理想的畫面。

這時期產出許多萬世不朽的作品，像是達文西《最後的晚餐》及《蒙娜麗莎的微笑》、米開朗基羅的聖彼得大教堂圓頂建築、及最能表現出文藝復興時期景象的《雅典學院》

矯飾主義藝術(Mannerism)

政治的不安、西班牙的入侵，結束了輝煌的文藝復興時期，在接下來這個擾動不安的1世紀間(1520～1580)，出現了矯飾主義。

特色：此時期可說是文藝復興的延續，仍可看到拉斐爾式的和諧優雅及米開朗基羅的力道，但還多了超乎常理的精細、詭譎氣氛，呈現出戲劇張力。

代表藝術家為帕米吉安尼諾(Parmigianino)及艾爾葛雷柯(El Greco)。帕米吉安尼諾的《長頸聖母》優雅的線條與誇張的比例，刻意營造出反自然、反古典的繪畫風格
圖片提供／《西洋美術小史》

⑨ 巴洛克藝術(Baroque)

致力於理性與和諧的文藝復興風格，發展到極致轉為17世紀追求、強烈情感表現的巴洛克藝術。

特色：此時期的代表藝術家為卡拉瓦喬(Caravaggio)及貝爾尼尼(Bernini)。羅馬勝利聖母教堂中的《聖泰瑞莎的狂喜》(貝爾尼尼)呈現出強烈的情感，並加入光線的元素，營造出震撼的戲劇張力，同時保留文藝復興的典雅，就是其中最佳的代表作。(P.62)

⑩ 洛可可藝術(Rococo)

洛可可藝術源自法國，為享樂的貴族風。藝術作品涵蓋廣泛，包括繪畫、家具、工藝品、服飾等。

特色：風格明亮而輕快、華麗而細緻。

義大利方面以提也波羅(Tiepolo)的《聖家奇蹟》(Transport of the Holy House of Nazareth，威尼斯學院美術館)為代表
圖片提供／《西方美術簡史》

文藝復興三大時期
14世紀初期～16世紀中葉的文藝復興時期又分為三個時期：文藝復興早期、文藝復興極盛期、威尼斯畫派及文藝復興後期。

文藝復興早期(西元1400～1500年間)
源自佛羅倫斯。重要藝術家包括喬托、烏切羅、馬薩奇歐、利比及波提切利，其中以波提切利的《維納斯的誕生》最具代表性，象徵著重生的美學。

文藝復興極盛期(西元1500～1580年間)
以達文西展現純熟藝術技巧的《最後的晚餐》完成時間為劃分點。達文西《最後的晚餐》、米開朗基羅的西斯汀禮拜堂、及拉斐爾的《雅典學院》都是代表性作品，展現出純熟又精確的構圖與技法。

威尼斯畫派及文藝復興後期(西元1580年～16世紀中葉)
西元1530年代，中義政治動盪不安，許多藝術家紛紛逃往北義的威尼斯。融合義大利與北方藝術風格的北義畫派，呈現出田園詩般的風景畫，為此期的主流。著名藝術家有貝利尼(Bellini)、喬吉歐聶(Giorgione)、提香(Tiziano)及提托列多(Tintoretto)。代表作品為喬吉歐的《暴風雨》(Tempest)、提托列多《最後的晚餐》。

北方的文藝復興(西元1400～1550年間)
歐陸北方國家的藝術也深受影響，產生了「北方的文藝復興」。代表藝術家有德國的杜勒(Durer)及范戴克(Anthony van Dyck)。由杜勒的《自畫像》可看出北方藝術家對於比例、透視法的展現方式，幾乎是追求科學性的精準。

⑪ 新古典主義 (Neoclassicism)

　　法國大革命之後，洛可可風沒落，以拿破崙宮廷為中心的新古典主義興起，此時龐貝古物剛出土，整個社會風氣又開始關心起古代文明，鼓勵對社會

國家的責任，意圖恢復古希臘羅馬的古典藝術。

特色：此時期以鮮明的線條與嚴謹的構圖來展現古典畫的優點，並以歷史畫為主題，用色較冷冽，屬於表現性的畫風（而非想像性）。法國的大衛、安格爾為代表藝術家，義大利方面則以雕塑家卡諾瓦（Canova）為代表，作品可見於羅馬波爾各賽美術館的《寶麗娜》。

⑫ 19、20世紀現代藝術 (Modern Art)

　　新古典主義之後，緊接著為浪漫主義、印象主義、新藝術派，到20世紀的野獸派、德國表現主義等，但多在其他歐陸國家。義大利的現代藝術以西元1910年義大利詩人馬力內發表「未來主義宣言」為主，當時引發機械新美學，將速度與行進間的動感表現在藝術上的未來派（Futurism）。此後，西方藝術進入立體派、達達派及超現實主義派。

特色：將現代生活的快速移動與變化轉到藝術中，表現出移動、速度與立體感，並在作品中大量採用機械元素。

圖片提供／《西洋美術小史》

藝術小辭典

1. 何謂聖像畫

主題多為基督、聖母與聖人版畫像，可隨身攜帶或放在家中。畫者通常是修道士，當時認為這些創作是上帝透過修道士之手繪製出來的，因此多不署名。

2. 如何鑑別繪畫的層級

藝術學院依據畫主題，將畫依序分為：最高級的神話、宗教、歷史畫，接著是肖像畫、靜物畫，最後為風景畫，不過風景畫後來的地位比靜物畫還高。主要的評比標準是，他們認為人類是上帝所創造出來的，所以神話及宗教畫是最崇高的，再者如果能將人類歷史故事表現於畫中，也是很棒的意境。

如何看懂義大利宗教畫？

從常見的宗教畫主題裡分門別類，解讀宗教畫作的背景故事與精神意涵。

❶ 天使報喜(Annunciation)

上帝派遣天使加百列來向瑪利亞報喜，告知她將成為聖女，並已懷孕，將產下一個兒子，名叫耶穌。天使報喜圖通常還會出現代表聖靈的鴿子，意指耶穌將通過肉身來到人間。天使手中拿著一隻百合，象徵瑪利亞的聖潔。瑪利亞則拿著一本書，表示這將應驗《舊約》所預言的處女生子。

圖片提供／
《西洋美術小史》

❷ 聖母與聖嬰(Madonna & Child)

通常描繪耶穌預見未來將受的苦難，害怕的奔向滿懷關愛的聖母懷中。兩旁如有天使，一般會手持未來耶穌受難的刑具——十字架與長矛。而聖母內衫為代表人性的紅色，外衫為分享天主神性的藍色外袍。

❸ 聖母升天 (Assumption)

「無染原罪天主之母，卒世童貞聖母瑪利亞，在完成了今世生命之後，肉身和靈魂一同被提升至天上的榮福。」～天主教信理。

圖片提供／《西方美術簡史》

❹ 聖家族(Holy Family)

主要描繪聖家族成員聖母瑪利亞、聖約瑟和聖嬰。同樣地，聖約瑟與聖母的服飾通常是紅色內衫與藍色外袍。此外，聖母袍上的星星代表聖母終身為童貞。耶穌通常位於聖家族的中心位置，代表以他為中心。而白色與金色的衣服則表示他的光榮、純潔與王權。

❺ 最後的晚餐(The Last Super)

門徒猶大將出賣耶穌，在耶穌被捕的前一天晚上，耶穌與12使徒共進最後的晚餐，並宣告他們之間有一人將出賣他。

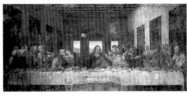

❻ 最後的審判(The Last Judgment)

基督教義指出，耶穌被釘死後復活，重返天國。他將在天國的寶座上審判凡人靈魂，此時天、地在他面前分開，世間一片清明，死者幽靈都聚集到耶穌面前，聽從他裁定善惡。罪人將被罰入火湖，作第二次死，即靈魂之死；善者，耶穌賜予生命之水，以得靈魂永生。審判過後，天地將重整。

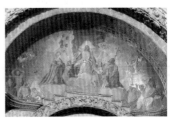

❼ 聖殤(Pieta)

當耶穌由十字架放下來後，躺在聖母瑪利亞懷中的憂傷景象。經典作品為聖彼得大教堂內米開朗基羅的《聖殤》雕像。

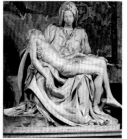

圖片提供／《人類的藝術》

❽ 耶穌受洗(The Baptism of Christ)

耶穌接受約翰受洗，代表耶穌順服上帝的旨意，約翰則順從耶穌的旨意。

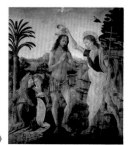

圖片提供／《西方美術簡史》

❾ 耶穌受難(The Crucifixion)

通常是耶穌被釘在十字架上的垂死景象。有些畫家試圖展現耶穌受難的苦痛，有些則想要表現出耶穌受刑時的從容與榮耀。

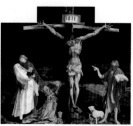

圖片提供／《西方美術簡史》

❿ 東方三博士朝聖(Adoration of the Magi)

描繪東方三博士在奇異星辰的引導下，前往朝拜耶穌的故事。傳統畫的場景會在馬廄。

藝術小辭典

一. 宗教畫裡常見人物

耶穌：耶穌基督
聖母：耶穌的母親－聖母瑪利亞
聖嬰：耶穌幼兒時期
施洗約翰：幫耶穌受洗的約翰，通常手持手杖
12使徒：追隨耶穌的12位使徒
馬可：獅子為這位聖人的象徵　馬太：似人、似天使的造型
路加：公牛為這位聖人的象徵　約翰：老鷹為這位聖人的象徵
彼得：手持鑰匙為這位聖人的象徵
聖三一：聖父、聖子、及聖靈三者合而為一，也就是上主

二. 宗教畫裡的象徵物件

1.雲：
用來分隔人間與天堂的景象。通常以線性透視表達人間的有限空間，將天堂的空間表現出不可測的深度。使

觀者看到天地、虛實，這兩個世界的交流與關係。通常畫的一部分是再顯神蹟的場景，另一部分則強調經驗世界。

2.巨大的柱子上部深入雲層：
象徵中心，並暗喻俗世與天國的連結，這與哥德式教堂大量採用尖聳石柱有異曲同工之妙。

三. 藝術畫作常見的繪畫技法

1.濕壁畫(Fresco)：
最常見也最能保久的壁畫畫法。須先在牆壁塗上灰泥，在灰泥未乾之前，以水溶性顏料上色，但是灰泥乾的很快，所以作畫之前須先畫好草稿，當天要畫哪部分，只在那部分塗上灰泥上色。顏色滲入灰泥後便很難修改，因此畫家的繪畫技巧需相當純熟。

2.乾壁畫(Fresco Secco)：
以較有立體感的材料，如粗泥、石灰等，在乾壁上繪圖。

3.粉彩畫：
粉彩畫容易畫，方便塗改，且攜帶方便，文藝復興時期大部分用朱筆粉彩來繪製底稿。

4.蛋彩畫：
以蛋黃或蛋清與色粉調和，在石膏底畫板上繪畫。乾後就能形成一層薄膜保護，由於濕壁畫很難修改，所以達文西當初畫《最後的晚餐》時，就是以蛋彩畫法。優點是可隨時修改，缺點是無法保久。《最後的晚餐》完成不到20年就開始褪色了。

5.油彩畫：
油彩畫容易調和，但油和顏料粉混合的油彩乾得較慢，塗上色彩後還可與之前塗上的顏料色彩調合。且厚重的油彩能讓畫呈現出真實感。15世紀開始流行。

6.素描：
以單色繪畫素材快速描繪生活上的事物。達文西就留下大量的素描作品，像是他精心研究的人體解剖圖。

到教堂裡看什麼？

不同教堂各有其不同的建築風格，造就出各異的內外架構，連帶影響了屋頂造型、柱型、雕飾的手法表現。

❶ 建築風格

擁有不同的建築風格，其教堂構造所呈現的形式，鐘樓、內部的浮雕、柱型用法均不同。

❷ 馬賽克玻璃藝術

尤其是哥德式教堂，精采的馬賽克玻璃鑲嵌畫，描繪出聖經故事。

❸ 祭壇畫

教堂祭壇上的畫作，通常是單幅或聯畫，主題多為基督受難、聖母、聖嬰或聖徒生平事蹟。

❹ 天頂畫

天頂畫通常是教堂內最精采的繪畫作品，多以壁畫方式呈現，《聖母升天》或《創世記》都是常見的題材。

❺ 雕飾

教堂內通常保有不同時期的雕刻作品，和諧比例的文藝復興作品、活靈活現的巴洛克雕刻等。

❻ 合唱團座席

大型教堂通常設有合唱團座席，多以古木打造，有些座椅更有精細的雕飾。

❼ 地下墓穴

教堂也是埋葬聖人、名人、主教的地方，這些墓穴通常有精采的墓碑藝術。

❽ 寶藏室

教堂內會將珍貴的聖杯、聖物、皇冠、寶杖匯集在寶藏室內。

羅馬購物街Via del Corso上的SS. Ambrogio e Carlo al Corso教堂

PEOPLE，一定要認識的藝術大師

達文西、米開朗基羅、拉斐爾，這三大巨匠被稱為文藝復興三傑，帶領著文藝復興各時期的發展、轉變，深遠地影響著往後的藝術。

 達文西(Leonardo da Vinci)～鬼才的藝想世界

這位集科學家、哲學家、藝術家、建築師、工程師、解剖學家、天文學家於一身的奇才李奧納多達文西(Leonardo da Vinci)，生於西元1452年，據傳是佛羅倫斯公證師父親與鄉下農婦母親的私生子，原本與母親住在托斯卡尼鄉下小鎮Da Vinci，後來父親將他接到佛羅倫斯受教育，也可能是因為這樣的生長背景，造成達文西對兩性關係的厭惡。

14歲時進入佛羅倫斯最著名的維洛其歐(Verrocchio)畫室學習，不久後，達文西就已展現出青出於藍的繪畫技巧。成名後的達文西在佛羅倫斯完成了《蒙娜麗莎的微笑》，後來因與佛羅倫斯的麥迪奇家族不合，轉往米蘭發展。期間完成了《最後的晚餐》及《岩間聖母》，並全心研究科技、機械、工程、醫學等，雖然完成的藝術作品不多，但豐富的筆記本中，卻留下許多驚人的發明與發現。

圖片提供／《人類的藝術》

繪製《最後的晚餐》期間，達文西大部分的時間都花在構圖上，動筆的時間極少，常一個人望著一面白牆發呆、構思，瞪著牆壁幾個小時，只上前修改幾筆，因此常被人告狀說他偷懶。其實早在西元1478年，達文西就開始構思《最後的晚餐》，整整20年的時間，深入了解每個人物的背景、個性，繪製了大量的手稿與文字筆記。對達文西來講，構思過程比完成繪畫還來得重要(P.44)。

這位一代奇才於西元1519年5月2日客居法國時過世，遺體葬於St. Florentin的大聖堂(Collegiate Church)。

重要作品：

《蒙娜麗莎的微笑》(法國巴黎羅浮宮)

《聖母、聖嬰與聖安妮》(法國巴黎羅浮宮)

《最後的晚餐》(米蘭感恩聖母教堂)

《岩間聖母》(倫敦國立美術館)

Sfumato暈塗法

達文西在藝術技法上最重要的發明，讓以往僵直的輪廓，消融在朦朧的陰影中，無形地增加了畫的想像空間。

玩家小抄一哪裡可免費看大師作品？

米開朗基羅： 羅馬聖彼得大教堂圓頂及《聖殤》、西斯汀禮拜堂的《創世紀》及《最後的審判》(P.41、42)、米那瓦上的聖母教堂、康比多宜歐廣場、鎖鏈聖彼得教堂；佛羅倫斯：學院美術館《大衛像》

貝爾尼尼： 勝利聖母教堂、S. F. a Ripa教堂、聖彼得大教堂廣場拱廊及內部雕像、米那瓦上的聖母教堂外的大象雕像、聖天使橋上的雕刻、聖安德烈教堂及那佛納廣場噴泉

② 米開朗基羅(Michelangelo)

西元1475年出生於佛羅倫斯附近的一個貴族家庭，為文藝復興時期最偉大的雕刻家、建築師、詩人、作家、畫家，深深地影響了往後近3世紀的藝術發展。

圖片提供／《大師自畫像》

13歲開始拜師學藝，雕刻對他來講是在釋放被關在石頭中的靈魂，他的《大衛》雕像展現出完美的人體比例，25歲更以收藏在聖彼得大教堂內的《聖殤》像轟動一時。

米大師的個性較古怪，但一路走來一直堅持自己的藝術理念，追求完美的創作，可說是畢生奉獻給藝術。

③ 拉斐爾(Raphael)

西元1483年出生於威尼斯與佛羅倫斯之間的小鎮，父親本身就是畫家，雙親過世後由親戚撫養，後來到托斯卡尼向佩魯吉諾學藝，在此期間吸收了其他兩位大師的優點，進而發展出較為中庸的畫風。

圖片提供／《大師自畫像》

享年僅37歲的拉斐爾，在世時即以優雅的畫風受到世人的賞識，是三傑中最幸運的一位。拉斐爾在世時畫了許多柔美的聖母畫，被推崇為西方繪畫的標準。除了許許多多的《聖母》及肖像畫外，梵蒂岡博物館內的《雅典學院》為拉斐爾最著名的作品。拉斐爾最厲害之處在於，在完美理想的形體中，還能看到其靈魂的躍動。

④ 波提切利(Sandro Botticeli)

波提切利(1445～1510)是利比的學生，為首位捨棄宗教題材，改以希臘神話故事為主題創作的畫家，《春》及《維納斯的誕生》就是他的代表作。美麗的女神身穿飄逸的薄紗，快活自在的神情，這在當時的尺度來講，可是相當前衛，不過這卻也是文藝復興的精神所在－自由不拘，盡情追求真善美的境界，因此波提切利也被推為文藝復興早期的代表人物。除此之外，畫家精湛的繪畫技巧，也已從喬托時期生澀的立體感，轉為優美的線條與空間感，細緻的薄紗繪法，優雅的身形展現，以及畫家對自然植物的深入研究，在在展現世人繪畫技巧的一大展進。

(取自wikimedia)

藝術家小檔案

利比(Fra Filippo Lippi,1406～1469)
佛羅倫斯人，西元1421年入修道院成為修道士，後來竟與修女相愛結婚，還好利比的繪畫深受麥迪奇家族的喜愛，利比才能免受教會之懲處。不過也因為利比豐富的情感，他筆下的聖母才能如此柔美、充滿情感，這點深深影響徒弟波提切利的畫風。

開始到義大利
看藝術

到利術
始大藝
開義看

Must Sees

不可錯過

走訪四大藝術之城：
不可不看的6大景點、4大畫作

義大利藝術之旅的精華之選，走入世界建築與世紀名畫的經典境地。

6**大景點**−羅馬聖彼得大教堂、羅馬競技場、佛羅倫斯百花聖母大教堂、比薩斜塔、威尼斯聖馬
　　　可大教堂、米蘭大教堂

4**大畫作**−達文西《最後的晚餐》、米開朗基羅《最後的審判》、米開朗基羅《創世記》、拉斐
　　　爾《雅典學院》

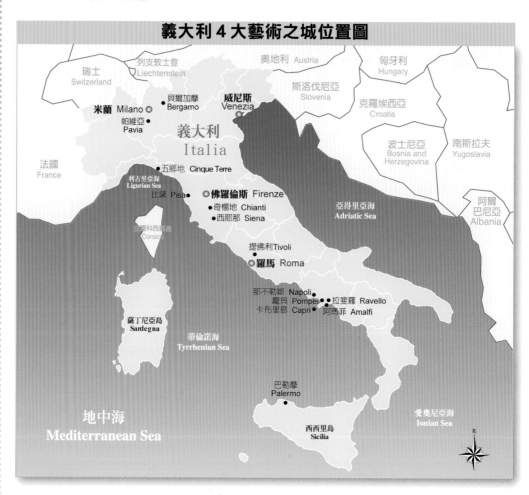

義大利 4 大藝術之城位置圖

不可錯過之6大知名景點

景點 1　佛羅倫斯百花聖母大教堂
Basilica di Santa Maria Fiore, Duomo

推薦理由：義大利文藝復興藝術的結晶
詳細介紹：參見P.86

百花齊放的燦爛結晶

　　佛羅倫斯市中心的百花聖母大教堂，可說是義大利文藝復興藝術的燦爛結晶。

　　13世紀時，經濟蓬勃發展的佛羅倫斯城，一直想要建造一座具代表性的大教堂。西元1296年終於決定重建市中心的Santa Reparata教堂，並由Arnolfo di Cambio建築師主事（聖十字教堂的建築師），將這座教堂獻給聖母瑪利亞。而佛羅倫斯素有「百花城」之稱，因此也將這座教堂取名為「百花聖母大教堂」。

　　教堂的建造工程轉由喬托（Giotto）接手時，完成

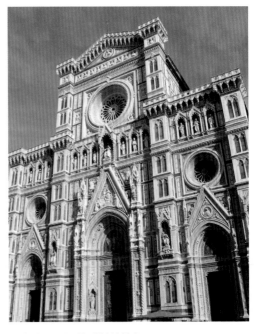

了高達82公尺的喬托鐘樓（Campanile di Giotto, 1334～1356）。後來布魯內列斯基（Brunelleschi）以突破性的技術，為教堂建造了橘紅色大圓頂，以完美的八邊形比例，一躍成為佛羅倫斯的地標，終於高過宿敵西耶那城大教堂（哥德式建築代表）。

　　到此參觀可別忘了登上教堂圓頂，不但可以沿著圓頂內部走看圓頂上的《最後審判》天頂畫，還可到圓頂外層360度欣賞這美麗的藝術古城。

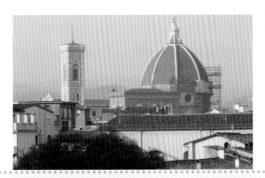

景 2 點 羅馬競技場
Colosseo

推薦理由：**宛如置身古羅馬時期的鬥獸盛況**
詳細介紹：參見P.68

依古希臘劇場為發想的圓形競技場

西元72年，維斯巴西安諾皇帝(Vespasiano)下令建造一座羅馬帝國最大的競技場，不過直到他的兒子提圖斯(Titus)就位時才開始啟用。而為了顯示自己與暴君尼祿不同，還特地選在尼祿的金宮原址上建造。

競技場的建造方式源自古希臘劇場，不過當時的劇場大部分都是依山而建的半圓形建築，觀眾席則隨著山坡的坡度層層而上(如西西里島Taormina及Siracusa古劇場)。後來古羅馬人以拱券結構，架起觀眾席，不必再靠地形才能建造起圓形劇場(amphitheatrum)。

這座高達52公尺，可容納5萬5千名～7萬名觀眾的雄偉建築，歷經了8年的時間完成。競技場呈橢圓形狀，長軸188公尺，短軸155公尺，周長527公尺。中間則是長達86公尺的表演區，四周圍著層層看台，共分為5區。最下層為貴賓席位，像是元老、祭司、官員，第二層則為貴族席，第三層為富人席，第四層才輪到一般百姓，最後一層的站席則是婦女看台。而且，

當時的羅馬人就設計了可遮陽的天篷，這個天篷可由最上層的柱廊操縱伸縮廣度，讓天篷向中間傾斜，陽光只會照射在中間舞台，形成天然的聚光燈，也利於通風。

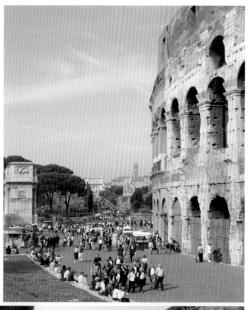

壁上的孔洞是原本補強用的大螺絲釘，不過後來這些鐵器都取作他用，只能下這些孔洞

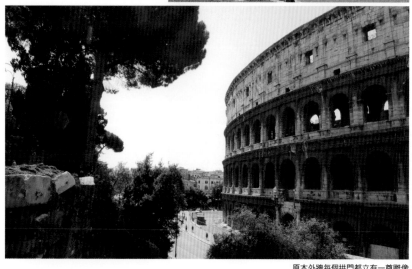

原本外牆每個拱門都立有一尊雕像

景3點 羅馬聖彼得大教堂
Basilica di San Pietro

推薦理由：全球最大的教堂
詳細介紹：參見P.50

建築與藝術收藏皆堪稱世界寶庫

全球最大的教堂－聖彼得大教堂，位於羅馬城邊的獨立王國梵蒂岡城內。這座雄偉的大教堂，象徵著天主教的精神與權力，它同時也是教皇與教廷的常駐地。

梵蒂岡原本是山丘的名稱，後來成為早期基督徒殉道的地點，聖彼得於西元64年被釘死在十字架後，也埋葬於此。一直到君士坦丁大帝時，基督教合法化，才於西元329年在聖彼得墓上改建教堂，並命名為「君士坦丁大教堂」。教皇由法國返回羅馬後，決定在此打造一座天主教中心，將教廷設於此，於是命當時最著名的建築師布拉曼(Donato Bramante)主事這項大工程。

布拉曼過世後，幾乎所有文藝復興時期的大師都曾主事過(前後共有8位大師)，工程延宕了170年之久，直到巴洛克時期才完成。因此，無論是建築本身、內部雕飾、及梵蒂岡博物館的藝術收藏，都是全球首屈一指的藝術寶庫。

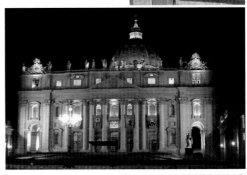

有時間的話，可別錯過梵蒂岡城夜景

景4點 羅馬比薩斜塔
Torre di Pisa

推薦理由：羅馬式建築的完美典範
詳細介紹：參見P.92

羅馬式建築的典雅風格

舉世聞名的比薩斜塔，為佛羅倫斯郊區必玩景點。其完美的建築比例與燦眼的白色大理石建築，優雅的詮釋了羅馬式建築的典雅風格。除了可登上斜塔外，比薩大教堂內的喬托雕刻、洗禮堂的完美回音設計、公墓內發人省思的壁畫，也是不容錯過的精彩景點。

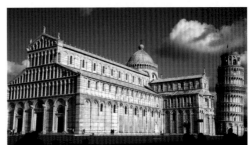

景點5 威尼斯聖馬可大教堂
Basilica di San Marco

推薦理由：威尼斯的精神中心，一窺世界奇珍異寶
詳細介紹：參見P.107

濃厚異國風味的黃金教堂

大教堂旁的天文時鐘

聖馬可大教堂可說是義大利最完美的拜占庭建築典範。5座如皇冠般的圓頂，展現出濃厚的異國風味，而拜占庭式的馬賽克鑲嵌畫，將整座教堂裝飾得金碧輝煌，聖馬可教堂也因而得到「黃金教堂」的美稱。西元1075年起，海上霸王的威尼斯公國規定每艘回鄉的船隻，都要供奉一項寶物，因此聖馬可教堂除了教堂建築本身的價值之外，內部收藏的各種珍奇寶藏、藝術品，更是令人驚豔。

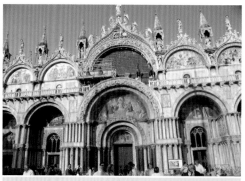

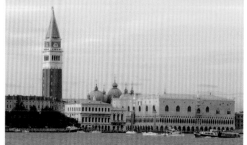
由海上歸鄉的威尼斯遊子，遠遠就可看到家鄉教堂的5座大圓頂及鐘樓

景點6 米蘭大教堂
Duomo

推薦理由：一睹全義大利最美的哥德式教堂
詳細介紹：參見P.124

歷經5世紀雕琢的白色聖殿

義大利最美麗的哥德式大教堂，整座教堂以白色大理石建造，3,500多尊精細的雕像裝飾而成。108公尺高的尖塔，豎立著金色聖母瑪利亞雕像，無論在地理或精神層面，都是米蘭城的中心。

西元1368年米蘭領主Gian Galeazzo Visconti召集了法國及德國人負責哥德架構，由義大利人負責裝飾。整座教堂共花了近5世紀的時間，一直到西元1809年才完工。

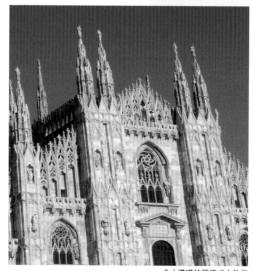
令人讚嘆的哥德式大教堂

開始到義大利看藝術

走訪四大藝術之城：不可不看的6大景點、4大畫作

不可不看之4大知名畫作

畫1作 羅馬，米開朗基羅《最後的審判》
Giudizio Universale

推薦理由：欣賞米大師最後巨作，展現絕美的人體姿態
展出地點：西斯汀禮拜堂，參見P.52

取自但丁神曲場景，描繪出衝擊與信念

西元1535～1541年，米大師(61歲)完成最後一幅巨作《最後的審判》。整幅畫以基督為中心，其果決的身形，舉起右手，準備做出最後的審判，周遭圍繞著焦慮不安的聖徒，上層為吹著號角，宣告最後的審判即將開始的天使，下層則是從墳墓中拉出的死去靈魂，左邊是得救將升天的靈魂，右邊為將要下地獄的罪人。基督左側手持鑰匙的是聖彼得，要求基督給予公正的審判。

生動的人物群像與色彩對比

整個場景取自但丁神曲的地獄篇，反映當時紛亂、腐敗的社會現象，同時也展現天主教徒在宗教革命中所面臨的衝擊及永持在心中的堅定信念。

在色彩運用部分，以中間的耶穌及圍繞在身邊的聖母與12使徒最為明亮，和等待接受審判的陰暗群眾形成強烈對比。

米開朗基羅靈巧地運用人體透視畫法，繪出各種生動的人體姿態，成為後代畫家的臨摹標準。基於對藝術的堅持，米開朗基羅以裸體像呈現這些人像，但這在當時卻引起道德淪喪的爭議，教宗還曾命人畫上遮布，後來才又清除這多此一舉的部分，重現大師的原始創作。

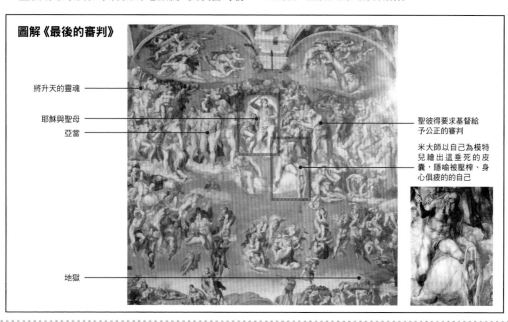

圖解《最後的審判》

將升天的靈魂

耶穌與聖母

亞當

聖彼得要求基督給予公正的審判

米大師以自己為模特兒繪出這垂死的皮囊，隱喻被壓榨、身心俱疲的的自己

地獄

畫2作 羅馬，米開朗基羅《創世記》
Genesis

推薦理由：仰望藝術大師米開朗基羅隱身4年的曠世巨作
展出地點：西斯汀禮拜堂，參見P.52

表現上帝創造世界的宏偉氣勢

西元1506年時米開朗基羅（Michelangelo Buonarroti, 1475～1564）受到教宗的徵召，前往羅馬打造教宗陵墓，後來發生了些波折，米大師憤而返回佛羅倫斯，並寫了一封信告訴教宗，如果需要他就自己來找他。

後來米開朗基羅好不容易被說服，但得到的新任務卻是負責西斯汀禮拜堂的內部裝飾。米開朗基羅認為自己只是雕刻家，並不願意接下這項工作，然而最後還是在教皇的堅持下，勉為其難的進行。

呈現《創世記》與人類的墮落

一開始繪畫並不順利，門徒的作品都無法令他滿意，最後他將所有門徒趕出禮拜堂，自己關在19公尺高的天頂創作。也就是這樣，我們現在才有幸看到這幅曠世巨作。

西元1508～1512年間，桀驁不屈的米開朗基羅花了4年的時間，仰著頭、曲著身子全心創作，在280平方公尺的西斯汀禮拜堂天頂上繪了將近300尊充分展現力與美的人像，完整地呈現出開天闢地的創世紀與人類的墮落。也因為這樣的長期創作，後來米大師拿到書信都不自覺地仰起頭來看。

上帝之手，天頂的畫作

天頂的畫作一一展現上帝創造晝夜、日月、海陸、亞當、夏娃、伊甸園、挪亞獻祭、大洪水、與酩酊大醉的挪亞。周圍的高窗則描繪出預知耶穌到來的先知（其中一幅手掩著臉的Hieremtas，

博物館內唯一不可拍照之處，可坐下來安靜地欣賞大師畫作

就是米開朗基羅的自畫像），在巨大的人形間，又以異國的女預言家穿插其間，框邊還有許多人物像。四角展現的則是象徵著人類救贖的拯救猶太人寓意畫。米開朗基羅將他擅長的人體雕刻，淋漓盡致地表現在人體繪畫上，每位健美的身形，藉由生動的扭轉，表現出人體的力與美。然而這樣多的群像表現，卻還能顯出簡潔、不混亂的構圖。

中間長形的繪圖中，有一幅是「上帝創造亞當」，當上帝創造之手，傳給了第一個人類亞當時，象徵著人類從沉睡中甦醒，開啟了俗世的生命與愛。米大師利用如此簡單的構圖，卻充分展現出上帝創造宇宙萬物的雄偉氣勢，以及上帝從容不迫的全能神蹟。這可說是創世紀這幅巨作的創作原點，同時也代表著米大師的個人信念—「唯有創造的手，才是生命之手。」

圖解《創世記》

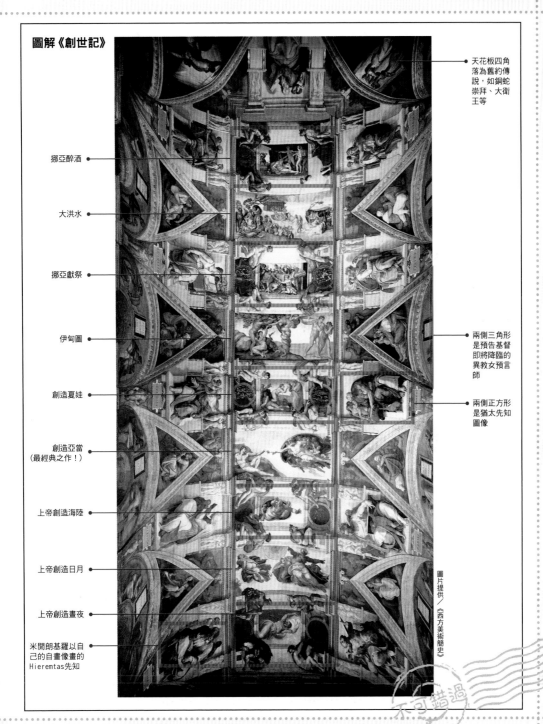

天花板四角落為舊約傳說，如銅蛇崇拜、大衛王等

挪亞醉酒

大洪水

挪亞獻祭

伊甸圖

創造夏娃

創造亞當（最經典之作！）

上帝創造海陸

上帝創造日月

上帝創造晝夜

米開朗基羅以自己的自畫像畫的Hieremtas先知

兩側三角形是預告基督即將降臨的異教女預言師

兩側正方形是猶太先知圖像

圖片提供／《西方美術簡史》

開始到義大利看藝術

走訪四大藝術之城：不可不看的6大景點、4大畫作

不可錯過

畫 3 作 米蘭，達文西《最後的晚餐》
L' Utima Cena

推薦理由：為人類藝術史上劃時代之作，深刻刻畫聖經故事的瞬間場景
展出地點：感恩聖母教堂，參見P.127

清楚刻畫門徒與耶穌瞬間神情

達文西（Leonardo da Vinci, 1452～1519）在米蘭停留的16年裡，雖然完成的作品不多，但是卻留下了人類藝術史上的劃時代作品《最後的晚餐》（1498年完成）。一般人更以這幅畫完成的時間為「文藝復興極盛期」的分水嶺。

餐室裡的餐室，捕捉耶穌與門徒的精彩表情

這幅畫繪於米蘭感恩聖母教堂的修道院用餐室牆壁上，以長條桌的方式呈現，讓畫中人物都能面向觀眾，並清楚地刻畫出每位使徒瞬間表現出來的驚訝、哀傷等複雜情緒。這幅畫繪於西元1495～1498年間，高達4.6公尺，寬為8.8公尺。

繪畫主題取自聖經馬太福音26章，描繪出耶穌遭羅馬兵逮捕的前夕，和12門徒共進最後的晚餐時預言：「你們其中有一人將出賣我。」一語發出之後門徒們顯得驚慌失措，紛紛問耶穌：「是誰？」的瞬間情景。而坐在耶穌右側，一手抓著出賣耶穌的錢袋，驚慌的將身體往後傾的就是猶大（左邊第四位）。越靠近耶穌的使徒越是激動，而坐落其中的耶穌卻顯得淡然自若，看出畫外的眼神，仿若已看淡世間一切，和緊張的門徒形成強烈的對比。

構圖結構－層層後退的透視景深法

達文西讓畫中食堂兩邊的牆面一格格往後退，成功地運用透視景深法，呈現出立體空間構圖，讓觀眾最後的視覺焦點集中在耶穌頭後方的窗戶。並讓人一進入用餐室，就覺得這餐廳中還有另一間用餐室般，顯得如此真實。

整幅畫的每條分割線都以耶穌為中心點，精準地遵循三度景深點集中法。並以耶穌攤開的雙手形成一金字塔，12使徒3人一組，分列耶穌左右，形成波浪層次。並善加利用人物的手勢與動作，在這上下左右的騷動中，創造出沉靜穩定的構圖。

另外我們可以看到沿桌而坐的12使徒中，唯有猶大被巧妙地隔開來。當耶穌道出有人出賣了我時，其他使徒都各有動作，唯有猶大愣在那裡，這卻自然地讓猶大的位置往前推，呈現出孤立的隔離感。這樣巧妙的構圖，也只有深思熟慮的達文西辦得到吧！

文藝復興時期之前的聖人頭上都會頂著突兀的光環，以顯示神性。而達文西讓窗戶的光線落在耶穌頭上，自然又完美地形成神聖的光環效果，又是令人驚奇又佩服的神來一筆！

繪畫原料－蛋彩混油的乾畫法

達文西這次並沒有採用一般的濕畫法，而以蛋彩混油的乾畫法，方便反覆修改。不過這幅畫才剛完成20年，就開始褪色，期間又曾遇到戰爭，牆面也被開了一扇門，因而破壞了畫的部分。西元1977年開始大整修，一直到1999年才重新開放。雖然修復後仍有許多爭議，不過也終於能讓世人清楚地欣賞達文西完美的繪畫。

圖解《最後的晚餐》(L'ultima Cena)

圖片提供／《西方美術簡史》

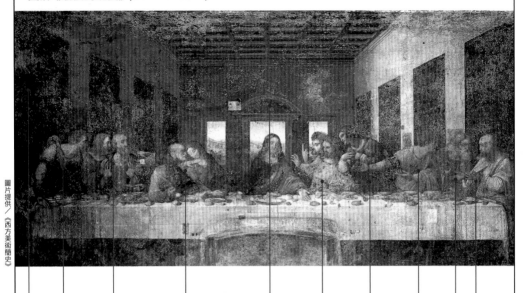

3人一組的12使徒，利用人物的手勢與動作，在沉穩的構圖中，呈現出不安的氣氛。

小雅各與安德烈急忙舉起手說：「不是我！」

格格往後縮小，營構出立體空間感。

急性子的彼得轉身跟聖約翰說話時，手還握著餐刀，並自然地將猶太往前擠，與眾人分隔開來。而猶太一聽到耶穌的預言，一臉驚駭，手緊握著出賣耶穌的報酬，姿態剛好與平和的耶穌成對比。

老雅各和多馬急忙問耶穌：「到底是誰？」

腓力摸著胸口說：「我是清白的。」

馬太伸長脖子問：「到底是誰會幹這種事啊？」

位居其中，攤開雙手的耶穌形成金字塔形，景深效果會讓觀眾的視覺焦點最後落在耶穌頭上後方的窗戶，並自然形成神聖的光環效果。據說達文西當時並沒有畫耶穌的臉部，這是學生奧吉歐後來依草圖畫上的。

三人一組分別在耶穌兩側。

西門和達太攤開道：「我不知道！」

達文西作品的偉大之處

對人性、自然及形體的深刻研究，又不須像波提切利犧牲素描的正確性(見P.79《維納斯的誕生》)，仍能達到和諧優美的整體完美性，並讓作品展現空前絕後的深度。

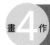

畫4作 羅馬,拉斐爾《雅典學院》
Stanze di Raffaello-La Scuola d'Atene

推薦理由:以畫作重現文藝復興時期,文人學者辯論真理之盛況
展出地點:梵蒂岡博物館,參見P.52

柏拉圖與亞里士多德的辯證場景

拉斐爾(Raffaello Santi,1483~1520)受教皇之命,重新裝潢梵蒂岡宮殿內的4間房間,這4間房間因而取名為拉斐爾室,其中以顯靈室(Stanza della Segnatura)最受矚目,內有象徵哲學與科學的拉斐爾代表作《雅典學院》,以及象徵神學與宗教的《聖禮辯論》、文學與音樂的《帕那薩斯山》、法律與道德的《基本三德》。

這幅畫於西元1508~1511年完成,《雅典學院》繪出希臘哲學家柏拉圖與亞里士多德辯論真理之景象,四周則是數學家、文學家等各領域的文人學者,或是隨意倚靠著,或是熱烈的討論著,生動地呈現出古典人文學者與基督教追求真理的景況,展現出文藝復興盛期的景況。讓後世人看畫時,自然生出一份感動、一份嚮往,並在構圖上,呈現出一種和諧莊嚴感。可說是文藝復興鼎盛時期最純熟之作。

圖解《雅典學院》

手指著天的柏拉圖,拉斐爾以達文西臨摹肖像

文藝之神阿波羅

與人辯論的蘇格拉底

數學家畢達哥拉斯

智慧女神雅典娜

手拿著倫理學的亞里士多德

阿基米德

指天、指地的兩位學者,象徵古希臘時的唯心及唯物之爭

流變論的代表人物——赫拉克里特,拉斐爾以米開朗基羅來臨摹

帶著帽子的少年為拉斐爾的自畫像,象徵著藝術家正式登入智者的行列

古城裡的歷史光澤

羅馬城是米開朗基羅、貝爾尼尼、及拉斐爾等大師的重要藝術舞台，整座古城已列為UNESCO文化遺產，置身於古羅馬希臘遺跡，恍若時空錯置，重返古羅馬的輝煌時代。

永恆之城，藝術古都—

羅馬Roma

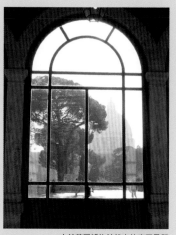

由梵蒂岡博物館望出的庭園景觀

羅馬(Roma)這永恆之城，自古羅馬帝國時期就是義大利首都，同時也是世上最古老的首都、西方文明蓬勃發展的舞台。這裡所擁有的藝術、歷史寶藏，是他處無可比擬的。因此，羅馬古城早在1980年就已列為世界文化遺址。每當8、9月份的陽光斜照在古城房舍時，那醉人的古城風光，還真會令人無法自拔地愛上羅馬城。

狼的孩子

據傳羅馬的創建人是戰神的雙胞胎孩子羅穆洛(Romolo)及瑞默斯(Remus)，當時被惡毒的叔叔丟下台伯河，幸好被母狼救了起來，並將他們撫養長大。因此，母狼哺育雙胞胎一直都是羅馬城的象徵。後來因為神諭昭示，誰先看到禿鷹，就可以當上統治者，卻因此導致兩兄弟不合，哥哥羅穆洛將弟弟殺死，並以自己的名字創建了羅馬城。

古羅馬帝國時期可說是羅馬最輝煌的年代，版圖跨越歐、亞、非，這時期也建造了許多充分展現羅馬帝國氣勢的偉大建築，像是競技場、古羅馬議事場及大大小小的公共浴池。後來於395年，羅馬帝國分裂為東、西羅馬帝國。西羅馬帝國亡於476年，而東羅馬帝國(也就是拜占庭帝國)也於1453年被鄂圖曼(土耳其)帝國滅亡。滅國之前，有大批人文學家、藝術家由君士坦丁堡逃往義大利，將東羅馬帝國的古典文化注入歐洲，促進了文藝復興運動，創造人類史上最光輝燦爛的時期。

閃耀著宗教光輝的聖地

然而，羅馬帝國衰亡時，羅馬城其實已經有點殘破，不如佛羅倫斯、米蘭及威尼斯般富裕繁榮，一直到後來教皇選擇在羅馬設立教廷，決定要將羅馬建設成可榮耀上主的聖地時，才重新規畫羅馬城，偉大的聖彼得大教堂就是在

羅馬通行證Roma Pass

網　　址：www.romapass.it
費　　用：36歐元
使用範圍：3天免費搭乘市區公共交通工具
　　　　　(地鐵、公車、電車、市郊火車)，
　　　　　前兩座博物館、美術館或景點免
　　　　　費參觀，其他合作的景點、音樂
　　　　　會、表演可享折扣優惠。
購買地點：機場、市區的旅遊服務中心及
　　　　　合作的景點都可購買。
資訊提供：另附贈羅馬地圖、交通地圖、
　　　　　羅馬市區資訊。
其他票券：另有48小時有效票，可免費參
　　　　　觀一個景點，並可任意搭乘市
　　　　　區公共交通。若要單買義大利各
　　　　　景點門票可在Ticketone網站購
　　　　　買：www.tosc.it。

此時興建的。此外，還大力修復古老建築，改建教堂、堡壘(聖天使堡)等。這樣的工程進行了約1世紀，也剛好趕上文藝復興的極盛期，名副其實地成為全球的精神中心。

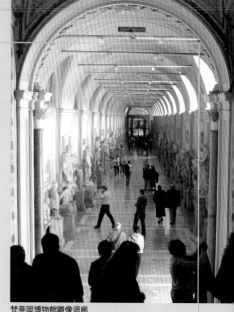

梵蒂岡博物館雕像迴廊

羅馬必看的藝術景點

美術館/博物館	教堂	古遺跡/廣場
梵蒂岡博物館	聖彼得大教堂	萬神殿
波爾各賽美術館	聖母瑪利亞大教堂	古羅馬議事場
國立現代與當代美術館	拉特蘭諾聖喬凡尼大教堂	競技場
康比多宜歐廣場及康比多宜博物館	勝利聖母教堂	西班牙廣場
	鎖鏈聖彼得教堂	許願池
	骨骸寺	那佛納廣場

羅馬藝術景點地圖

*由西邊梵蒂岡博物館出發①～⑦，以及由東邊聖母瑪利亞大教堂出發①～⑥的參觀順序，需至少兩天時間才能完成

教 **全球第一大教堂**
聖彼得大教堂及廣場
堂 Basilica San Pietro & Piazza San Pietro

☒Piazza San Pietro ☎(06)6988-3731；導覽預約電話(06)6988-5100；聖彼得之墓預約電話(06)6988-5318 ◕大教堂07:00~18:30(夏季~
19:00) ❌無 ⑤教堂免費 ➡地鐵A線至Ottaviano站，步行約5分鐘；或由特米尼火車站搭乘64號公車到大教堂城牆旁(搭車要注意扒手)、由競技
場搭乘81號公車(到Piazza Risorgimento) ◷www.vatican.va

聖彼得大教堂的大圓頂(119公尺)，由魄力大師米開朗基羅所設計，讓人無法忽視聖彼得教堂獨霸羅馬天空的地位，無論從哪個角度都能看到這座精神中心。只可惜大師過世前，大圓頂仍未完成。

聖彼得大教堂的大圓頂

除了大圓頂之外，一進教堂的右手邊，就會看到《聖殤》(Pieta, 1498)雕像，這也是米開朗基羅的巨作。這件作品充滿了希臘古典藝術的優雅，與其他作品較為不同的是，米大師特意將聖母雕飾得相當年輕，且沒有喪子的悲慟之情，純熟地展現出聖

玩家帶路

在教堂內還可看到許多信徒耐心地排隊，他們是為了要撫摸聖彼得銅像的右腳。此外教堂內還有聖彼得之墓(08:00~17:00，夏季~18:00，只接受預約參觀)、歷代教皇之墓(Sacre Grotte Vaticane)與珍寶博物館，遊客還可登上圓頂眺望整個羅馬城(建議搭電梯，7歐元)。

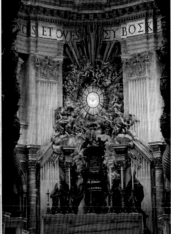

在大圓頂上看到的景象

母超脫世俗的精神。這件作品在米開朗基羅25歲時就完成了，因此，許多人都不敢相信這位年輕人能雕出這麼純熟的作品。有人竟宣稱要以其他藝

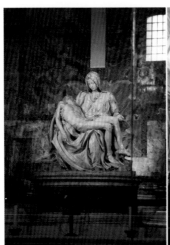

「聖殤」，米開朗基羅。

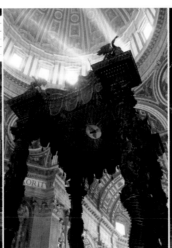

聖體傘

光輪

術家之名發表，米大師一聽到這樣的消息，當晚就憤然潛入教堂在作品刻上名字，這也是唯一一件署名的作品。後來雕像的腳指頭曾遭人破壞，所以目前雕像以玻璃保護。

巴洛克大師貝爾尼尼亮眼之作

教堂內，巴洛克大師貝爾尼尼作品也不甘示弱的跳入參觀者的眼中。其中尤以高達29公尺的聖體傘（Baldacchino）最為亮眼。華麗的旋轉頂篷立於聖彼得的墓穴上，圓頂上自然灑入的光線，與聖體傘相互輝映，讓人感受到人類創作與大自然的和諧交織。而遠遠就可看到金碧輝煌的「光輪」，由青銅鍍金天使及光圈封存聖彼得講道的木製寶座。此外，象徵著真理、正義、仁慈與審慎的亞歷山大七世墓碑，充滿豐富情感的作品，是貝爾尼尼奉獻給這座偉大教堂的最後一件作品。

聖彼得廣場，142尊壯觀聖徒雕像

貝爾里尼的作品可不只在教堂內，還未踏進教堂，教堂前的廣場，就是大師的作品。貝爾尼尼對這座廣場的設計，可說是費盡心思。最初始的創作意念是要人轉出彎彎曲曲的小巷後，看到聖彼得廣場排立的雄偉圓柱，環抱著聖彼得大教堂，自然產生一股排山倒海般的氣勢。只可惜這樣戲劇化的效果，竟被墨索里尼在教堂前所開出的大道破壞殆盡。

除了建築壯觀之外，每到天主教節慶時（尤其

廣場建於西元1667年，兩排列柱環廊上，共有142尊天主教聖徒雕像。站在廣場中心點望向廊柱，由於建築視覺消點的緣故，原為弧形狀的列柱竟成為一直線

是復活節與耶誕節），廣場更是擠滿等待著教宗的信徒。這人山人海的景象，也真需要全球第一大教堂才容納得了。

玩家小叮嚀

教堂跟博物館參觀時間至少約需2小時（通常還要加上1小時不等的排隊時間），另也可事先預約參觀梵蒂岡花園。此外，進入教堂，務必穿著得宜。

穿無袖及短褲不宜入內參觀

圖解聖彼得大教堂

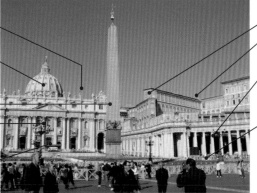

- 13尊雕像為耶穌及12使徒
- 米開朗基羅設計的大圓頂
- 埃及方尖碑
- 教宗發表演說的「祝福陽台」
- 25年才開一次的聖門
- 梵蒂岡博物館
- 博物館入口在這一側，需繞到教室後面
- 貝爾尼尼設計的聖彼得廣場與迴廊
- 大教堂入口

美術館／博物館

蒐羅歷代教皇珍貴收藏
梵蒂岡博物館
Musei Vaticani

✉ Piazza San Pietro 📞 (06)6988-3462；導覽預約(06)6988-5100 🕐 梵蒂岡博物館09:00～16:00(18:00閉館)；每個月的最後一個星期日免費參觀(09:00～12:30，14:00閉館) 📅 週日，除每月最後一個星期日09:00～12:30開放免費參觀外，1/1、1/6、2/11、3/19、復活節、5/1、6/29、8/15、12/8、12/25、12/26 💰 博物館16歐元(優惠票8歐元)；網路預約費4歐元 🚇 地鐵A線至Cipro Musei Vaticani站，步行約5分鐘；或由特米尼火車站搭乘64號公車(到大教堂城牆旁)；由競技場搭乘81號公車(Piazza Risorgimento下車) 🌐 mv.vatican.va 🎫 每週四會不定期舉辦藝術講座

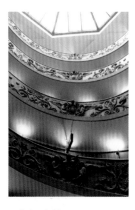

這座位於聖彼得大教堂北側，收藏豐富藝術品的梵蒂岡宮，展出歷代教皇的珍貴收藏。博物館只有一條參觀路線：

● Pio Clementinoe館：多為希臘羅馬雕刻作品，包括深刻雕繪情緒的《勞孔父子群像》(參見P.54)。

● Chiaramonti館：這是由雕刻家卡諾瓦設計的廳室，共有一千多座雕刻作品。

● Braccio Nuovo新迴廊及Bibilioteca Apostolica Vaticana圖書館：收藏許多珍貴的天主教相關書籍及文物。

西斯汀禮拜堂之教宗遴選(Capella Sistina)
每次遴選教宗即是在此舉行，並透過煙囪告知世人遴選情況，黑煙表示表決未超過2/3票數，白煙則表示表決超過2/3票數。

● 埃特魯斯坎及埃及館：展出埃特魯斯坎時期及埃及的考古文物。

● 地毯畫廊：這十件畫毯是依拉斐爾的草稿織製的，每件造價高達2千金幣；拉斐爾室(參見P.46)。

● 西斯汀禮拜堂《創世紀》及《最後的審判》(參見P.41、42)。

● 繪畫館(Pinacoteca)：內有達文西、拉斐爾、提香等大師作品，最受矚目的為卡拉瓦喬的《基督下葬》(The Entombment，參見P.52)。

● 螺旋迴梯：Giuseppe Momo的天才之作，令人神迷的空間設計，為這座美麗的藝術殿堂劃下完美的句點。

朱利亞斯二世教皇Julius
14世紀初法籍克里門五世教皇將教廷遷往法國後，羅馬沒落蕭條，直到15世紀馬丁五世教皇遷回羅馬，決定重建羅馬。而後來1447年尼古拉五世上位後，開始步入文藝復興時期，他自己就是一位人文主義者，廣邀各方學者到羅馬編撰古籍，這時的羅馬市景也於恢復榮景。

16世紀，可說是羅馬的時代，也是堅毅強大的朱利亞斯二世教皇上場的時代。他不但自己披掛上陣征服各諸侯領地，還請米開朗基羅、拉斐爾等藝術家，大刀闊斧建設羅馬，現存在羅馬最重要的建築、雕刻、繪畫，幾乎都是這個時期成就出來的。

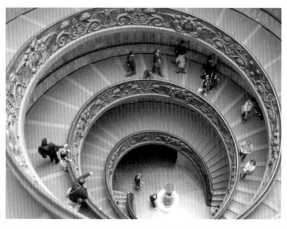

博物館出口處的階梯，美麗的造型，總是讓遊客忍不住直按快門

圖解梵蒂岡博物館

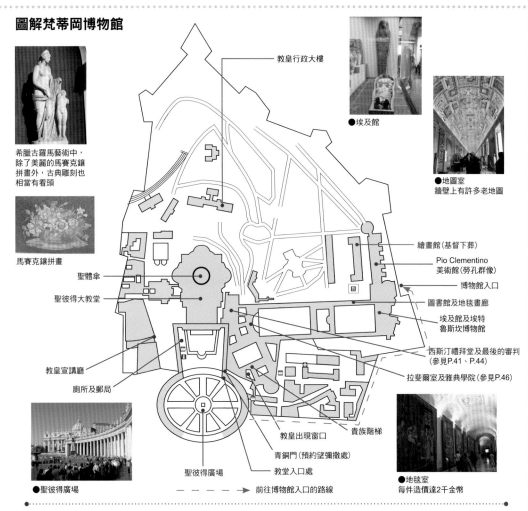

希臘古羅馬藝術中，除了美麗的馬賽克鑲拼畫外，古典雕刻也相當有看頭

馬賽克鑲拼畫

●埃及館

●地圖室
牆壁上有許多老地圖

- 教皇行政大樓
- 繪畫館(基督下葬)
- Pio Clementino 美術館(勞孔群像)
- 博物館入口
- 圖書館及地毯畫廊
- 埃及館及埃特魯斯坎博物館
- 西斯汀禮拜堂及最後的審判(參見P.41、P.44)
- 拉斐爾室及雅典學院(參見P.46)

- 聖體傘
- 聖彼得大教堂
- 教皇宣講廳
- 廁所及郵局

- 教皇出現窗口
- 貴族階梯
- 青銅門(預約望彌撒處)
- 聖彼得廣場
- 教堂入口處

●聖彼得廣場

‐ ‐ ‐ ‐ → 前往博物館入口的路線

●地毯室
每件造價達2千金幣

建議參觀路線

閉館前1個半鐘頭前往梵蒂岡博物館比較能避開人潮，不太需要排隊，不過需要注意剩餘的參觀時間。進場時需通過安全檢查，如有東西不可帶入，安全人員會請你參觀後到出口處領取。購票處在2樓，入場後上樓可租語音導覽(7歐元，有中文)。

參觀路線只有1條，只要依Chapel Sistina指標走即可。西斯汀禮拜堂位在博物館盡頭，時間有限者可直接前往，但若要參觀所有展覽室的話(包括拉斐爾室)，則需依指標一間間瀏覽，否則要回到入口處重走一趟(快速步行全程約20分鐘)。

諮詢處這裡可租借語音導覽

館內只有一條路線，依指標參觀即可

藝術貼近看

ART1. 《勞孔父子群像》（Laocoon and his sons, 世紀初期）

這座雕像於西元前1506年出土，描述特洛伊城的祭司勞孔告誡人民不可接受藏有希臘軍的木馬，而當眾神看到他們的計謀因此可能失敗時，派了兩條巨大的海蛇纏住勞孔的孩子。我們從雕像上可清楚看到孩子無辜的呼救、父親臉上痛苦的神情，以及掙扎於海蛇的肌肉與手臂，強烈地表達出騷動不安、痛苦掙扎的情緒。

由這座雕刻我們可以看到，藝術家已經逐漸擺脫宗教束縛，想要盡情玩藝術，讓藝術達到神乎其技的完美表現。爾後世世代代的藝術家，都深受這樣的創作精神所感動、啟發。

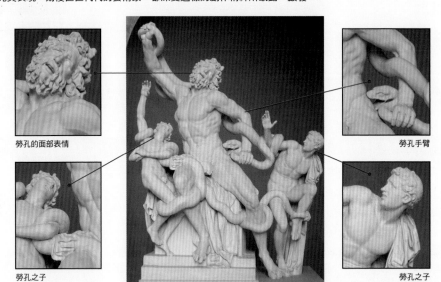

勞孔的面部表情　　　　　　　　　　　　　　　　　　　　　　　　勞孔手臂

勞孔之子　　　　　　　　　　　　　　　　　　　　　　　　　　　勞孔之子

ART2. 卡拉瓦喬(Caravaggio)，《基督下葬》(The Entombment of Christ, 1602～1604)，繪畫館

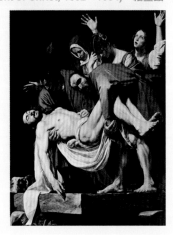

卡拉瓦喬在這幅畫中，運用光線來表現出人體、物件的質感。尤其是人物肌理的描繪，完美地展現出那股人類對死亡的無力感。整個構圖以螺旋狀旋轉而下，由右側舉起雙臂的婦人、彎腰想要撫摸愛子的聖母、蒼白的基督垂手、一直到最底端的白布，畫中的6組人物，創造出緊密的戲劇張力。（耶穌手觸地意喻耶穌來到人間，世子因此了解天堂的存在）

不只是在構圖上而已，卡拉瓦喬也讓畫中人物的情緒螺旋而降，從右側高舉著手，無法接受這個事實的婦女、悲傷的聖母、到最後一臉平靜，甘願為世人贖罪的耶穌。而扶著基督的男子，臉朝向觀眾，就好像在跟觀眾說：我們就要將為我們贖罪的上主之子放入墓中了。

繪畫館內還有一幅達文西所繪的苦行僧《聖傑洛米》，老態龍鍾的身形，卻同時展現出聖徒內心的激動。

開始到義大利看藝術

美術館／博物館

豐富的現代大師作品，堪稱全義第一

國立現代與當代美術館
Galleira Nazionale d' Arte Moderna e Contemporanea

羅馬・佛羅倫斯・威尼斯・米蘭

✉ Viale delle Belle Arti, 131　☎ (06)3229-8221　🕐 週二～週日08:30～19:30　🚫 週一、1/1、復活節後的周二、5/1、12/25　💲 8歐元(優惠票4歐元)
➡ 地鐵A線到Flaminio站，接著轉搭電車3或19號到Viale delle Belle Arti　🌐 www.gnam.beniculturali.it

位於波爾各賽公園內的美術館，創立於1883年，建築本身相當雄偉，擁有義大利境內最豐富的現代藝術品。

主要收藏19～20世紀的繪畫與雕刻作品，雕刻以新古典主義作品為主，繪畫方面除了義大利的現代作品外，還包括法國印象派的作品，像是莫內的蓮花池，以及克林姆的《女人的3個階段》、梵谷的2幅肖像畫、塞尚、米羅、康丁斯基、義大利表現主義畫家莫迪里亞尼(Amedeo Modigliani)等現代大師的作品。

到羅馬看多了古典藝術，想要換換藝術風格，這就是最佳地點。再加上，這裡幽靜的環境，可讓人好好放鬆心情欣賞藝術。

莫迪里亞尼,
Anna Zborowska,
1917

藝術貼近看

ART1. 克林姆(Kilmt)，《女人的三個階段》 (The Three Ages of Woman)，1905

雖然館內只有一幅克林姆的作品，但對克林姆的畫迷來講，就已值回票價了。

畫面中最左側的老婦，克林姆藉由拉長的身形，乾瘦下垂的胸部、手臂、鼓起的肚子，將歲月的痕跡表露無遺。中間的年輕少婦，以一條藍色的薄紗纏繞著身體，閉著眼睛，抱著沉睡中的女嬰，渾身散發著母愛的光輝。這是克林姆對女人3階段的省思，也是畫家成熟期之作，這幅畫之後才出現最著名的《吻》(The Kiss)。

圖片提供／《藝術裡的祕密》

美術館／博物館

私人宅邸為前身，美麗的藝術隧道最是迷人

科隆那美術館
Galleria Colonna

✉ Via della Pilotta 17　☎ (06)6784-350　🕐 週六09:00～13:15，平日團體(至少10人)可預約參觀　📅 8月閉館　💰 全票12歐元，優惠票10歐元，12歲以下免費　🚶 由威尼斯廣場步行約7分鐘　🌐 www.galleriacolonna.it　🕐 週六早上11:00提供導覽服務

占地廣大的科隆那美術館，入口卻在隱密的後巷

科隆那美術館原為科隆那家族的宅邸，自西元1424年起，共有20多代子孫在此生活過，期間也曾招待過但丁及許多名人，目前看到的宮殿規模是17～18世紀時擴建的。

科隆那美術館啟用於西元1703年，整條走廊，掛滿了私人收藏，在富麗堂皇的宮殿中，形成一條美麗的藝術隧道。較受矚目的作品包括科爾托那的《耶穌復活與科隆那家族》。除了繪畫收藏之外，還可欣賞富麗堂皇的寓所。目前仍保留完整當時家族成員所使用的精緻家具與奢華布置。

美術館／博物館

義大利雕刻藝術典藏之地

波爾各賽美術館
Galleria Borghese

✉ Piazza Scipione Borghese 5　☎ (06)8413-979(資訊)；(06)328-10(預約，只接受預約入場，最好提早預約)　🕐 週二～日09:00～19:00　📅 週一　💰 大人11歐元，優惠票6.5歐元，Roma Pass適用　🚶 地鐵A線至Spagna站坐上手扶梯往Borghese方向出口，出地鐵站左轉直走進公園依指標步行約15分鐘，或轉搭52、53、910、116、號公車或電車9、3　🌐 www.galleriaborghese.it (預約www.ticketeria.it)

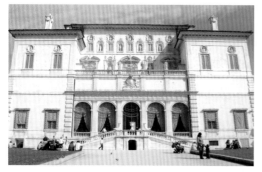

廣大綠園內的17世紀歡樂宮，建於1613年，為紅衣主教Borghese的宅邸，他擁有羅馬最豐富的私人收藏，後闢為美術館。

1樓部分為雕刻作品，大部分為卡諾瓦及貝爾尼尼的作品，著名的作品有卡諾瓦的《寶琳波·那帕提》(Pauline Bonaparte)(18室)、6座貝爾尼尼最棒的雕刻，畫作方面則有卡拉瓦喬《提著巨人頭的大衛》及《拿水果籃的少年》(14室)。2樓還有提香(Tiziano)的《聖愛與俗愛》(Sacred and Profane Love)(20室)、拉斐爾《卸下聖體》(Deposition)(9室)、魯本斯(18室)、科雷吉歐的Danäe、巴薩諾(Bassano)等大師作品。

藝術貼近看

ART1. 貝爾尼尼 (Bernini)，《阿波羅與達芬妮》(Apollo and Daphne, 1622～1625)

高達243公分的卡拉拉大理石雕像，是波爾各賽家族委託貝爾尼尼進行的最後一項作品。貝爾尼尼生動地雕刻出即將變成月桂樹的女神達芬妮，以及苦苦追求著她的太陽神阿波羅。雖然達芬妮的頭部與身體部分已漸被樹皮覆蓋，但阿波羅仍不放棄地將手放在達芬妮仍在跳動的心上，這一段苦戀暗喻著人們總是不斷地追逐稍縱即逝的快樂，但最終留在他們手中的，僅剩一顆澀子。另外，《普若瑟比娜之擄獲》也是館內的另一巨作。

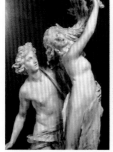

阿波羅與達芬妮的故事
達芬妮被淘氣的邱比特用金箭射中心臟後，心生不安而一直奔跑，而同樣被金箭射中的阿波羅，第一眼看到的就是飛奔而來的達芬妮，就此深深愛上她，緊追著達芬妮跑。最後達芬妮不得不向父親河神求救，河神決定將達芬妮變為一棵靜止不動的月桂樹。

貝爾尼尼 (Gianlorenzo Bernini, 1598～1680)
貝爾尼尼是巴洛克時期最偉大的義大利藝術家，深深地影響了17、18世紀的藝術風格。他除了是雕刻家之外，還是位建築師、畫家、舞台設計師、煙火設計師、劇作家。他的作品遍布羅馬城，其中以聖彼得大教堂為最，就連雄偉的聖彼得廣場都是他的作品。

ART2. 提香 (Tiziano Vecellio)，《聖愛與俗愛》(Sacred and Profane Love, 1514)

這幅畫可說是波爾各賽美術館中最重要的館藏之一。為了慶祝威尼斯人Nicolò Aurelio結婚而畫的作品，不過現在的這個畫名是18世紀才取的。

畫中穿著白色禮服的就是新娘Laura Bagarotto，中間為邱比特，最右邊的是愛神維納斯。畫中的珠寶盆象徵著「享受這世上的歡樂」，而另一個點燃著上主之愛的火焰，則象徵著「天堂無窮盡的喜樂」。提香將這個場景畫在鄉間，描繪出喬吉歐擅長的牧歌式繪畫。有人認為，提香想要畫出聖愛與俗愛的分別，不過也有人認為畫家想要表現出整個宇宙的神聖完美。

Galleria Borghese ⊙ Roma

ART3. 卡拉瓦喬 (Caravaggio)，《提著巨人頭的大衛》(Davide con la testa di Golia, 1607)

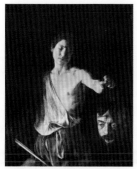
《提著巨人頭的大衛》

這幅畫的主題，其實與米開朗基羅的大衛像取自同一個聖經故事，不過這兩位藝術家對同一個主題的詮釋，不但採用不同的媒體（大理石跟畫），在手法及場景上也全然不同。

卡拉瓦喬幾乎是以全黑的背景來營構這幅畫，讓手持著刀劍的年輕大衛與剛砍下的巨人頭，突顯在觀者面前，傳達那駭人的場景，並藉由光影，細膩地表現出大衛臉上錯綜複雜的神情也有人認為這是卡拉瓦喬的自我寫照，大衛象徵著年輕的自己，巨人頭則是成人的自己，經過人生的各種罪與罰交織後，最後迫切地渴求得到救贖與恩典。

卡拉瓦喬的另一幅作品－《拿水果籃的少年》
(Ragazzo col canestro di frutta, 1594)

華美巴洛克建築，內藏13～16世紀繪畫
國立古代美術館（巴爾貝爾尼尼宮）
Galleria Nazionale di Arte Antica(Palazzo Barberini)

Via delle Quattro Fontane, 13　(06)4814591　週二～日08:30～19:00　週一、1/1、12/25　大人8歐元，優惠票4.5歐元　地鐵A線至Barberini站　www.galleriaborghese.it/barberini/it/default.htm（線上預約：www.ticketeria.it，預約費用1歐元）

這座三層拱形大別墅，是貝爾尼尼所設計的17世紀宅邸，為巴爾貝爾尼尼家族的居所，可說是羅馬最壯麗的巴洛克建築之一。目前建築分為兩邊，一部分是軍方俱樂部，另一部分則是美術館，展示巴爾貝爾尼尼家族的收藏。館內收藏許多13～16世紀的繪畫、陶瓷器及家具，最著名的為拉斐爾的情人《佛納麗娜》(La Fornarina)、卡拉瓦喬的《納西索》(Naciso)、提香、利比、提托列多，以及科爾托那的代表作《神意的勝利》(The Triumph of Divine Providence)。

市政辦公廳裡的古藝術
康比多宜歐廣場及康比多宜博物館
Piazza Campidoglio & Musei Capitolini

Piazza del Campidoglio 1　(06)6710-2475　09:30～19:30　1/1、5/1、12/25　展覽及博物館15歐元，優惠票13歐元。　地鐵B線至Colosseo站，過競技場往古遺跡區直走到威尼斯廣場，面向威尼斯宮向右後側上階梯，步行約7分鐘；或由Termini搭64號公車　www.museicapitolini.org

這裡曾為古羅馬的政教中心，16世紀時米開朗基羅以大石階及星狀地面，重造出廣場的氣勢。廣場兩邊的建築為新宮(Palazzo Nuovo)及監護宮(Palazzo dei Conservatori)。監護宮中世紀晚期時曾經是法院，目前部分層樓仍為市政府辦公室。新宮是1645年依照米開朗基羅的設計重建的，目前仍是市政府辦公室。

監護宮以《母狼撫育羅穆洛與瑞默斯》銅像及《拔刺的男孩》(Spinario)聞名，而新宮的收藏則以《卡比托秋的維納斯》及《垂死的高盧人》最受矚目。

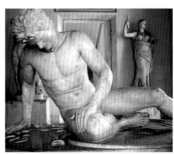

↑拔刺的男孩

←垂死的高盧人

美術館／博物館

以拉斐爾濕壁畫聞名的豪宅美術館

法聶希納美術館
Villa Farnesina

✉ Via della Lungara, 230 　☎ (06)6802-7268 　🕐 09:00～14:00 　🚫 週日 　💲 5歐元
🚌 由火車站搭64號公車倒Chiesa Nuovav下車,再步行約10分鐘;由花之廣場步行到此約10分鐘
🌐 www.villafarnesina.it

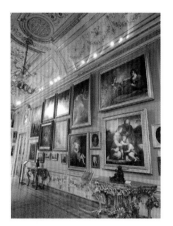

玩家帶路

這附近的街道Via del Moro、Via della Scala可找到許多有趣的小設計店,走過Sisto橋便可來到花之廣場

位於越台伯河區的美麗別墅,建於16世紀初期,為典型的義式文藝復興風格建築。原是西耶納的銀行世家基吉(Chigi)家族宅邸,後轉手為法聶希納家族及西班牙大使所有,最後才由國家購回,現為國立Lincei科學院所用。

這座美術館展覽形態有點類似佛羅倫斯彼提宮的豪宅美術館。比較特別的是,這座豪宅中有著相當精彩的濕壁畫,其中最著名的是拉斐爾在賽姬陽台上詳細繪出邱比特與賽姬的故事。

此外,Sala di Galatea室還有另一幅拉斐爾的濕壁畫《嘉拉提亞的凱旋》(The Triumph of Galatea),這幅畫除了拉斐爾最擅長的和諧構圖外,還難得呈現出力度與氣勢。畫中間的嘉拉提亞女神在天使、海神的簇擁下,破浪向前。這幅畫無論是人物的姿態或巧妙的色彩對比運用,在在營造出整幅畫飽滿的動感。

夜遊路線

雖然一般傳聞羅馬治安不好,但其實主要景點晚上遊客還是不少,只要避免走人煙稀少的小巷,夜燈下的羅馬城,可仿如一個珠寶盒,藏著一顆顆閃亮的鑽石等著你來探尋。
其中最推薦的路線為:
聖彼得大教堂→聖天使堡及聖天使橋→那佛納廣場(可安排在此用餐,附近小巷有許多小餐館)→許願池→西班牙廣場
若還有體力,威尼斯廣場、競技場也是很棒的夜拍地點;而越台伯河區一入夜,則成了歡樂的夜生活區。

教
堂

結合5～17世紀建築風格，獻給聖母之禮
聖母瑪利亞大教堂
Basilica Papale di Santa Maria Maggiore

✉ Piazza di Santa Maria Maggiore 42　📞 (06)483-195　🕐 夏季07：00～18：45　🚫 無　💲 免費　➡ 地鐵A/B線至Termini站，由Via Cavour出口直走約5分鐘；或搭70號巴士到Piazza Esquilino站

羅馬4座特級宗座聖殿之一，也是第一座獻給聖母的教堂。據說西元4世紀時，有位教皇夢到聖母希望他能在下雪的地方蓋一座教堂。而當時只是8月天（8月5日），竟然神奇地在目前的教堂位址下起雪來，因此教皇下令在此建造這座獻給聖母的教堂。

而為了方便朝聖者的朝聖路線，還以這座教堂為中心，開了5條星狀的放射性道路連接其他主教堂（天主教的海星象徵著聖母），並以另外2條路垂直相接，形成十字形，代表著羅馬為天主教聖地的神聖性。

這座教堂建於西元5世紀，結合了各時期的建築風格。

5世紀留下的中殿及祭壇鑲嵌畫為最古老的部分，其中36根圓柱取自古羅馬神殿，羅馬式鐘塔源自中世紀，鑲花格的黃金天花板則是13世紀的作品，描繪著聖母加冕的場景，兩側的禮拜堂是在16、17世紀時期完成的。雙圓頂及前後門呈現出豐富的巴洛克風。

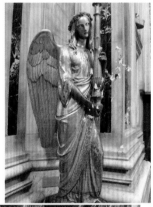

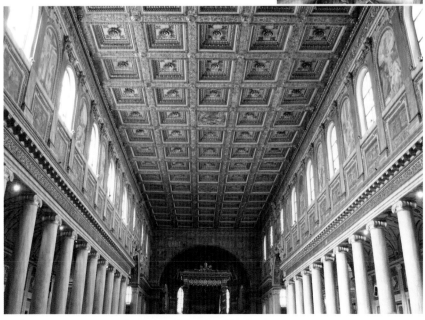

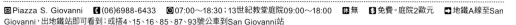

教　堂

堪稱教堂之母，舊時教皇居所

拉特蘭諾聖喬凡尼大教堂
Basilica di San Giovanni in Laterano

✉ Piazza S. Giovanni　☎ (06)6988-6433　🕐 07:00～18:30；13世紀教堂庭院09:00～18:00　❌ 無　💲 免費。庭院2歐元　🚇 地鐵A線至San Giovanni，出地鐵站即可看到；或搭4、15、16、85、87、93號公車到San Giovanni站

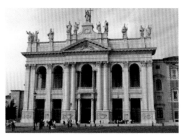

原址為拉特蘭家族所有，君士坦丁大帝與此家族聯婚時，這座宮殿為嫁妝之一。西元315～318年間，將此贈予教皇當駐地，並下令建造羅馬最大的教堂，在教皇移居法國之前，這裡一直是教皇的官方居所（地位等同於現在的梵蒂岡城）。目前仍為梵蒂岡教廷屬地，而且許多教徒仍然認為這座教堂是「所有教堂之母」，與聖彼得大教堂、聖保羅教堂、聖母瑪利亞大教堂並稱為羅馬4大教堂（這是其中最老及最大的）。

這座教堂最著名的是耶穌受難時走過的「聖階」

（Scala Sancta）。相傳當時耶穌進入羅馬巡撫的衙門受審前，就是走過這28階，後來君士坦丁大帝的母親將這座台階帶回羅馬。

台階的頂端就是至聖小堂，也是教皇的私人禮拜堂，現在存放許多珍貴的聖物。內部的裝飾美輪美奐，中世紀時期有些信徒還認為這不是出自世人之手，而是天使之作。

教堂中央正門上方的雕像取自古羅馬元老院，內部的天花板雕飾及聖人雕像，都是充滿氣勢與美感的巴洛克風格作品。教堂右側的聖門每25年才開放一次，左側則放著君士坦丁大帝年輕時的雕像。

藝術貼近看

城外的聖保祿大教堂 San Paolo Fuori le Mura
🚇 Basilica San Paolo地鐵站，出站後走過涵洞即可看到大教堂，步行約6分鐘

城外的聖保祿大教堂是羅馬特級宗座聖殿之一，最初為4世紀時君士坦丁大帝下令在聖保祿埋葬之處建造教堂。1823年曾發生一場大火，目前的樣貌為19世紀重建，但仍保留相當程度的早期基督教風格，如雄偉的外型及內部傳教用的聖經故事濕壁畫。除了教堂本體，南邊的修道院也相當推薦參觀，這裡還曾被譽為「中世紀最美的建築之一」。

1：正面最上面的繪畫為耶穌及持劍的聖保祿與持鑰匙的聖彼得，中間由山上湧出的四道泉水代表四福音書，最下面為四大先知，正門浮雕還可看到被倒釘在十字架上的聖彼得及被斬首的聖保祿。　2：教堂為一中殿、四側廊的結構，中殿共有80根柱子。　3：世紀的馬賽克鑲嵌畫，耶穌旁邊為聖彼得、聖保祿、聖安德烈、聖路克。　4：充滿異國風情的修道院庭院建於1220～1241年間。　5：遠從外國來聖保祿埋葬處朝聖的修士，據考證，石棺內的遺骸應為聖保祿，上面還有聖人受囚時的鎖鏈。　6：持劍的聖保祿，象徵對信仰的捍衛。

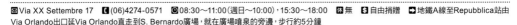

教
堂

華美至極，貝爾尼尼大師建築力作
勝利聖母教堂
Santa Maria della Vittoria

Via XX Settembre 17　(06)4274-0571　08:30～11:00(週日~10:00)，15:30~18:00　無　自由捐贈　地鐵A線至Repubblica站由 Via Orlando出口延Via Orlando直走到S. Bernardo廣場，就在廣場噴泉的旁邊，步行約5分鐘

這座教堂是17世紀的巴洛克建築，由貝爾尼尼及其學生花了12年合力打造而成。最受人矚目的是神壇左方柯那羅(Cornaro)禮拜堂內的《聖泰瑞莎之狂喜》，一個代表著宗教狂喜的微笑天使拿著弓箭射向聖人，堪稱是貝爾尼尼最具戲劇張力的傑作。

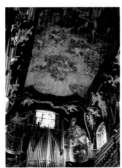

天花板的濕壁畫與雕飾

不遠處還有4座噴泉之聖卡羅教堂（往上坡走，位於Via del Quirinale 23的4座噴泉旁），一進入這座雅致的白色教堂，就有一股百合花香撲鼻而來，整座教堂就如百合花般高雅。橢圓形教堂經Bernini巧妙的設計，營造出神聖教堂與藝術的和諧感。再往前走，同樣在Via del Quirinale街上，聖安德烈教堂(Sant'Andrea del Quirinale)也是貝爾尼尼的建築力作（教堂左側過公園即可到達），以紅色的大理石打造內部，顯現出一股寧靜又莊嚴的感覺，據說貝爾尼尼年老時，也常到此祈禱。

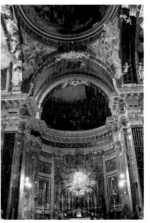

金碧輝煌的祭壇

藝術貼近看

ART1. 貝爾尼尼 (Bernini)，《聖泰瑞莎之狂喜》(The Ecstasy of Saint Teresa,1647～1652)

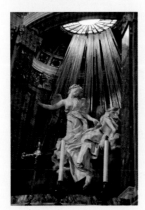

這件作品是貝爾尼尼的代表作之一，描述著西班牙加默運動改革者泰瑞莎的神祕經驗。泰瑞莎幻想著天使將箭射向她的心臟，而昏厥的泰瑞莎後面，降下一簾瀑布般的金光。無論是雕刻本身的宗教情緒、光線、場景，都表現得淋漓盡致。

羅馬的另一座教堂St Francesco al Ripa還有座精采的作品Blessed Ludovica Albertoni，修女感受到聖喜的神情，雖然受到相當多的爭議，但當我們親眼看到這座雕像時，卻也不免跟著雕像的神情，渴望著感受到聖愛的狂喜。

感受到聖悅的Ludovica Albertoni

栩栩如生，米開朗基羅《摩西》像
鎖鏈聖彼得教堂
Basilica di San Pietro in Vincoli

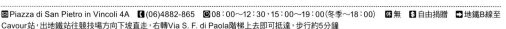

📧 Piazza di San Pietro in Vincoli 4A　📞(06)4882-865　🕐08：00～12：30，15：00～19：00(冬季～18：00)　🚫無　💲自由捐贈　🚇地鐵B線至Cavour站，出地鐵站往競技場方向下坡直走，右轉Via S. F. di Paola階梯上去即可抵達，步行約5分鐘

教堂建於西元442年，因收藏著聖彼得在巴勒斯坦被收押時，手銬著的鏈條而得其名(目前放在教堂中間的玻璃櫃中)。不過教堂內最受矚目的是米開朗基羅的《摩西》像。

這座雕像原本是為教宗陵墓所打造的作品之一，但尚未完成陵墓工程，他就又被徵召去建造聖彼得大教堂了。雕像描述當摩西拿到《十誡》後，看到人們仍盲目崇拜金牛犢這些世俗偶像，心裡的失望與氣憤之情。

頭上長著怪角的族長，右臂緊緊夾著《十誡》，手裡氣憤的拿著石塊，要砸掉族人崇拜的金牛犢。據說當米開朗基羅完成這項作品時，也因它的完美性而有感而發地對雕像說：「你怎麼不說話？」

玩家小抄－何謂《十誡》？
這本影響西方道德深遠的律書《十誡》，是上帝從埃及法老王手中救出以色列人民來到神山－西乃山時，藉由摩西頒布的。因為當時的人民並不認識神，雖然他們口口聲聲地說凡是上帝所說的，他們都會遵循，但卻仍是在西乃山造了一座金牛祭拜。因此上帝希望能藉由《十誡》的頒布，破除偶像崇拜，將神啟示予世人。

收藏著文藝復興及巴洛克時期的作品
人民聖母教堂
Chiesa di Santa Maria del Popolo

📧 Piazza del Popolo　🕐週一～六07：15～12：30，16：00～19：00　🚫週日　💲免費　🚇地鐵A線至Flaminio站，Piazza del Popolo出口步行約2分鐘(雙子教堂對面)

據傳尼祿死在這裡的橡樹下，後來變成惡魔烏鴉，這棵樹變成被詛咒的樹，因此聖母顯靈指示教宗在此蓋間禮拜堂安撫人心，也就是今日的人民聖母教堂。教堂建於西元1099年，就位於人民城門旁，西元1472～1478年間又重建，教堂正門及內部都是由貝爾尼尼主事修建的。後來陸續收藏許多文藝復興時期及巴洛克時期的作品。據說馬丁路德來訪羅馬時，也曾借宿於此。

教堂內的基吉禮拜堂(Cappella della Ghigi)是拉斐爾設計的，內有一幅祭台畫屏及貝爾尼尼的《但以理與獅子》雕像，另一座切拉西禮拜堂(Cappella della Cerasi)則有卡拉瓦喬的兩幅油畫作品。

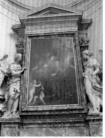

卡拉瓦喬畫作

擁有7世紀彩繪馬賽克的古教堂

越台伯河聖母教堂
Chiesa di Santa Maria in Trastevere

📧Piazza di S. Maria in Trastevere　📞(06)5897-332　🕐07:30～21:00　🏠無　💲免費　🚃由Torre Argentina搭8號電車到Viale Trastevere站（Piazza Mastai站之後），下車沿著Via di S. Francesco走到Ripa後會看到Piazza S. Callisto，教堂座落在廣場內

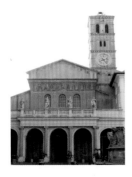

建於西元337年，梵蒂岡城建造期間，教宗曾進駐於此。據傳教堂原址在耶穌生日時，湧出橄欖油，因而人們在此建造一座獻給聖母的教堂。教堂內的《聖母生平》鑲嵌畫描繪的就是這個傳說。上面的天頂畫則描繪著《聖母升天圖》，神壇左側的祈禱室，還可看到7世紀的彩繪馬賽克。教堂內部金碧輝煌，當陽光由一扇扇小窗戶灑入教堂，宛如天聽。很推薦傍晚到此禮拜。

教堂立面是西元1701年由Carlo Fontana重新修建的，上方的金黃色鑲嵌畫，描繪聖母抱著聖嬰，10位手持著火炬的婦人守護在旁。

埋葬聖方濟會士與貴族骨骸之地

骨骸寺
Chiesa di Santa Maria della Concezione dei Cappuccini

📧Via Veneto 27　📞(06)4871-185　🕐週一～六07:00～13:00、15:00～18:00，週日09:30～12:00、15:30～18:00，博物館09:00～19:00　🏠無　💲博物館8歐元　🚇地鐵A線至Barberini站，由Via Veneto出口即可看到教堂，步行約1分鐘

西元1624年，奉樞機主教Barberini建造這座特殊的教堂，他的墳墓也在此，上面刻著：「在此剩下的只有骨灰，別無他物」。由於教堂地下室（在教堂博物館內）埋葬著西元1528～1870年間過世的4千多具聖方濟會士及貴族骨骸，因此一般稱之為骨骸寺。教堂內的所有裝飾，從壁飾、燈罩等都是採用這些人骨裝飾，並不會令人感到毛骨悚然，反而是令人稱絕的藝術品（教堂內禁止照相）。最後一間祭室刻的一段話很有意思：「我們曾與你一樣，而你也將與我們一樣。」

教堂旁的巴爾貝爾尼尼廣場（Piazza Barberini），Barberini教宗委託貝爾尼尼在教宗家族居所外的廣場，設計一座海神湧現於海貝吹著海螺的噴泉（Fontana del Tritone），並將家族標誌蜜蜂設計於噴泉上。教堂旁的Via Veneto街角還有一座蜜蜂噴泉（Fontana delle Api），喝水的蜜蜂及張開的大理石貝殼創作也相當精采。

令人驚豔的濕壁畫與古董家具

古遺跡、廣場

聖天使堡
Castel Sant'Angelo

✉ Lungotevere Castello 50　📞(06)32810　🕐週二～日09:00～19:30(閉館前1小時停止售票)　休週一、1/1、12/25　💰10歐元，優惠票5歐元
➡ 地鐵A線至Lepanto站；或搭公車64號到Ponte Sant' Angelo聖天使橋前下車　🌐www.castelsantangelo.com (www.gebart.it網路訂票)

　據傳西元590年，聖天使米謝爾曾手持著箭，顯現在城堡上方，揭示黑死病的結束，因此在堡上建了座天使雕像，並以此命名。堡前的聖天使橋則被譽為最美麗的橋。

　這座建築原本是西元135～139年間，哈德連皇帝為自己及其家族打造的圓形陵墓，中世紀再加建城牆轉為城堡，之後1千多年一直為教宗的城堡，所以梵蒂岡城與城堡間有密道相通。堡內共有58間房間，西元1925年轉為博物館。除了一些繪畫、陶瓷、武器盔甲收藏之外，最有看頭的應該是各房間的濕

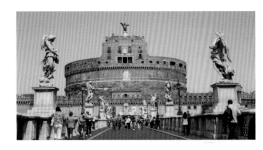

壁畫與古董家具。聖天使堡前的米爾維亞橋為羅馬最美麗的老橋，橋上有十尊天使雕像，天使手中拿的都是以前迫害耶穌的刑具，如荊棘、鞭、釘等。

斷垣殘壁裡的古政經社交中心

古遺跡、廣場

古羅馬議事場
Foro Romano

✉ Via dei Fori Imperiali　📞(06)6990-110；(06)3600-4399(英文)　🕐週一～日08:30～17:30，特拉依諾議事場週二～日09:00～19:00(冬季～17:00)　💰帕拉提歐博物館與競技場聯票12歐元(優惠票7.50)，2天有效票　➡地鐵B線至Colosseo站　🌐www.coopculture.it

　這片坐落於羅馬市區3座山丘之間，需要一點想像力的斷垣殘壁，當年可是古羅馬時期的政經及社交中心。議事場(Foro)建於西元前616～519年，是帝王公布政令及市集中心。以黑色玄武岩鋪造的主街聖路

靠近威尼斯宮的塞維羅凱旋門

(Via Sacra)貫穿整座議事場，場內共有6座神廟、2座公共會堂、3座凱旋門及無數的雕像與紀念碑。

古羅馬議事場地圖

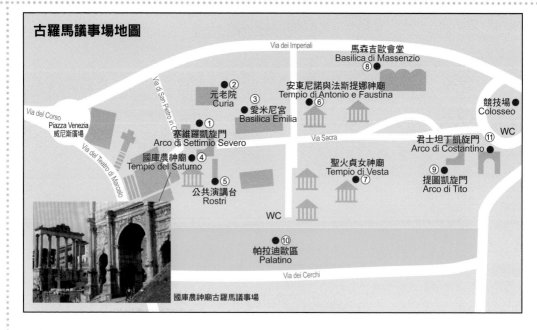

國庫農神廟古羅馬議事場

①塞維羅凱旋門 Arco di Settimio Severo

紀念波斯勝戰而建的塞維羅凱旋門(靠近威尼斯宮)。凱旋門建於203年,門上的浮雕記述著戰勝的光榮景象。

②元老院 Curia

元老院是當時帝國元老商議國事的場所。殿內兩旁有3層階梯,為300~600位元老的座席,主席則站在內殿兩扇門之間的位置。當時的元老院地板為彩色鑲嵌地板,內部還可看到大理石浮雕,描繪著2世紀時的議事場景況。

③愛米尼宮 Basilica Emilia

愛米尼宮目前只剩下一片廢墟。

④國庫農神廟 Tempio del Saturno

國庫農神廟目前仍可看到殘存的8根灰紅色石柱,這些石柱屬優雅的愛奧尼克式風格。

⑤公共演講台 Rostri

公共演講台,為當時自由發表言論的地點,名為Rostri,因為這座講台就是取自敵人戰艦的艦首(Rostri)。

⑥安東尼諾與法斯提娜神廟 Tempio di Antonio e Faustina

神廟是為了祭祀安東尼皇帝的愛妻Faustina所建的。前面的10多根柯林斯式圓柱前廊,後來成為米蘭達的聖羅倫佐教堂(S. Lorenzo in Miranda)部分建築,17世紀時又添加了巴洛克風格立面。

⑦聖火貞女神廟 Tempio di Vesta

聖火貞女神殿與女祭司之家,貴族女祭司負責照管聖火,只要被選為祭司就可入住這棟3層樓的建築,享受各種特權。圓形廟外圍為柯林斯式圓柱(請參見P.68)。

⑧馬森吉歐會堂 Basilica di Massenzio

馬森吉歐會堂(建於315年),現仍可看到3座完整的拱門。當時以4根巨柱隔出3個大廳,最高處達35公尺。

⑨提圖凱旋門 Arco di Tito

提圖凱旋門是Dommitian皇帝於西元81年,為紀念兄弟Tito及父皇Vespasian弭平耶路撒冷的猶太叛亂而建的。

⑩帕拉迪歐區 Palatino

帕拉迪歐博物館,據說羅馬建國皇帝就是在這片山丘上由母狼撫養長大的,並由此發展羅馬村落,所以這裡可說是羅馬歷史的源頭,同時也是共和時期的政治、行政與宗教中心。然而中世紀時人口遷移,這裡逐漸荒廢為牧牛地,一直到19世紀考古學家才發現這片古遺跡。

⑪君士坦丁凱旋門 Arco di Costantino

君士坦丁凱旋門,為了慶祝君士坦丁大帝退敵進而統一羅馬而建造的凱旋門,於西元315年落成,門上的壁畫與浮雕描繪出戰爭場景及慶祝凱旋之景象,讚揚大帝東征西討的豐功偉業。是座極具歷史紀念價值的遺跡,目前成為羅馬新人拍攝婚紗照的熱門地點。

新議事中心，帝國議事廣場 Fori Imperiali

羅馬帝國時期人口與都市規模劇增，原本的議事場已經不敷使用，西元前42～114年間陸續在原議事場北部建造新的議事場。由於大致的規模與格局是在Traiano特拉依阿諾大帝時期奠定的，所以也命名為特拉依阿諾議事場。第一座議事場是特拉依阿諾市集前的凱撒議事場(Foro di Cesare)，不過帝國議事廣場群中最大的卻是特拉依阿諾議事場。議事場旁為高大的特拉依阿諾圓柱(Colonna Traiana)，這是為了慶祝113年特拉依阿諾皇帝征戰得勝而建的。16世紀時許多新造房子幾乎占據這整片議事場，一直到最近才讓它重現天日。

玩家帶路－Palazzo Valentini地下遺址

很推薦參觀的景點。目前採導覽制，可探訪最新整修完成的羅馬宮殿。這片遺址在Piero Agela團隊的巧思下，透過投影等多媒體手法，完整重現古老豪宅精美的馬賽克、地板鑲拼、廚房、家具。遊客還能從地下近距離仰看巨大的特拉伊阿諾圓柱上的精彩雕刻。

這座宮殿原本為教皇宅邸，後來在宮殿下方挖掘出古羅馬遺址，根據考證，應為當時貴族宅邸

地址：Via IV Novembre 119/A
電話：(06)2276-1280
時間：09:30～18:30，週二休息
收費：12歐元
交通：Colosseo地鐵站，走向帝國議事場，往議事場旁圓頂後側走，入口在主街上
網址：www.palazzovalentini.it

圖解帝國議事場

◎特拉依阿諾議事場 (Foro Traiano)

特地聘請大馬士革建築師阿波羅多羅(Apollodoro)，規畫帝國議事場，議事場上有兩座圖書館、神殿、廣場建築。這座議事場可說是帝國時期最大，也是最後一座議事場，建於西元107～114年間。議事場旁最顯目的遺跡為特拉依阿諾圓柱，高達38公尺，表面有210公尺長，螺旋而上的浮雕，共有155幅、2,500個人物，描述戰爭及特拉依阿諾赦免罪犯等德政的浮雕。頂端原本豎立著特拉依阿諾皇帝的雕像，1600年才換成聖彼得雕像。據說當時為了打造這座雕像，熔掉天使城堡的半座大砲及多座教堂的銅門。

◎奧古斯都議事場 (Foro di Augusto)

奧古斯都在打敗殺死凱撒的兇手後，建造一座復仇戰神神殿(Il Tempio di Marte Ultore)。為了襯托出神殿的雄偉，進而建造了這座廣場。

◎特拉依阿諾圓柱

Palazzo Valentini宮殿古羅馬遺址：可從地下近距離觀看圓柱。

◎特拉依阿諾市集 (Mercati Traianei)

依著山丘而建的特拉依阿諾市場建築，呈圓弧狀，共有150個隔間，1樓為商家，2樓為社會福利辦公室。當時除了新鮮蔬果外，還販售許多由東方進口的珍貴絲品及香料。夏季夜晚會有投影燈光秀，透過現代科技重現當年榮景。

◎凱撒議事廣場 (Foro di Cesare)

凱撒在世時決定以自己的名字建造一座廣場，不過廣場一直到西元前46年才完成。繼羅馬議事場之後，這裡成為貴族的新社交場所。廣場上原本有座「母親維納斯聖殿」，不過目前只剩下3根石柱。

古遺跡、廣場

萬人喧嘩的鬥獸之地

競技場
Colosseo

✉ Piazza del Colosseo　📞(06)3996-7700　🕐週一～日08:30～19:15(冬季～16:30)　🚫1/1、12/25　💲大人12歐元、優惠票7.50歐元(聯票，可參觀帕拉迪歐博物館及羅馬議事場)　➡地鐵B線至Colosseo站，直走出地鐵站就會看到競技場　🌐www.coopculture.it(預約費2歐元)

戰俘與困獸的博命演出

競技場的表演區底下有許多洞口及地下道，這些是用來儲存或關鬥獸、鬥士用的。通常每場比賽都會有不同的場景。據說當初為了慶祝羅馬建城1000年，還特別利用水道引水到表演場，設計出海戰的場景。

參賽的鬥士多為戰俘及奴隸。下場不是活著從大門走出去，就是死著從另一個大門被抬出去。據說戰鬥到最後，觀眾會開始大聲鼓譟，決定戰鬥士的生死，羅馬皇帝在靜聽觀眾的聲音後，作出裁判：當皇帝手指往上指時，表示鬥士可以存活下來，當手指往下指時，就表示要處死。這個殘忍的遊戲，直到西元6世紀才終於被禁止。

殉道士紀念之地

這座偉大的建築曾受過兩次嚴重的地震損害，再加上中世紀時完全沒有任何保護措施，甚至曾被當作碉堡用。許多文藝復興時期興建的建築也都從

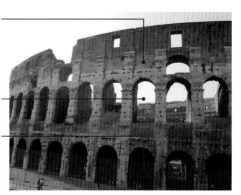

最上層則是高達50公尺的實牆。

拱門之間以半壁柱裝飾，而且每一層均為不同風格的希臘柱飾。這些垂直與水平線條的拱門與列柱，營造出一種規律的動感，為羅馬式建築的典型特色。

外層以3層環形拱門架構起來的競技場，每層共有80座拱門。

這些拱門除了有裝飾效果之外，還具有非常實用的用途。每個拱門都有編號，只要依照自己的拱門編號就可以順利找到座位，在短短10分鐘內，五萬多名觀眾便可迅速又有次序地對號入座。

競技場取石材，一直到西元1749年教廷聲稱曾經有基督徒在此殉難，才成為受保護的聖地。此後，每年教皇都會在此舉行儀式紀念這些殉道士。

古羅馬遺跡區建議參觀路線

路線1.
威尼斯廣場─康比多宜博物館─羅馬議事場─帕拉迪歐丘─凱旋門─競技場─帝國議事場

路線2.
搭地鐵到Colosseo競技場站─競技場─凱旋門─帕拉迪歐丘─羅馬議事場─帝國議事場─威尼斯廣場─康比多宜博物館

藝術貼近看

競技場的3層石柱

競技場共採用了3種希臘柱式，由下而上分別為：多利克式(Doric order)、愛奧尼克式(Ionic order)及柯林斯式(Corinthian order)。

多利克式：
柱身呈圓形狀，由下而上逐漸縮小。特別注重精確的角度與幾何造形。較為穩重，象徵男性的力量，因此放在最下層。

愛奧尼克式：
柱頭則公羊角或螺形貝造型，其間有渦捲飾。感覺較為纖細、典雅，象徵女性的高雅。

柯林斯式：
柱頭裝飾就像花盆邊的爵床葉，有種繁花盛開的感覺，象徵著旺盛的生命力，整體感覺也較輕快，因此放在最上層。

開始到義大利看藝術

羅馬．佛羅倫斯．威尼斯．米蘭

古遺跡、廣場

羅馬子民獻給眾神的神殿

萬神殿
Pantheon

✉ Piazza della Rotonda ☎ (06)6830-0230 🕐 週一～六09:00～19:30；週日09:00～18:00 休 無 💲免費 🚇 地鐵A線到Spagna站，穿過Via Condotti左轉Via del Corso直走，右轉Via Caravita直走，步行約15分鐘；或搭公車46、62、64、170、492號公車至Largo di Torre站，走進Via Torre Argentina直走約5分鐘

渾然天成的建築，宛若天使的設計

Pan是指「全部」，theon是「神」，Pantheon代表著「眾神」的意思，為西元前27世紀阿古力巴所建造。這原是羅馬子民獻給眾神的神殿，同時也是保留最完整的古羅馬遺跡。可能是眾神的護祐，在這18個世紀的歲月裡，躲過無數的天災人禍，我們現今仍有幸看到這座偉大的建築。

歐洲最寬的圓頂建築

萬神殿外部以8根花崗岩柱撐起，走廊屋頂仍保留當時的木製架構，形成較為理性的方形結構建築。而內部則是宛如天體的圓形建築，當陽光灑入，內壁帶有藍色、紫色的大理石及橘紅色的斑岩流露出美麗的彩光，讓整座神殿充滿了莊嚴神聖的氛圍。

這是歐洲最寬的圓頂建築，高度跟內部直徑剛好都是43.3公尺，中間的天眼直徑達9公尺，不但提供光源，更具支撐圓頂重量張力的功能。也因為這些巧奪天工的設計，偌大的建築竟不需要任何一根柱子支撐，也不需窗戶來提供光源，讓世人不禁讚嘆萬神殿為「天使的設計」。

文藝復興大師拉斐爾也葬在這棟完美比例的建築中，一如大師的畫風。拉斐爾的墓誌銘上寫著：「這是拉斐爾之墓，當他在世時，自然女神怕會被他征服，他過世時，她也隨他而去。」，紅衣主教Pietro Bembo以這樣一段話表述拉斐爾的才華。

羅馬城內唯一哥德式教堂

教堂後側有座米內瓦上的聖母教堂(Santa Maria Sopra Minerva)，建於13～14世紀，這是羅馬城內唯一的哥德式教堂。內有米開朗基羅所雕刻的《基督復活》像，右側的卡拉法禮拜堂(Cappella Carafa)則有利比精采的壁畫作品，描繪著《天使報喜》與《聖母升天》的場景。教堂外的大象方尖碑為貝爾尼尼的作品。

米內瓦上的聖母教堂之濕壁畫作品

古遺跡、廣場

可同時容納1500人的大型浴池
卡拉卡大浴場
Terme di Caracalla

Via delle Terme di Caracalla 52　(06)5758-626　09：00～
19：00(冬季～16：30)；週二09：00～14：00　週一　6歐元，另可
參觀Villa dei Quintili及Mausoleo di Cecila Metella，或可購買7天有效
的考古票Archaelogia Card，還可參觀競技場等景點，全票23歐元，優
惠票13歐元　地鐵B線到Circo Massimo地鐵站，往綠薩大道直走約
3分鐘；或由威尼斯廣場搭628號公車，過地鐵站的下一個公車站下車即
可看到浴場

　217年卡拉卡皇帝揭幕啟用卡拉卡浴池，內有冷
水、溫水及熱水室，可容納1500人同時入浴。除了
浴池之外，還有圖書館、會議室、藝術走廊等，根
據史記記載，當時浴池均以彩色大理石及馬賽克
打造而成，可想見當時輝煌的社交史。現在夏季常
有精彩的露天歌劇表演。

古遺跡、廣場

「羅馬假期」的拍攝之地
西班牙廣場
Piazza di Spagna & Fontana della Barcaccia

Piazza di Spagna　全年開放　免費　地鐵A線至Spagna站，往Spagna出口直走約2分鐘

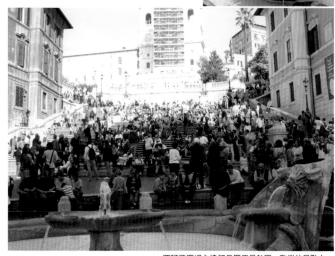

　由於這裡是17世紀西班牙大使
館的位址，因此取名為西班牙廣
場。不過這座階梯卻是法國人出
資，義大利設計的，建於1723年。廣
場中央為貝爾尼尼設計的破船噴
泉，象徵羅馬人同舟共濟的精神。

　爬上137級洛可可風格的階
梯，可來到「山上的聖三一教堂」
(Trinita' dei Monti)，高聳的哥德
式雙子塔為此地標。眼前的Via
Condotti就是羅馬著名的精品街。
這區儼然就是羅馬古城的中心，
是遊客必訪之處。

西班牙廣場永遠都是羅馬最熱門、歡樂的景點之一

古遺跡、廣場

引水道終點，讓願望成真的幸福噴泉
許願池
Fontana di Trevi

🖂 Piazza di Trevi　　◎ 全年開放　　💲 免費　　➡ 地鐵A線至Barberini站，由Via del Tritone出口往下坡直走左轉Via Stamperia直走即可抵達，步行約7分鐘

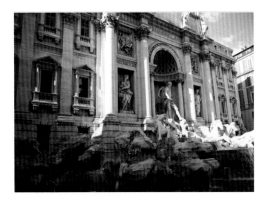

特萊維噴泉，一般稱之為「許願池」。傳說第一次到羅馬者，只要背對著水池，拿著錢幣往肩後丟，許下3個願望，第一個願望是希望再回到羅馬，所有願望就會成真，所以這座噴泉又稱為「幸福噴泉」。

噴泉的位置是西元前19世紀引水道的終點，18世紀時，以波里侯爵府的後牆為背景，花了30年的時間，終於在西元1762年完成這座美麗的巴洛克風格噴泉，是羅馬城內最後一件巴洛克作品。

充滿氣勢的海神置中，兩旁則是象徵「富裕」與「健康」的女神，上方4位少女代表4季，所有的雕刻都充滿了力與美。無論是白天或晚上，總是擠滿了充滿希望的遊客，在談笑間偷偷的許個願望，盡情地享受歡樂的羅馬假期。

古遺跡、廣場

有著象徵世界四大長河的噴泉雕像
那佛納廣場
Piazza Navona

🖂 Piazza Navona　　◎ 全年開放　　💲 免費　　➡ 地鐵A線至Spagna站，穿過Via Condotti越過Via del Corso繼續往前直走左轉Via della Scrofa直走到S. Agotino左轉到Cinque Lune廣場，走進小巷內即可看到；或搭70、81、90、492號公車到Corso di Rinascimento公車站

Navona恆河

海神噴泉

這座羅馬最著名的巴洛克廣場，原本是競技場，現以貝爾尼尼的四河噴泉、摩爾噴泉(南側)及海神之泉(北側)聞名。四河噴泉中間豎立著從埃及運來的方尖碑，下面則有4座象徵尼羅河(代表非洲：頭部遮住，因當時尚未發現源頭)、布拉特河(代表美洲：禿頭)、多瑙河(代表歐洲：轉身穩住方碑)、恆河(代表亞洲：一派輕鬆)的4座巨型雕像。冬季耶誕時節，廣場變身為充滿節慶氣息的耶誕市集。

★郊區景點★

提佛利 Tivoli

千泉流洩的美麗庭園

▶火車Roma-Pescara線到Tivoli站。1.去程—搭地鐵到Ponte Mammolo站,出地鐵順著階梯往下走購買車票後,出地鐵站到站外的Cotral公車站(有很多候車列)搭乘前往Tivoli的藍色公車,車程約30分鐘。公車最後抵達Tivoli中心,在圓環旁的Bar下車,下車後即可看到旅遊資訊中心亭。2.回程—可在下車處的Bar購買車票(或先購買來回車票),過馬路到對面的站牌候車。3.前往安德連別墅—由Tivoli市區搭公車4或4X約15分鐘車程(若搭Cotral公車要走比較遠的路) www.comune.tivoli.rm.it/home_turismo

位於羅馬郊區的提佛利,自古以來就是著名的溫泉鄉,因此古羅馬帝國的皇帝紛紛在此建造別墅,其中以艾斯特別墅(Villa d'Este)及安德連那別墅(Villa Adriana)最為著名。

艾斯特別墅,又稱為千泉宮,位於提佛利的市中心。別墅內有著廣大的綠園,建造了500多座噴泉,當整排噴泉齊放,那種氣勢直叫人心動。而在水壓的推動下,園內噴泉還會與管風琴噴泉發出悅耳的音樂聲(10:30開始,每2小時1次)。

園中還有座非常著名的大地之母(Fontana dell'Abbondanza)雕像,她的多乳房造型,總是閃光燈下的焦點。

而別墅內各房間都以細緻的濕壁畫裝飾而成,還可望見美麗的庭園與山區景色。

由哈德連皇帝所建造。規模包括神廟、浴池、圖書館、人工島及無數的雕像,以理想城市之概念結合埃及、希臘及羅馬風格,打造出這座有如開放博物館的雄偉別墅。

每間房間都以美麗的壁畫裝飾

此外,位於提佛利村外的安德連那別墅,是世界最大、最壯觀的古羅馬別墅,目前已列為世界文化遺產。此為西元2世紀時,

玩家小抄—Tivoli旅遊資訊中心

免費提供地圖、公車時刻表及觀光資訊。
地　　址:Piazza Garibaldi(下公車附近)
電　　話:(0774)311-249
開放時間:09:00～15:00,16:00～19:00(週一及週三09:00～13:00)

艾斯特與安德連那別墅

Villa d'Este
地　　址:Piazza Trento
電　　話:(199)766-166
開放時間:週二～日08:30～日落前1小時(約16:00～18:45)
門　　票:8歐元
網　　址:www.villadestetivoli.info

Villa Adriana
地　　址:Villa Adriana
電　　話:(0774)382-733
開放時間:09:00～19:00(冬季到17:00)
休 息 日:無
門　　票:8歐元,優惠價4歐元
網　　址:www.coopculture.it

★GIFT★
羅馬藝術紀念品
看藝術,也帶回藝術

Gift1◆國立現代與當代美術館的現代設計品
現代與當代美術館內販售許多歐洲當代設計師的作品,
德國設計品牌Konema就在其中,另外還有相當有設計
感的項鍊、手環,以及平價的小商品。

Gift2◆梵蒂岡相關產品、郵票
以各大景點設計的紀念品,磁鐵、杯子、
盤子、T-Shirt、書籤,都是便宜又實用的
伴手禮。

Gift4◆手繪盤子
附近小村莊手工彩繪
盤,具有濃厚的當地
文化特色。

Gift5◆模型車
以Vespa聞名的羅
馬,可在一些紀念品
商店中,找到復古的
模型車。

Gift3◆建築模型
最受歡迎的,應該就是競技場
及聖彼得大教堂的模型了。

Gift6◆明信片、海報
坊間有許多設計精美又很有氛
圍的明信片及知名藝術作品的
海報。

玩家推薦—藝術品販售商店
那佛納廣場邊的紀念商品店,
店內有許多精美的小雜貨、
陶瓷盤、杯子、摩卡壺、咖啡
粉、食品及便宜的紀念品、明
信片,地點又容易找,是快速
蒐購紀念品的好地方。
地　　址:Piazza Navona 84
電　　話:(06)6874-476
開放時間:10:30～13:00;
　　　　　15:00～20:00

★RESTAURANT★

羅馬藝術相關餐廳

藝術，美食的絕妙佐料

Antico Caffe Greco希臘咖啡館
18世紀以來，詩人文豪流連之地

Via Condotti 86　(06)6791-700　週日一一10:00～19:00，週二～六09:00～19:30　休無　地鐵A線到Spagna站，由西班牙廣場走進Via Condotti，步行約5分鐘

全球知名的義大利咖啡館，創立於西元1760年。坐落在西班牙廣場前的精品街上，雖然現已被世界各地的遊客佔領，但這裡自18世紀以來，一直是許多詩人、大文豪最愛的地點。從紅色絨布沙龍，牆壁上的畫作與雕刻，還可遙想當年的文藝氣息。

充滿藝文氣息的沙龍，各地遊客總喜歡到此附庸風雅一番

Il Margutta RistorArte
時髦的義式素食料理

Via Margutta 118　(06)3265-0577　12:30～15:30；19:30～23:30　平日中餐Buffet 12歐元，假日Brunch 25歐元　www.ilmarguttavegetariano.it

充滿現代藝術擺設與設計的餐廳，位於羅馬最有氣質的Margutta街上（《羅馬假期》電影中的帥哥記者就是住在這裡）。而有趣的是，這家還是供應素食餐點。義大利的素食餐點跟東方的素食相當不同，這家店老闆致力於研究義式素食長達30年的時間。餐點中還包括以北非的cous cous料理結合當地的

以藝術為訴求的素食餐廳，內部設計充滿濃濃的藝術感

新鮮食材，除了新鮮蔬果之外，當然也少不了義大利料理的重要元素－起司。吃多了義大利的大魚大肉，不妨到這裡嘗嘗時下正流行的義式舒食健康料理。平常日中餐供應Green Brunch，而週末及假日的Brunch較豐盛。晚上還有現場音樂表演！

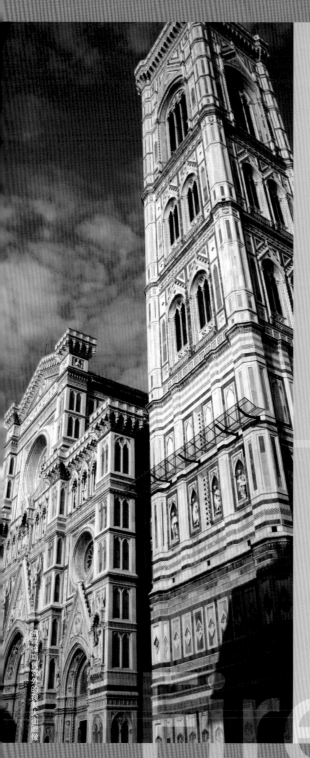
佛羅倫斯舊宮外的複製大衛雕像

佛羅倫斯

文藝復興的誕生地

身為文藝復興藝術的搖籃，佛羅倫斯集聚了各方藝術及全能人才，為該時代注入理性主義與人文精神。無論是宏偉莊嚴的百花聖母大教堂，或是蒐羅世上文藝復興作品最豐富的烏茲菲美術館，都讓這個文藝古城充滿了百花盛開的華美之感。

Firenze

百花盛開，文藝大城－
佛羅倫斯Firenze

佛羅倫斯的義大利文為Firenze，徐志摩將之翻譯為「翡冷翠」，也有人稱它為英譯的Florence「佛羅倫斯」。據說古代都是在此地慶祝花神節，當時還預言這裡將會展開一段西方歷史上的文化黃金期。果真，影響後世最深遠的「文藝復興時期」即是在此展開。

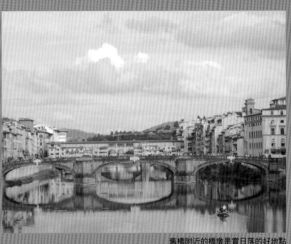

舊橋附近的橋墩是賞日落的好地點

文藝復興的搖籃

　　佛羅倫斯可說是文藝復興的搖籃，13世紀初十字軍東征時帶回大量的古文物，開啟歐洲人對古希臘文化的興趣，後來隨著社會的轉型，中產階級興起，人們開始注重理性精神與人文主義，精神以神為中心，生活則回歸到以人為本。此時剛好又出現了財力雄厚的麥迪奇家族，尤其是柯西莫(Cosimo de' Medici,1434～1462)與羅倫佐(Lorenzo de' Medici, 1478～1492)，大力支持並設立學校，發展藝術、文學、哲學、科學等，培養大量的全能人才，讓佛羅倫斯城名副其實的成為一座百花盛開的文藝大城。

玩家小抄
可安排當月的第一個週日在佛羅倫斯或羅馬，這是全國國立博物館及美術館免費參觀日，其中包括著名的烏菲茲美術館及彼提宮。

玩家小抄－佛羅倫斯3大文學家：但丁、佩托拉克、薄伽丘

但丁 (Dante, 1265～1321)
捨棄正統的拉丁文，以方言(也就是義大利文)寫成文學大作《神曲》，同時也開始展現個體的自覺與理性思維。

佩脫拉克 (Petrarca Francesco, 1304～1374)
又被譽為桂冠詩人，以《詩歌集》影響了15～16世紀的詩人，優美的14行詩，多為詠讚愛情的詩文。為文藝復興早期的人文主義代表人物，被推崇為「人文主義之父」。

薄伽丘 (Giovanni Boccaccio, 1313～1375)
以100個故事著成的《十日談》，用以隱諷教會的腐敗，成為小說與散文的範例，他同時也是新興商業階級的人物，因此這本書又稱為「商人的史詩」。

但丁

佛羅倫斯必看的藝術景點

美術館/博物館	教堂	古遺跡/廣場
烏菲茲美術館	百花聖母大教堂/主教堂	舊市政廳
學院美術館	聖羅倫佐教堂／麥迪奇禮拜堂	舊橋
彼提宮	福音聖母教堂	共和廣場
巴傑羅美術館	聖十字教堂	米開朗基羅廣場

佛羅倫斯72小時旅遊通行證 Firenze Card

持這張卡在72小時內可免費搭乘市區公共交通工具，並可參觀主要景點。景點包括：舊市政廳、麥迪奇宮、福音聖母教堂、烏菲茲美術館、麥迪奇禮拜堂、學院美術館、彼提宮及波波里花園等，幾乎所有景點都包含在內。本卡為72小時3天有效票，從第一次搭公車（3天有效的交通卡）或進博物館參觀時間開始算起。最大的好處是不需排隊買票，到現場直接尋找Firenze Card的入口處，秀出通行證即可入內參觀。

購買地點：福音聖母教堂購票處、彼提宮、火車站旅遊服務中心、Via Cavour旅遊服務中心、舊市政廳購票處、烏菲茲美術館預約購票處等。

票價：72歐元

網路購票：www.firenzecard.it

從彼提宮的波波里花園欣賞大教堂

佛羅倫斯藝術景點地圖

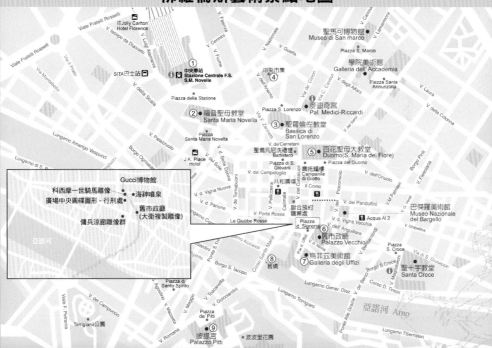

* ①～⑨參觀順序，需至少一日時間

美術館／博物館

全球文藝復興收藏最豐富的美術館
烏菲茲美術館
Galleria degli Uffizi

Piazza degli Uffizi 6　(055)238-8651，預約電話：(055)294-883，預約費用4歐元　週二～日08:15～18:50(16:30以後入場，通常比較不需要排太長的隊伍)　週一、1/1、5/1、12/25　8歐元(語音導覽4.65歐元，雙人6.20歐元)　內設有圖書館、書店、咖啡館、郵局　由主教堂步行約7分鐘　www.polomusale.firenze.it(有免費Wifi，可下載手機App)　可拍照，但不可用閃光燈、自拍器、腳架

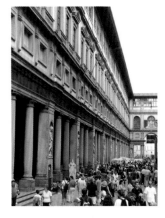

　　馬蹄形的烏菲茲美術館為全球最重要的美術館之一，文藝復興藝術的主要殿堂。

　　美術館建於西元1555年，由麥迪奇家族聘請Giorgio Vasari設計興建，作為政務廳辦公室之用，因此稱為Uffizi，也就是「辦公室」的意思。後來法蘭西斯哥麥迪奇將家族大量的藝術收藏闢為美術館，西元1581年正式成為全球文藝復興作品收藏最豐富的美術館。

　　館藏依照時間順序展出，依序為早期義大利、文藝復興初期、文藝復興極盛期、巴洛克時期、近代作品，可完整認識各時期的風格。參訪時間約需2小時，美術館規模不算太大，如能避開人潮，參觀起來應該相當舒服。

　　館內有眾多知名的畫作，如利比的《聖母、聖嬰與天使》(Madonna col Bambino e angeli)，波提切利《春》(Primavera)、《維納斯的誕生》(Nascita di Venere)、達文西的《天使報喜圖》(Annunciazione)、《東方三博士朝拜圖》(Adorazione del Magi)，米開朗基羅的《聖家族》(Sacra Famiglia)，66室拉斐爾的《金鶯聖母》(Madonna del cardellino)、《自畫像》(Autoritratto)、《教皇朱利歐二世畫像》(Portrait of Giulio II)，提香《烏比諾的維納斯》(Venere di Urbino)、《芙蘿拉》(Flora)，帕米吉安尼諾的《長頸聖母》(Madonna col Bambino e angeli或Madonna dal collo lungo)、卡拉瓦喬《美杜莎》(Medusa)、《酒神》(Bacco)，喬托《莊嚴聖母》(Madonna col Bambino e santi)。此外也可看到杜勒、魯本斯、范戴克、林布蘭等人的精采作品。

圖解烏菲茲美術館

開始到義大利看藝術

羅馬・佛羅倫斯・威尼斯・米蘭

藝術貼近看

ART1. 利比 (Fra Filippo Lippi)，《聖母、聖嬰與天使》(Madonna col Bambino e angeli, 1593)，8室

圖片提供／《西方美術簡史》

這幅畫可說是15世紀宗教藝術中，最精緻的一幅。細緻的筆觸下，善用光影的描繪，讓靜態的畫中人物呈現出活潑的律動感。

ART2. 波提切利 (Sandro Botticeli)，《春》(Primavera, 1482～1483)，10室

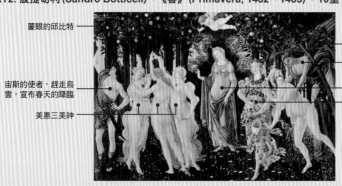

蒙眼的邱比特
宙斯的使者，趕走烏雲，宣布春天的降臨
美惠三美神
灰冷的冬末
西風之神賽佛羅斯
孕育生命的維納斯
春神波瑟芬

整幅畫以象徵美和愛的維納斯女神為中心，優美的神態，靜靜地凝視著和煦的陽光。藉以維納斯女神象徵世間生靈的創造者，讓春天悄悄降臨大地。右邊第二位，嘴叼著花草的是克羅莉絲(Chloris)，即將在風神塞菲爾(Zephyr)的吹拂下，變成花神芙蘿拉(Flora)。維納斯女神的左邊是三位翩翩起舞的三女神(Three Graces)，由右至左依序為「美麗」、「青春」與「歡樂」。透明的薄紗，讓三女神美麗的身形浪漫地展現出來。而維納斯上方矇著眼睛的是愛神邱比特，準備向三女神射出愛情之箭，看誰能夠品嘗愛情的滋味。最左邊披著紅色披風的則是眾信使者赫姆斯，他正用法杖，撥開天空的雲霧，宣告春天的降臨。

ART3. 波提切利 (Sandro Botticeli)，《維納斯的誕生》，(Nascita di Venere, 1485～1486)，11室

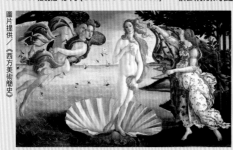

圖片提供／《西方美術簡史》

波提切利另一幅以維納斯女神為主題的巨作。天真無邪的維納斯剛剛誕生，風神將貝殼吹向陸地，維納斯準備提起雙腳，踏出蚌殼。

雖然維納斯的脖子及肩膀傾斜的比例很奇怪，但藉由這樣的線條呈現，能細細帶出女神的美妙身形，讓女神整體神態顯出無比的優柔感。此外，雖然維納斯以全裸呈現，但那冰晶玉潔的肌膚，與碧綠的大海相互輝映，自然呈現出神聖與純潔的氣質。

維納斯右邊是希臘神話中掌管時令的四季女神，正拿著繡滿春花的外衣，準備披在維納斯身上。女神的左邊是一對正鼓著臉頰吹氣的西風澤菲爾與花神克洛黎斯，西風吹著溫暖的春風，讓大地飄起片片金心玫瑰。據說這些金心是維納斯誕生時所創造的。而吐氣的花神，吹起大地萬物的生機，象徵著欣欣向榮的生命。

維納斯的誕生這個神話，對於當時的藝術家來講，是相當神祕的故事，是美的降臨。而波提切利就是藉由這個主題，小心翼翼地描繪出他心中的美，如何降臨在這片大地。

藝術貼近看

ART4. 達文西(Leonardo Da Vinci)，《天使報喜圖》(Annunciazione, 1475)，15室

達文西與維諾奇歐(Verrocchio)共同創作這幅天使報喜圖，整個構圖來自年僅20歲的達文西，右半部多出自達文西之手，牆壁部分則為維諾吉歐的作品。由這幅畫可看出達文西在構圖與景深處理方面，已日趨成熟。直接以人物的手勢及姿態刻畫出心情的變化。

圖片提供／《西洋美術小史》

ART5. 米開朗基羅(Michelangelo)，《聖家族》(Sacra Famiglia, 1503)，35室

這幅畫是這位偉大的雕刻家唯一的小幅畫作，整體來講仍可感受到強烈的雕刻風格，就好像畫家只是將這些雕像搬進畫裡而已。

圖中的3位人物是聖母瑪利亞、聖約瑟及聖嬰耶穌，後面的雕像代表著異教盛行的舊時代，中間的小聖約翰，象徵著這兩個時代的銜接。

螺旋狀的人物安排方式，再加上鮮明的色彩與肌理表現，讓整幅繪畫充滿生命的躍動。而這樣的繪畫技巧，也正是矯飾主義的先驅。

圖片提供／《聖經的故事》

ART6. 提香(Tiziano Vecellio)，《烏比諾的維納斯》(Venere di Urbino,1538)，83室

提香是威尼斯畫派的代表畫家，他筆下的維納斯與波提切利的維納斯簡直是南轅北轍，一個充滿純潔的神話色彩，另一位則是散發著世俗的嫵媚感。

此外，這幅畫的構圖看似簡單，實則相當嚴謹。整幅畫以窗簾分為兩部分，中間則以優美的金色人體線條串連起來。由這幅畫，我們可以在構圖、人物的體態表現、及光線上，看到提香靈動的畫風，並在明亮輕快的色彩中，看到威尼斯人的奢華享樂生活。

圖片提供／《大師自畫像》

ART7. 卡拉瓦喬(Caravaggio)，《美杜莎》(Medusa,1598)、《酒神》(Bacco,1597)，90室

卡拉瓦喬的畫風一向以強烈的情感表現、分明的色彩著稱，由《美杜莎》的臉部表情，就可明顯感受到這點。美杜莎是希臘神話故事中海怪的女兒，頭上長滿毒蛇，凡是看到她的人，都會變成石頭，後來被英雄帕修斯砍下頸項。

館內另一幅卡拉瓦喬的《酒神》，一臉紅通通，酣醉的神情，卻又讓我們看到卡拉瓦喬古典畫風的功力。

《美杜莎》圖片提供／《藝術裡的地獄天堂》

ART8. 帕米吉安尼諾(Parmigianino)，《長頸聖母》(Madonna col Bambino e angeli (Madonna dal collo lungo),1535)，74室

當寫實風格發展到極致之後，有些畫家開始以誇張的手法超越寫實，並以鮮明的色彩，創造出更理想或更具張力的畫作，這也就是矯飾主義的特色。而帕米吉安尼諾的《長頸聖母》就是其中最佳的代表作品。不自然的長頸，像天鵝般優美，人形比例也扭曲成S形，後面突兀地放著一根柱子，下方還有一位比例完全不搭的先知，左側的天使安排，則顯得相當擁擠，完全打破文藝復興時期所講究的和諧與平衡，可說是現代藝術的先驅。

圖片提供／《西洋美術小史》

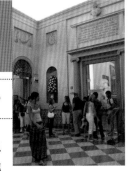

以米開朗基羅《大衛》像聞名

美術館／博物館

佛羅倫斯學院美術館
Galleria dell'Accademia di Firenze

✉ Via Ricasoli 58-60　☎ 資訊及預約電話：(055)294-883，手續費4歐元　◉ 週二～日8:15～18:50　㊑ 週一、1/1、1/5、12/25　💰 門票8歐元(旺季最好預約訂票，免除排隊時間，淡季則可直接到現場購票。)　➡ 由主教堂步行約7分鐘　🔗 www.polomuseale.firenze.it

學院美術館位於聖馬可廣場旁，為美術學院的一部分，收藏許多佛羅倫斯派的作品，其中以米開朗基羅的《大衛》像最為聞名。另還有許多14世紀的作品，可由中看出文藝復興之前到文藝復興時期的轉變。館內分為12個展覽室，依收藏品的特性命名。

獨特比例的大衛雕塑

米開朗基羅20多歲時，興建的佛羅倫斯大教堂石材中有塊奇石，大家都不知道能拿這塊奇形怪狀的石頭怎麼辦，於是委託米開朗基羅雕刻。對於米開朗基羅來講，他的工作只是試著感受這塊奇石，把不必要的石塊去除，解放上帝原本就已賜予石塊本身的生命。

最後這塊奇石變成了聖經故事裡的大衛：當一群被賦予神力的以色列人遇到巨人歌利亞(Goliath)時，大家都害怕的退縮了，只有牧羊少年大衛勇敢地挺身而出。左手拾起石塊，右手垂放在一旁，炯炯有神的雙眼，專注地凝視著前方。而這座雕像所塑造的，正是當大衛拾起石塊，從容不迫又堅毅不懼地打量著巨人的神情。令人敬佩的是，米開朗基羅竟能在這樣簡單的瞬間，營造出自信卻又緊張的氣氛。

由於最初的設計是假定這座雕像會放在教堂頂端，所以米開朗基羅特地放大頭部與胳膊的比例，讓人遠遠地從街道上看這座雕像時，是看到正常的比例，並且能讓雕像更雄偉。

文明理性，佛羅倫斯的象徵

米開朗基羅要將大衛打造成佛羅倫斯的象徵，代表著文明理性的精神，人是可以獨立思考的，不再只受宗教的擺布，代表著思想的解放；但另一方面，又從神力所賦予的強壯手臂，傳達出世人仍保有對神的信仰，因為只有藉由神的幫助，才能順利打退巨人。尤其在當時動盪不安的時代，它象徵著佛羅倫斯人終將擊退外敵，市民最後將取得最後的勝利。

此外，大衛像旁邊還擺放著4座《未完成的囚犯》(Prisoner)與《聖殤》(Pieta)雕像。雖然這4座囚犯雕像並未完成，但也有人認為米開朗基羅覺得這樣就已經足夠，未完成的粗糙石塊部分，更能表現出囚犯被囚的掙扎。

而在《聖殤》雕像上，我們可以看到米開朗基羅刻意加長耶穌的身長，以加強身體垂放的重量感。

藝術貼近看

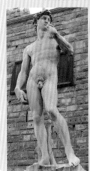

ART1. 米開朗基羅(Michelangelo)，《大衛》(David, 1501～1504)，Tribuna del David室

現已500歲高齡的大衛像，高達4.27公尺。原樹立於舊市政廳(Palazzo Vecchio)陽台，象徵著佛羅倫斯人的精神，西元1873年為了作品保存起見，才移到學院美術館。舊市政廳門口及米開朗基羅廣場也有複製品。

富麗堂皇的家族宮殿
彼提宮
Palazzo Pitti

📧Piazza Pitti 1 ☎(055)265-4321 ◎Galleria Palatina及Galleria d'arte moderna／開放時間：週二〜日08:15〜18:50，Galleria del Costume、Museo degli Argenti、Museo delle Porcellane、Giardino di Boboli及Giardino Bardini／週一〜日，11〜2月 08:15〜16:30，3月08:15〜17:30，4〜5及9〜10月08:15〜18:30，6〜8月08:15〜18:50 ㊡無 💲每年5月中會舉辦文化節，可免費入場參觀。各館票價：Galleria Palatina及Galleria d'arte moderna，13歐元。Galleria del Costume、Museo degli Argenti、Museo delle Porcellane、Giardino di Boboli及Giardino Bardini，10歐元，同一張票可參觀這3個博物館及花園 ➡由火車站前搭巴士36、37、11或小巴士B ⊕www.palazzopitti.it

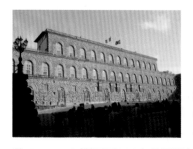

彼提宮為當時麥迪奇的勁敵，也就是佛羅倫斯的銀行家彼提(Pitti)家族之居所。Lucca Pitti於西元1458年特別選在亞諾河左岸建造家族豪宅，與右岸的麥迪奇家族相競衡，不過最後還是於西元1550年轉手給麥迪奇家族，麥迪奇家族自此舉家遷入彼提宮，並將之擴建為富麗堂皇的家族宮殿。西元1555年又延請建築師在亞諾河上蓋一條室內長廊(Corridoio Vasariano)，連結彼提宮與烏菲茲，從此麥迪奇家族就不需要跟一般民眾走在舊橋上下班了。麥迪奇家族式微後，彼提宮在19世紀時也曾為拿破崙所有，一直到20世紀，艾曼紐三世將整棟建築及所有收藏品捐給國家。

5座主題博物館群集

建築本身就是文藝復興風格的代表建築，西元1828年開始對外開放參觀，共闢有5座博物館及1座文藝復興式的廣大花園：

帕拉提那美術館(Galleria Palatina)：

這座美術館還保留完整的皇家寓所，是其中最值得參觀的美術館，收藏了16〜18世紀油畫，提香、拉斐爾、卡拉瓦喬、魯本斯等人的重要作品都名列其中。

現代美術館(Galleria d'arte Moderna)：

共有30個展覽室，收藏許多19〜20世紀的作品，大部分為義大利的現代畫家，以及義大利早期印象派作品。

服飾博物館(Galleria del Costume)：

展出16世紀至今的服裝設計品，完整呈現義大利服裝設計史。

銀飾博物館(Museo degli Argenti)：

這裡可說是麥迪奇家族的寶藏展覽館，有許多無價的銀飾品。

陶瓷博物館(Museo delle Porcellane)：

位於波波里花園內，原為園內的賭場，現在展出歐洲知名陶瓷品。

波波里花園(Giardino di Boboli)：

最具代表性的文藝復興式庭園，沿丘陵地勢而建的庭園豎立著許多16〜18世紀的雕像，及天然鐘乳石洞噴泉、涼亭等，相當值得參觀。

宮廷畫廊－帕拉提那美術館

在5家美術館中，帕拉提那美術館Galleria Palatina(2樓左側)，館內共收藏了500多件文藝復興時期的重要作品，至今仍以當初的陳列位置展出，完整呈現當時宮殿的雍容華貴，因此這裡又有「宮廷畫廊」之美稱。

2樓右側是皇家寓所(Appartamenti Reali)的原貌。美術館則涵蓋33個展覽室，分別以希臘神話的

天神命名，天花板上美麗絕倫的創作，及牆上的各幅名畫，讓人彷彿穿過一條藝術隧道。

首先是雕像走廊(Galleria delle Statue)，這裡放置原本收藏在烏菲茲與波波里花園中的大理石雕，由這裡也可以眺望整個波波里花園。接著正式走入各個展覽室，別忘了好好欣賞各室的天頂畫及新古典風格，而且是越往後走，越多精采作品，最後還可看到華貴的藍色皇后寢室與玫瑰王冠廳。

這裡的重要作品包括：維納斯室(Sala di Venere)裡卡諾瓦(Antonio Canova)的《維納斯》雕像(Venere Italica)，以及鎮殿之寶－提香(Tiziano Vecellio)的作品：《合奏》(Il Concerto)、《朱利歐二世》(Giulio II)、《美女》(La bella)、魯本斯的《田間歸來》(Il ritorno dei contadini dal campo)及《戰爭的殘酷》(Le consequenze della Guerra)，這幅畫主要靈感來自於長達30年的波西米亞戰爭，藉由畫中的殘酷景象，表現出對和平的渴望，這是魯本斯的代表作之一；喬維室(Salla di Giove)還有拉斐爾的《戴頭紗的女子》及

波波里花園，天然鐘乳石洞位於出口附近，裡面有美麗的雕刻與天頂畫，可別錯過了

喬吉歐著名的作品《3個不同年齡的男人》 (The 3 ages of man)；阿波羅室 (Sala di Apollo)還有提香的《抹大拉的瑪利亞之懺悔》(Santa Maria Maddalena Penitente)；戰神室(Sala di Marte)另外還有范戴克的《紅色主教班提沃利》(Il Cardinale Bentivoglio)。最精采的是農神室(Sala di Satumo)裡拉斐爾的作品－《寶座上的聖母》(Madonna della Seggiola)。

玩家小抄－舊橋Ponte Vecchio

連接著烏菲茲美術館與彼提宮的舊橋，是佛羅倫斯最美麗的地標之一。這座老石橋金光閃閃的珠寶店舖上，還隱藏著一條封閉式走廊，連接彼提宮及舊宮。

其實老橋上原本都是肉舖，後來這裡成了「貴人」上班的要道後，便將肉舖移走，變成貴氣十足的珠寶街，橋中間還有座珠寶工藝師切利尼(Benvenuto Cellini)的雕像。傍晚各家珠寶店拉下古樸的木雕門後，常有街頭藝人表演。這裡及附近的橋墩都是欣賞日落的好地點。

橋中間的雕像為珠寶工藝師切利尼

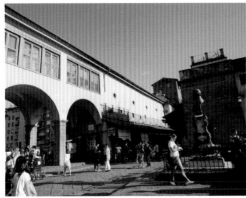

藝術貼近看

ART1. 拉斐爾(Raffaello)，《寶座上的聖母》(Madonna della Seggiola,1514)

《寶座上的聖母》是拉斐爾32歲時在羅馬完成的。這幅畫畫法較為特別，為圓形的木板畫，讓整幅畫的感覺特別溫馨、緊湊。據說這是畫家偶然間看到一位母親抱著孩子，隨手拿起身旁的木桶繪出草圖，而聖母的表情格外動人，打破以往聖母的威嚴神情，展現凡人的慈母形象，自然流露母子間的深厚親情。此外，宗教畫中規定聖母要身著紅衣，披上代表真理的藍色外袍，畫家雖然也遵循這樣的常規，卻巧妙地將外袍脫下放在膝上，肩上披上一條綠色的披肩，手臂仍露出紅色的衣裳，讓整體色彩豐富許多。以往宗教畫上的聖人頭上都會畫上大大的光環，畫家卻刻意要將聖人擬人化，以更能觸動人心，只畫出細細的光環，就連代表聖約翰身分的十字架也畫得很小。

圖片提供／《藝術裡的祕密》

ART2. 提香(Tiziano Vecellio)，《英國青年肖像》(Young English Man,1545)

當年歐洲的所有王公貴族都手相想請提香為自己繪製一幅肖像畫，由這幅《英國青年的肖像》，就可以了解為何提香的肖像畫如此有名。提香畫中的人物，構圖簡單，卻能散發出自然的氣質，手法雖然不如達文西所畫的《蒙娜麗莎》那樣的精細、神迷，但那雙堅定眼神，卻是如此專注、真誠。(請參見P.103)

圖片提供／《西洋美術小史》

美術館／博物館

修士親手繪製的廊道故事

聖馬可博物館
Museo di San Marco

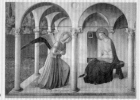

✉ Piazza San Marco 3　☎ (055)2388-608，預約電話(055)294-883(預約費用3歐元)　◑ 週一～五 08:15～13:50，週六、日08:15～16:50　每個月一、三、五的週日，二、四的週一　$ 4歐元(優惠票2歐元)　➡ 由主教堂步行約7分鐘(學院美術館旁)　🖳 www.polomuseale.firenze.it

這座修道院原建於13世紀，為哥德式建築，後來於文藝復興時期又由米開羅佐(Michelozzo)擴建，中庭簡潔大方的結構，著實展現出這位建築師的功力。內部則由Fra Angelico(天使般的修士)負責裝飾，花了9年時間，在每個僧侶的小室及走廊盡頭，繪製了50多幅聖經故事的場景，其中以《天使報喜圖》(Annunciazione)最為著名。

藝術貼近看

ART1. Fra Angelico (天使般的修士)，《天使報喜圖》 (Annunciazione,1440)

對於Fra Angelico來講，繪畫是為了榮耀上帝，上帝只是藉著他的雙手，繪出來自上主的福音。因此，我們可以在他的畫中看到喜悅、純潔(他的用色尤其表現出這點)，以及那一份簡單與謙遜。並可從聖母溫和神情中，感受到全然奉獻的精神。此外他也開始採用透視景深法，營造出空間感。

圖片提供／《西洋美術簡史》

美術館／博物館

精彩絕倫的文藝復興時期雕刻作品
巴傑羅博物館
Museo Nazionale del Bargello

Via del Proconsolo, 4　(055)294-883　08:15～13:50　每個月第1、3、5周的週日及2、4周的週一；1/1、5/1、12/25　4歐元，優惠票2歐元(預約費用3歐元)　由主教堂步行約5分鐘(主教堂後側)　www.polomuseale.firenze.it

巴傑羅博物館主要館藏為文藝復興時期的雕刻作品。建築本身建於西元1255年，原為市政廳，後來也曾是監獄及警長(Bargello)的居所，西元1786年以前，這裡的庭院更淪為死刑的刑場。西元1865年才轉為國立博物館。

展覽分布在3個樓層，首先是米開朗基羅室(Sala di Michelangelo)，收藏米開朗基羅早期的作品《酒神巴斯卡》、《聖母與聖嬰》雕像，還有許多雕刻家的作品，其中最著名的為矯飾主義的天才藝術家Jean de Boulogne(又稱為Giovanni da Bologna或Giambologna)的《麥可里歐》(Mercurio)；接著是唐納太羅室(Sala del Maggior Consiglio)，收藏了鎮館藝術品《酒神》；維若奇歐室(Sala del Verrocchio)最著名的是Andrea Verrocchio的大衛青銅像，另外還有些16～17世紀的鑰匙、陶瓷品及武器。

藝術貼近看

ART1. 唐納太羅 (Donatello)，《少年大衛》(David ,1440)
與布魯內列斯基同期的偉大雕刻家唐納太羅，已經漸漸擺脫哥德風格講求的精雕細琢，反而著重在雕刻人物本身的生命與活力。這幅雕像展現出少年大衛剛割下巨人頭，一手垂放在劍上，另一手則自然插在腰上，經過劇烈鬥爭後的歇息時刻。這同時也是中世紀以來的第一座男性裸體雕像。

藝術家小檔案
唐納太羅 (Donatello,1388～1466) 出生於佛羅倫斯的唐納太羅，年輕時期曾與布魯內列斯基到羅馬考察古希臘羅馬的遺跡與雕塑。回到佛羅倫斯之後，開始運用他所觀察到的古典雕刻技藝，刻出一條雕刻史上的新風格。因此，唐納太羅被譽為米開朗基羅之前最偉大的雕刻家。

教堂

從圓頂眺望全城，三廊式建構的宏偉教堂

百花聖母大教堂／主教堂
Duomo(Santa Maria del Fiore)

Piazza Duomo 17　(055)215380　主教堂：週一13:30～16:45，週二～日10:00～16:30。圓頂：週一13:00～16:00，週二～五08:30～18:20，週日08:30～17:00。喬托鐘樓：08:15～18:50。聖喬凡尼禮拜堂：08:15～13:30，週二～六08:15～10:15、11:30～18:30　圓頂：週六、新年、1/6、復活節、耶誕節　主教堂建築群聯票15歐元　由火車站步行約10分鐘　www.operaduomo.firenze.it

圖解主教堂群

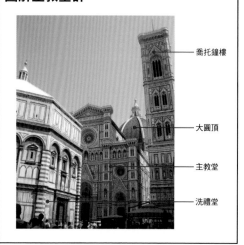

喬托鐘樓
大圓頂
主教堂
洗禮堂

耗費百年的建築工程

13世紀時，富裕的佛羅倫斯一直想要建造一座比宿敵西耶那(Siena)更大、更美的主教堂。經過多方討論，於西元1296年決定重建市中心的Santa Reparata教堂，並由Arnolfo di Cambio建築師主事(Santa Croce聖十字教堂的建築師)，將這座教堂獻給聖母瑪利亞。而佛羅倫斯素有「百花城」之稱，因此取名為「百花聖母大教堂」。

教堂的建造工程後來由喬托(Giotto)接手，期間完成了著名的喬托鐘樓(Campanile di Giotto，1334～1356，高達82公尺)，西元1337年喬托過世後又由Andrea Pisano接手，西元1348年的黑死病造成工程停頓。西元1349年復工後，又經歷好

幾位建築師，一直到布魯內列斯基(Brunelleschi)建造了橘色大圓頂，才有突破性的發展。以直徑約44公尺，高91公尺的完美八邊形比例，稱霸佛羅倫斯。

這巨大的圓頂，以當時的技術根本無法完成，因此工程延宕了一百多年，一直到西元1463年，天才建築師布魯內列斯基受到羅馬萬神殿的靈感啟發，才突破技術，將這座尖圓頂建為兩個殼面。高大的外殼營造出高聳雄偉的氣勢，而內殼則用來支撐外殼的部分重量，也符合教堂內部的大小。

震懾人心的《最後的審判》

在教堂內仰望圓頂，可以看到震撼人心的天井畫《最後的審判》(Last Judgement, 1572～1574年)，出自名畫家瓦薩利(Giorgio Vasari)及後來接手的

藝術家小檔案

義大利繪畫之父－喬托
(Giotto di Bondone, 1267～1337)
喬托墓碑上的墓誌銘刻著：「我，賦予繪畫生命。」清楚地說出這位文藝復興始祖在藝術史上的貢獻。黑暗時期的宗教畫只是單調地將聖經故事描繪出來，但喬托卻是首位賦予畫中人物情感與生命表情的人，將聖經故事融會貫通之後，以流暢的場景呈現。他同時也是首位繪出空間透視感的畫家，雖然技巧仍屬生硬，但卻是革命性的創舉，為純熟的文藝復興藝術奠下基石。
當時各地爭相委託這位偉大的藝術家創作，佛羅倫斯的喬托鐘樓就是他最偉大的作品之一，而繪畫方面則可在帕多瓦(Padova)斯克洛維尼禮拜堂及阿西西看到。

開始到義大利看藝術

羅馬・佛羅倫斯・威尼斯・米蘭

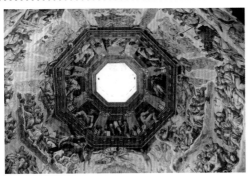

《最後的審判》

Zuccari之手。所有觀眾仰著頭望向天頂，彷彿上帝
正要向你宣布祂的判決般，整幅畫層層相疊，巧妙
地將一組組的人像分別安排在大圓頂的8個角面
上。中間為即將宣判的上帝，接續為聖母、聖約翰，
及信、望、愛三美德女神。並以強烈的筆觸明顯劃分
出天堂盛宴與地獄折磨的差別。如想要更近距離的
欣賞畫作，還可爬上463級階梯，環著圓頂走一遭，
再到圓頂外面眺望佛羅倫斯全景。

　　教堂內部以三廊式建構，自然構成一股莊嚴的氣
氛，並以拼花地板及祭壇聖殿拓展出教堂氣勢。

　　外牆以鮮豔的白色、綠色、紅色大理石，拼出
落落大方的幾何圖形，簡單地襯托出教堂的建築
氣勢。

八角建築，聖喬凡尼洗禮堂

　　教堂對面的八角形建築，聖喬凡尼洗禮堂(Battistero
di San Giovanni)，是主教堂群中最早完成的，建於
5～11世紀，為羅馬式建築的代表。

　　最引人注目的就是三面青銅門上的精彩浮
雕，刻繪著10幅聖經故事。米開朗基羅稱東側
門雕刻好得足以裝飾「天堂之門」。這是吉伯提
(Ghiberti, 1378～1455)之作，他以遠近的距離感，
巧妙的營造出明暗對比。據說過此門能幫世人
消除業障，每25年才開一次，下一次開門時間是
西元2025年，想要消消業障的話，可能還要等10

年。南側門以28幅畫描繪聖約翰傳教的故事，北側門同樣以28幅畫，刻繪出基督與12使徒的生平故事。

　　天堂之門的真跡歷經27年的整修，終於在2012年完成，現收藏於主教堂旁的教堂博物館中(Museo dell' Opera del Duomo)。

天堂之門，左側由上而下為：亞當與夏娃、挪亞方舟、雅各與以掃、摩西生平、掃羅與大衛；右側由上而下為：該隱與亞伯、亞伯拉罕、約瑟、約書亞、所羅門王的聖殿；門緣則是預知者與女先知的雕像

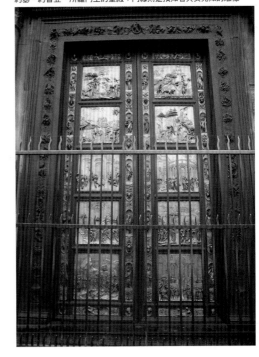

教 **充分展現理性主義的古典建築**
堂 # 聖羅倫佐教堂
Basilica di San Lorenzo

✉ Piazza San Lorenzo ☎ (055)290-184 🕐 10:00～17:00；麥迪奇禮
拜堂08:15～13:50 🚫 每月第2、4週日及第1、3週一 💰 教堂及麥迪奇禮
拜堂門票6歐元，優惠價3歐元 🚶 由主教堂步行約5分鐘(中央市場旁)

聖羅倫佐教堂建於5世紀，為當地第一座大教堂，後來又於15世紀，由布魯內列斯基重新設計，為典型的文藝復興古典建築，充分展現文藝復興所講求的理性主義。教堂內的講壇還有唐納太羅的雕刻——《耶穌的一生》。

不過，這座教堂最引人注目的，其實是教堂後頭的麥迪奇禮拜堂(Capelle Medici)，裡面有米開朗基羅精采的《晝》、《夜》、《晨》、《昏》雕像。

聖羅倫佐教堂外就是熱鬧的市集

麥迪奇禮拜堂 (Cappelle Medicee)

這裡是麥迪奇家族的安息地，米開朗基羅在朱利歐麥迪奇(Giuliano de'Medici)及羅倫佐麥迪奇(Lorenzo de'Medici)墓上雕刻了《晝》、《夜》(朱利歐墓上)、《晨》、《昏》(羅倫佐墓上)4尊雕像。(米開朗基羅廣場上的大衛複製雕像基座，就是這4座雕像的複製品。)

這兩組雕像相互對應，《晨》、《夜》分別為年輕女子，而《晝》、《昏》則為老年人。《晝》：就好像是一位剛從睡夢中被驚醒的人，右手從背後撐著身子，眼睛向前凝視著；《夜》：手枕著頭，正在沉睡中的女子，以腳下的貓頭鷹象徵著黑夜的降臨，身旁的面具，則象徵著她正受惡夢纏身。《昏》：這位似乎有點經歷的男子，身體放鬆地倚靠著，正處於靜思的狀態。《晨》：以年輕、健美的胴體，象徵著青春美麗的女子，正在掙扎著要從睡夢中甦醒過來。

米開朗基羅這4座雕像，即使在睡夢中也是輾轉難眠，藉由這痛苦的掙扎，表現出世人難以擺脫時間的控制與面對生死的命運。

麥迪奇宮 (Palazzo Medici-Riccardi)

穿過聖羅倫佐廣場往Via Cavour走，可來到麥迪奇宮，這裡曾是麥迪奇家族的居所，同時也是文藝復興時期的代表建築。建於1444年，由米開羅佐(Michelozzo)主事。這座3層樓高的建築架構相當嚴謹，樓層比例越往上越窄，就連各層樓的窗戶都是按比例縮小的。底層放置粗獷的大石塊，中層轉為整齊排列的石塊，最上層則是平滑的表面處理。此外，中庭則以列柱排列組合。這座理性主義的建築完成後，隨即在義大利境內大為風行。

長形會堂設計，精密比例的幾何立面
福音聖母教堂
Chiesa di Santa Maria Novella

📍Piazza Santa Maria Novella 📞(055)219-257 🕐週一～四09:00～17:30，週五11:00～17:30(夏季到19:00)，週六09:00～17:30(7～8月到18:30)，週日13:00～17:30 🚫週日早上 💲5歐元(優惠票3.50歐元) ➡由火車站步行約2分鐘，由主教堂步行約5分鐘

當時佛羅倫斯主要分為2個宗教派別，一是聖方濟會士教派，以聖十字教堂為代表，另一個則是多明尼教派，以這座福音聖母教堂為代表。

這座教堂建於西元1246～1360年間，內部分為3個廳及1個袖廊，為長方形會堂設計。有別於其他教堂以石柱支撐重量，這座教堂以牆壁為支撐點。由於結構較為低矮寬廣，所以改以木造屋頂，以減輕重量，上面再加蓋一個樓層。教堂正面是名建築師阿爾貝提的作品，以古羅馬建築為設計基礎。整個立面呈大正方形，再細分為不同的幾何圖

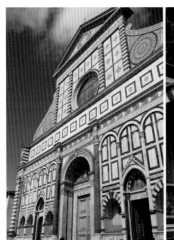

福音聖母教堂後側

福音聖馬教堂庭園

形。而同時也是數學家的阿爾貝提，是以精準的1:1、1:2、1:4比例來計算各圖形。

教堂內以馬薩奇歐(Masaccio)的《三位一體》濕壁畫最為著名。馬薩奇歐去世時年僅28歲，但卻轟轟動動地進行了一場繪畫史上的大革命。他在這項作品中，靈活地運用了透視法及光影畫法，讓人乍看之下，以為他在壁上鑿了個洞，而觀者也好像親臨現場，與畫中的場景，有了更深刻的連結，達到了宗教畫傳達教義的效果。

藝術家小檔案
阿爾貝提 (Leone Battista Alberti, 1404～1472)
身兼建築師、數學家、藝術家、作家、語言學家、音樂家，被認為是僅次於達文西，文藝復興所追求的全人。他的著作《建築十卷》對於文藝復興時對人的概念有完整的闡述。

圖片提供／《西洋美術小史》

《三位一體》濕壁畫

佛羅倫斯眾家名人生之終點

教堂

聖十字教堂
Basilica di Santa Croce

✉ Piazza Santa Croce 16 ☎ (055)244-619 🕐 週一～六09:30～17:00，週日13:00～17:00(最後入場時間 17:00) 🚫 週日早上 💰 6歐元(優惠票4歐元)，米開朗基羅之家聯票8.50歐元 🚌 由主教堂步行約15分鐘或 搭巴士C1、C2、C3 🌐 www.santacroceopera.it

有人說百花聖母教堂是佛羅倫斯生的起點，而聖十字教堂則是死的終點，因為米開朗基羅、伽利略、著作《君王論》的馬基維利、音樂家羅西尼等偉人都長眠於此。

聖十字教堂可說是佛羅倫斯人的神聖安息地

喬托雕刻作品　米開朗基羅墓前的沈思女神

教堂始建於西元1294年，後來又重新擴建，鐘樓部分建於西元1842年，新哥德風格的教堂立面，以大理石鋪造幾何圖形裝飾。這座哥德式教堂的天花板刻意採用木質架構，營造出早期基督教會堂的樸實風格。

教堂內部有許多文藝復興之父喬托的作品，其中以正殿的Bardi禮拜堂內的《聖方濟的一生》(La Vita di San Francesco)最著名。此外，還有但丁紀念碑及276位偉人之墓。

除教堂之外，這裡的帕茲禮拜堂(Pazzi)、修道院及內部的迴廊部分則是天才建築師布魯內列斯基設計的。

可容納500人的大型議事廳

古遺跡、廣場

舊市政大廈
Palazzo Vecchio(Palazzo della Signoria)

✉ Piazza della Signoria ☎ (055)2768-325 🕐 週一～日09:00～19:00(4～9月開放到午夜)，週四09:00～14:00 🚫 週四下午、1/1、12/25、復活節 💰 1樓可免費參觀(但需通過安全檢查)，2～3樓博物館10歐元 🚌 由主教堂步行約5分鐘 🌐 www.museicivicifiorentini.comune.fi.it

Palazzo Vecchio是指「舊宮」的意思，原名為 Palazzo della Signoria，為市政廳(許多市民的婚禮就是在此舉行的)，曾是麥迪奇家族的

這美麗的大廳，目前仍然是佛羅倫斯市民舉行婚禮的熱門地點

宮殿，義大利剛統一時，這裡是聯合政府的行政中心，1865～1871年佛羅倫斯為義大利首都時，則為當時的眾議院及外交部。

建築外牆為鄉間粗石貼面，形式為城堡風格，哥德式窗戶與細長的鐘塔相互輝映。現在門口擺著米開朗基羅的《大衛》複製品，裡面也有米開朗基羅的雕像作品。走進門就會看到第一中庭放著一座《抱著海豚的男孩》雕像，以及典雅的天花板。第二中庭放著象徵佛羅倫斯共和國的獅子，不過這個中

庭的主要功能是用來支撐500人大廳的石柱。

達文西與米開朗基羅的對決

這座建築最著名的是500人大廳（Salone dei Cinquecento）。整座大廳長52公尺，寬23公尺，建於西元1494年，麥迪奇大公委託建築師Simone del Pollaiolo建造一座可容納500人的大型議事廳。當時還特地請達文西與米開朗基羅在大廳內進行一場史上最有趣的藝術大賽，分別在兩面牆畫上對抗比薩與西耶那的《安加利之戰》及《卡西那之戰》，後來因為米開朗基羅被徵召到羅馬，達文西轉往米蘭發展，兩人都只完成部分草圖，目前看到的畫，是之後的畫家以當時的草圖所繪的。

絢麗的天頂畫與廣場雕像

後來整座宮殿又在科西莫一世的要求下，請瓦薩利（Giorgio Vasari）大幅改建。絢麗的天頂，以金框鑲著各幅歌誦科西摩一世的事蹟。大廳的雕刻，則營造出議會廳的莊嚴感。

除了500人大廳之外，2樓及3樓部分還有許多文藝復興時期的家具展，每一間房間也都有精采的天頂畫。

此外，舊市政廳外的領主廣場有許多精采的雕像，包括科西莫騎馬像、海神噴泉（Fontana di Nettuno）、傭兵涼廊（Loggia dei Lanzi），以及大力士與卡庫斯（Hercules & Cacus）雕像。傭兵涼廊內由喬波隆納雕刻的《劫持薩賓婦女》（il Ratto delle Sabine），同樣能令人感受到石頭像自由不拘的形態。

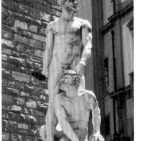
城堡式的舊市政大廈

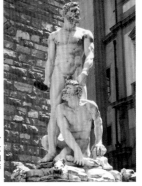
大力士與卡庫斯（西元1533～1534），為了與米開朗基羅的大衛像一較高下，班狄聶利受麥迪奇家族的委託，打造一座象徵麥迪奇家族權勢的大力士雕像

玩家小抄1
達文西密碼的作者Dan Brown最新力作《Inferno》就是由佛羅倫斯的舊宮展開刺激的解謎之旅。現在博物館也推出相關的主題導覽，可在官方網站預約。

玩家小抄2—麥迪奇家族
麥迪奇家族可說是佛羅倫斯平民崛起的代表，標準的中產階級經商致富的典範。憑著家族成員靈活的外交手法，成為當時歐洲最有權勢的家族之一，除了出了好幾位教皇之外（朱利歐二世及克萊門特七世），更建立了托斯卡尼大公國，而法國著名的凱薩琳皇后也來自麥迪奇家族。
麥迪奇家族12世紀時開始定居佛羅倫斯，最燦爛的時期是從科西莫一世開始的。從父親的手上接手銀行事業之後，將之擴大為跨國銀行事業，並以這雄厚的資本，開始操縱佛羅倫斯政治300年，羅倫佐時期更是積極培養藝術家及宗教，成為文藝復興蓬勃發展的幕後推手。

玩家小抄3—新市場的野豬傳奇
俗稱「野豬市場」的新市場（Mercato Nuovo），自古就是絲綢及珠寶商的交易場所，建築本身是典雅的文藝復興廊庭式建築。市場邊的野豬銅雕（1612年）為人造滴水泉，泉水會從野豬嘴巴裡滴出。傳說只要將硬幣放在野豬的鼻子，若是硬幣能落入野豬口中，再掉入中間的洞，就能再重遊佛羅倫斯了。

玩家小抄4—Le Mura監獄藝文中心

原為監獄，現則改為有趣的藝文中心，假日常有藝文講座、活動、音樂會。

★郊區景點★

比薩斜塔 Torre di Pisa

舉世聞名，建造與搶救並進的塔樓

✉ Campo dei Miracoli ☎ (050)835-011 ◷ 10:00～17:00，12/25～1/6 09:00～18:00，3月09:00～18:00，4月～9月08:30～20:00 休 平日無休，如遇主教堂慶典日，下午13:00開始開放給遊客入內參觀 💲 18歐元(預訂費2歐元)，主教堂免費，另參觀主教堂群的一個景點5歐元，兩個景點聯票7歐元，三個景點8歐元，11月1～2日免費 🚌 由火車站對面的公車站牌搭LAM ROSSA紅線、4號及夜間車21號(紅線及21號公車也開往比薩機場)公車前往，約10分鐘車程，或步行約25分鐘。 🌐 www.opapisa.it

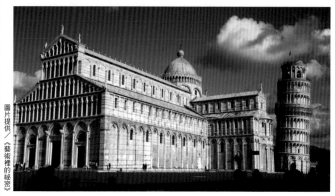

圖片提供／《藝術裡的祕密》

比薩城可說是佛羅倫斯郊區行程中必遊的小城，因為這裡有著舉世聞名的比薩斜塔。大部分遊客選擇1日往返佛羅倫斯或甚至來趟比薩與路卡1日遊。

耗時多年的比薩斜塔拯救工程，終於完工對外開放參觀，但旺季參觀人數很多，建議事先預訂，以免好不容易到了比薩卻無法入內參觀。(淡季可以直接到現場詢問哪些時段有空。)

玩家小抄一比薩斜塔小檔案

建造時間：西元1173～1350年
地基到鐘樓高度：北側56.5公尺
　　　　　　　　南側54.25公尺
樓　　　層：8層樓
地 基 直 徑：9.6公尺
鐘塔向南傾斜度：5.5度

圖片提供／《藝術裡的祕密》

曲折的建造工程

原本只是比薩主教堂的鐘樓，竟以那傾斜5.5度的無心之作而聞名世界，成為義大利遊客必訪之地。

這座8層樓高的塔樓，西元1173年由伯納諾畢薩諾開始興建，計畫立213根列柱，再以294階螺旋階梯蜿蜒而上，連接起各樓層。不過工程蓋到第4層時突然叫停，因為他們發現南面的地基比北面低了2公尺，土壤可能無法負荷塔樓的重量。

這一停工，也停了近百年，一直到西元1272年補強土質後才又繼續進行。然而，比薩斜塔的建造工程可說是曲折不斷，西元1278年即將開始建造第七層時，又因戰爭而停工。幸好藉此機會，再發現土質無法承受重量，再次補強之後，才又繼續工程，終於在西元1350年完工，興建工程延宕了

200年。建造完成時，就已偏離垂直中心線2.1公尺。而且當初為了矯正塔樓，還特地只在北側建造4層階梯，南側建造6層階梯。

典雅的列柱與階梯

除了斜塔的特色之外，優美的建築設計，更是令人讚嘆。典雅的列柱造型與階梯設計，可說是羅馬式建築的完美典範。全塔採用白色大理石砌造，每層以12～31根圓柱環繞，圓柱頂部刻有獸頭

窄小的登塔階梯

像，最頂層的雕刻最為精細，就好像是頂著美麗的皇冠。

而奇蹟廣場上的比薩主教堂(Duomo di Pisa)及洗禮堂(Battistero)也都是精彩之作。伽利略就是在比薩大教堂做禮拜時，觀察教堂內青銅古弔燈的擺動與自己脈膊，而領悟到「擺錘等時性原理」，進而發明了計脈器。洗禮堂內則有畢薩諾精采的耶穌誕生雕像，完美地融合羅馬藝術與哥德風格。

玩家小抄─洗禮堂與公墓

主教堂及洗禮堂內也有許多優秀的喬托雕像作品，而洗禮堂八角形的空間，提供了完美的回音效果，因此每半小時會有人在此唱歌，讓大家體驗一下何謂天音。主教堂旁的公墓有一連串的濕壁畫，都極具省思意味，據說以前還會在畫旁放鏡子，讓觀者看到自己看畫時的臉上表情，進而檢視自己的內心世界。

網路訂票Step By Step

可接受20天內的網路訂票，當日購票須到現場購票處，但每日有人數限制，建議先訂票。

Step 取票：到場後，持訂票單前往第2櫃檯取票
3大注意事項：(1)至少要在參觀日期的15天前預訂。
(2)基於安全考量，8歲以下孩童不可進塔參觀。
(3)參觀時間30分鐘。

Step 列印：訂票單

Step 填入：個人基本資料及信用卡付款資料

Step 點選網址：boxoffice.opapisa.it/Torre/index.jsp

Step Choose the date 選擇日期

Step 選擇：點選Leaning Tower旁的Forward選擇參觀斜塔的時間time及數量quantity，接著按add to shopping cart。確認票種、時間、數量、價錢後，點選forward。

西耶納大教堂 Duomo di Siena

內、外皆令人驚豔讚嘆的教堂

這座中世紀的哥德羅馬式教堂是西耶納人獻給聖母的主座教堂，於14世紀完成，呈拉丁十字架構(後來西耶納式微，南面牆一直未完成)。教堂外表為托斯卡尼地區常見的白、綠、紅色大理石，內部則以象徵西耶納城的黑、白色為主調，細部雕刻相當精彩，包括米開朗羅年輕時雕刻的聖保羅像、喬托的講壇，Piccolomini 圖書室的濕壁畫都令人讚嘆連連！

教堂正面上半部為哥德樣式，下半部為羅馬風格

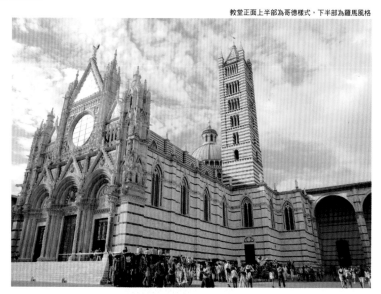

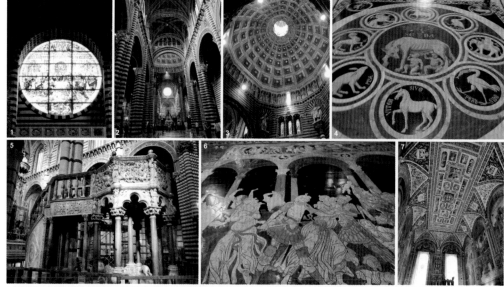

1.內部正門上方刻繪《最後的晚餐》的馬賽克玫瑰花窗　2.內部以象徵西耶納城的黑、白兩色為主調　3.講壇上的雕刻為開始賦予繪畫雕刻生命的喬托作品　4.六角型圓頂為Bernini的作品，中間設計為鍍金光井　5.相傳西耶納是由母狼撫育長大的兩兄弟建成的，周圍的動物則是附近聯邦城市的象徵　6.整座教堂遍鋪滿了神奇的鑲嵌地板，14～16世紀才全部完工。共有56片，主要為舊約聖經、四美德故事，其中有些平時會蓋起來，每年9月左右會揭開所有地板畫展出6～10週的時間　7.教堂內的Piccolomini 圖書室是最大的亮點，內部由Pinturicchio所繪的教皇Piccolomini(Pius II)生平故事濕壁畫，令人為之驚艷

★GIFT★
佛羅倫斯藝術紀念品
經典的文學藝術躍於紙面

Gift1◆藝術紀念月曆
以當地著名畫作製作的月曆

Gift4◆手提袋
佛羅倫斯地區著名畫作
或景點做成的手提袋

Gift2◆手工大理石印花紙
佛羅倫斯為手工大理石印花紙的產地之一，可找到以精美印花紙做成的小禮品，像是筆記本、信封、信紙、書籤、紙夾等。

Gift5◆藝術海報
佛羅倫斯名畫海報，像《春》、《維納斯的誕生》等，都是相當常見的。

Gift3◆墨水筆及封蠟印
西方古代用的墨水筆及封信用的封蠟印

Gift6◆La Via del Te
想買點有藝術氣息的伴手禮？可以考慮佛羅倫斯老茶店La Via del Te的產品，如米開朗之夢(Il Sogno di Michelangelo)、波波里傳奇(la Leggnda di Boboli)、麥迪奇之秘(Il segreto do Medici)、百花聖母(Santa Maria del Fiori)等茶款，每種茶的香氣都很有自己的鮮明特性。另也可在老店喝茶，很推薦這裡的抹茶和果子(Dolcezze al Matcha)。

玩家推薦－博物館般的老藥局Farmaceutica di Santa Maria Novella

地址：Via della Scala, 16
電話：(055)216-276
時間：09:00～20:00
交通：由火車站步行約10分鐘，位於
　　　福音聖母教堂側面
網址：www.smnovella.it

這座老藥局是福音聖母教堂的多明哥修會教士所創立，當時的修士以自己種的花草精煉出各種保養品、香水。其中還包括麥迪奇家族的凱瑟琳嫁到法國時特製的皇后香水，而這裡的古龍水也深受王宮貴族青睞。另外還相當推薦這裡的眼霜、薔薇水、蜂膠、撲撲莉香甕。不過即使不買，也推薦來逛這家400多年的老藥局，一推開老木門，拱廊通道立著優雅的雕像，藥房大廳有著古色古香的老木櫃，天頂則為美麗的濕壁畫；再往裡面走，香水室及藥草室的氛圍更是古樸迷人。

佛羅倫斯藝術相關餐廳

品嘗文藝與美食

Le Giubbe Rosse咖啡館
德國兄弟檔經營，免費講座文藝交流

🖂 Piazza della Repubblica 13/14r　📞 (055)212-280　🕐 08:00～01:00　💲 2歐元起　🌐 www.giubberosse.it

　　這裡一直是翡冷翠文人、社會革命家、藝術家的聚集地。原本為一對德國兄弟開設的咖啡館，因此也自然成為德國人聚集的地方，後來慢慢成為左派分子最愛的咖啡館。一直到現在，仍然有許多免費的文藝講座，許多義大利的文學家、藝術家都曾到此演講，與書友交流。

　　除了咖啡及餐前酒之外，還供應餐點，有套餐選擇，每天12:00～14:30還有Brunch，餐點蠻豐盛的，而且價格也算合理。

咖啡館內經常舉辦各種藝文座談會

Acqua Al 2餐廳
趣味的試吃菜單，一道菜可嘗5種口味

🖂 Via della Vigna Vecchia 40/r　📞 (055)284-170　🕐 19:30～午夜　💲 15歐元　🌐 www.acquaal2.it

　　原本坐落於Via dell'Acqua 2的Acqua al 2餐廳，創立於西元1978年，1990年才移到現在這個位址（Via dell'Acqua街角）。同時也因為獨特的菜單，讓Acqua al 2現在不但在美國開了分店，本店更是每天高朋滿座，充滿歡樂的氣氛（最好是先預訂）。

　　其實這家餐廳之所以這麼有名，一方面也要歸功於他獨特的菜單，首家推出Assaggio，「試吃」菜單（它的菜單可是有申請專利的）。一般點菜只能嘗到一道菜的口味而已，但它卻能讓客人點一道就可嘗到5種

試吃甜點

不同的口味。這樣的試吃菜包括第一道菜（Assaggio di primi）、沙拉（Assaggio di Insalate）、第二道菜（Assaggio di Secondi）、起士（Formaggi）及甜點（Dolci）。其中最推薦的是第一道菜、第二道菜及甜點（沙拉單點就好了）。以第一道菜為例，他會分別上5道義大利麵或其他第一道菜的料理，第二道菜則會將3種不同的肉或魚類分放在大盤子裡，甜點也是這麼做的（絕不要錯過它的提拉米蘇）。

　　現在還開設了第二家餐廳，就位在原址Via dell'Acqua，餐廳布置相當有現代設計感，提供的餐點精緻又有創意。

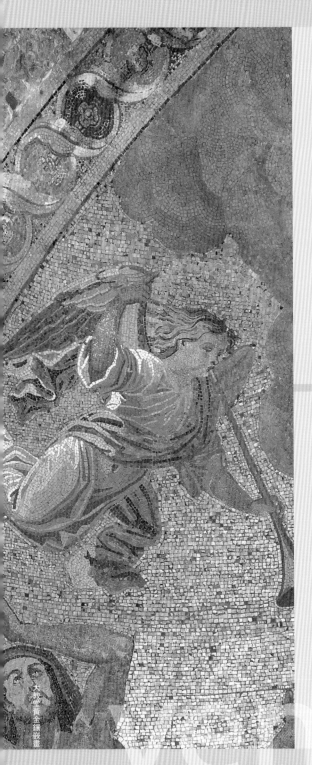

大教堂黃金鑲嵌畫

威尼斯

水波光影與色彩繽紛的城市

從十字軍東征的起點，到今日的國際藝術展覽大城，威尼斯商人與生俱來的精打細算與藝術愛好從未改變過。豪門巨富當年的收藏與掠奪，留下大量的珍貴遺產，而水都隱隱曖曖的水波光影，則成就了璀璨的威尼斯畫派。

venezia

海上王國，藝術商城－
威尼斯Venezia

13～16世紀，以古羅馬式共和王國治理，由一群貴族組成的元老院領導的威尼斯共和國，藉由十字軍東征之名，取得亞得里亞海的海上霸權。15世紀中葉時，在威尼斯商人靈活的交易手腕下，當時可說是叱吒風雲，實至名歸的海上王國。

▌一睹威尼斯畫派風采

然而，後來卻因為戰爭與內政的紛爭，而使威尼斯國力大減。但在威尼斯政勢日微之際，卻是藝術與文化大放異彩之時。建築師帕拉迪歐(Palladio)、名畫家提香(Tiziano)、提托列多(Tintoretto)、貝利尼家族等，共同創造出最燦爛的威尼斯畫風。

雖然有人說威尼斯的藝術與佛羅倫斯比較起來，顯得較為淺薄，但或許是因為長年看到各棟豪宅映在波光粼粼的水面上，威尼斯畫派的畫家在色彩與光影處理上，卻是令人稱絕。想要一睹威尼斯畫派風采，可前

往威尼斯畫派的寶庫－學院美術館。此外，擁有美麗哥德式建築外觀的總督府，是威尼斯共和國起起伏伏的歷史見證，裡面有許多威尼斯畫派最盛期時，最具代表性的藝術家作品。

▌威尼斯商人的經典收藏

當然，金碧輝煌的聖馬可大教堂，更代表著威尼斯商人的光榮歷史，裡面蒐藏著世界各地的寶藏。而來到威尼斯，不入豪宅賞畫，似乎無法深入威尼斯文化，城內有多棟豪宅如今已改為美術館、博物館，最著名的黃金屋也收藏多幅珍貴的畫作。想要欣賞現代

藝術品，富貴千金佩姬古根漢當年在威尼斯的居所，現在改為有趣又優雅的美術館，收藏豐富的現代藝術品。

威尼斯必賞的藝術景點

美術館/博物館	教堂	古遺跡/廣場
總督府博物館/嘆息橋	聖馬可大教堂	高岸橋
學院美術館	安康聖母大教堂	藝術雙年展
古根漢美術館	聖洛可大會堂	建築雙年展
黃金屋美術館	聖方濟會榮耀聖母大教堂	
佩薩羅之家	聖薩卡利亞教堂	

玩家小抄一威尼斯嘉年華會的由來
1571年威尼斯與聯軍成功擊退土耳其，保住西歐後，所有人興奮地戴上面具，狂歡了三天三夜，這歡樂的傳統沿傳至今！

威尼斯藝術景點地圖

*①～⑪參觀順序，需至少一至二日時間

博物館通行證

線上購票網址:www.vivaticket.it

(1) 威尼斯博物館通行證Museum Pass

網　　址:www.visitmuve.it

費　　用:32.40歐元,6～29歲青年票26.40歐元

使用範圍:有效時間6個月。可參觀聖馬可廣場群博物館THE MUSEUMS OF ST
MARK'S SQUARE(鐘塔、總督府、柯雷博物館)、國立考古博物館、馬奇亞
那圖書館紀念室、雷佐尼哥之家－18世紀藝術博物館、摩奇尼哥宮博物館、
卡羅哥多尼之家、佩薩羅之家、玻璃博物館、蕾絲博物館

(2) 聖馬可廣場群博物館通行證Musei di piazza San Marco

販售期間:4月1日～10月31日可購買SAN MARCO PLUS

網　　址:www.museicivicivenezIani.it

費　　用:18歐元,優惠票12歐元

使用範圍:有效時間3個月,可參觀聖馬可廣場附近的博物館－總督府、柯雷博物館、國
立考古博物館、馬奇亞那圖書館紀念室,另可再選一家市立博物館參觀。

另有下午參觀聯票Musei di piazza San Marco - Pomeridiano

威尼斯公船

　　水都威尼斯除了火車站附近的Piazza
Roma廣場上有銜接機場及Mestre地區的公
車外,市區交通不是靠步行就是公船或昂貴
的計程船與貢多拉。不過威尼斯的公船價格
也不便宜,會到其他離島或者搭乘次數較多
者,建議購買1日票之類的票券。

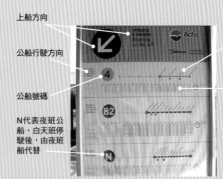

上船方向

公船行駛方向

公船號碼

N代表夜班公
船,白天班停
駛後,由夜班
船代替

公船行駛路線

公船行駛
時刻表

●搭公船步驟:

1. 先看時刻表及路線表,確定自己要搭乘的公船號碼
後到該公船的停靠處候船。

2. 進入候船站前請先將票插入黃色打票機打票或刷
卡,否則視為逃票。

3. 公船站通常會有兩邊,確定你要前往的方向,到該公船
站候船。

4. 公船到站後,確定船班的號碼及方向(船頭都會標
示),先讓下船的人出來後再上船。

5. 上船後可將大型行李放在入口旁的行李置放架。規
定一個人只能帶一件大行李。服務員有時候會在船
上查票。

6. 到站下船時在出口等候公船靠站,服務員將繩索綁妥
開門後依序下船。

7. 公船票價:單程為7.50歐元、24小時票20歐元、48
小時票30歐元、72小時票40歐元。

8. 參考網址:www.veniceconnected.com (提早購買可
享優惠價)

出口,請勿從此進

公船站名稱

公船候船
處,但在這
裡等搖搖晃
晃的,建議
可先在外面
等船來再進
去

黑色箭頭為入口標誌

停靠公船號
碼,請看清
楚公船行駛
方向,有些
大站,不同
方向有不同
的候船處

搭船前請記
得在黃色打
票機上打
票,否則視
為逃票

美術館／博物館

觀看世界最大畫作
總督府博物館
Museo di Palazzo Ducale

羅馬・佛羅倫斯・威尼斯・米蘭

✉ San Marco 1 ☎ (041)271-5911 🕐 冬季08:30～17:30，夏季08:30～19:00(最後入館時間閉館前1小時) 🈲 1/1、12/25 💲 聖馬可廣場群通行卡18
歐元 🚌 1、82號水上巴士到San Zaccaria或Vallaresso站，從火車站可搭1、2號公船到San Zaccaria下船 ℹ 也可參加秘密路線團，有英文、義文、
法文團，可點選網站www.vivaticket.it，在「SECRET ITINERARIES-Doge's Palace」下面點選你想要參加的語言團，接著同預約通行證預約。若想
在閉館後參觀，也可購買Special Opening票(至少要購買15張票) 🌐 www.museicivicivenezianI.it

這座哥德式作品建於威尼斯鼎盛時期，原為共
和國時期威尼斯總督的住宅、辦公室(2樓)及會議
廳(3樓)，為當時的政治中心。建築始建於9世紀，
為拜占庭風格，後來曾遭祝融之災，目前所看到的
是15世紀以後重建的哥德式晚期建築，除了哥德
式的精緻裝飾外，還帶著一種不可言喻的哥德式
莊嚴氣勢。

層次豐富的拱形廊柱

建築的第一層由36座拱形廊柱排列而成，營造
出美麗的光影效果；第二層疊上71根圓柱，第9與
第10根柱子為較深的淺紅色，是當時公告死刑判
決的地方。最上層則以粉紅色及白色大理石拼成
幾何圖形。已受到文藝復興時期的和諧與理性主
義影響，不再那麼追求哥德式的精雕細琢。

此外，重建總督府時，還特地聘請威尼斯最
著名的藝術家來裝修總督府，像是提托列多、

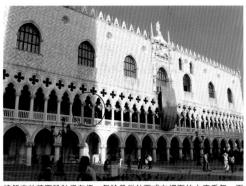

總督府的牆面設計很有趣，無論是從外面或在裡面的中庭看每一面
牆，都好像是一張平面紙而已，中間紅柱為公告死刑判決之處

維諾聶斯(Veronese)、喬凡尼(Giovane)、巴
薩諾(Bassano)等人負責裝修內部，薩索維諾
(Sansovino)及亞歷山卓維多利亞(Aleesandro
Vittoria)則負責雕刻部分，因此，內部有許多珍貴
的藝術品。

16世紀中庭與黃金階梯

由青銅大門Porta della Carta進入總督府(原
總督府的大門)，首先會看到16世紀青銅井的中
庭及柱廊，階梯上可看到薩索維諾的戰神與海神
雕像。東側的階梯為著名的「黃金階梯」(Scala d'
Oro)，這階梯的裝飾可都是24K黃金打造(西元
1559年完成)。博物館就是由此入場，上2樓出示
門票後，可來到地圖室(Sala del Scrudo)及其他
展覽廳室。這裡有提香、喬凡尼貝利尼等著名威
尼斯畫家的濕壁畫，讓每個廳在豪華中又顯出莊
重感。

世界最大畫作《天堂》

3樓則包括方形大廳(Atrio Quadrato)、四門
室(Sala della 4 Porte，提香的肖像畫)及候見室
(Anticollegio，維諾聶斯著名的歐洲大浩劫)、Sala
del Collegio等，可欣賞到提托列多、維諾聶斯及
巴薩維諾的作品；最美麗的應該是大會廳(Sala
del Maggiore Consiglio)，這是當時召開重要會議
的場所，總督到寶座後面的一整面牆就是當時全
球最大的畫作《天堂》，大廳四周則掛滿76幅歷代
總督的雕像。

自由與囚困的分界點－嘆息橋

穿過盔甲武器展覽室，接著就可抵達小小的嘆息橋(Ponte dei Sospiri)。典雅的白色大理石橋，為巴洛克早期建築，建於1600年，大理石上細緻的雕飾

及優雅的拱形線條，諷刺地連接著總督府與對面的牢房。這美麗的橋梁分為兩道，一邊通往地牢，另一邊則是被釋放時才有幸踏上的自由之路。

之所以取名為

「嘆息橋」，是因為當囚犯走過這座橋時，從僅有的2個小窗戶看到外面的陽光，想到自己可能永遠無法再見天日，不由得悲從中來發出一聲嘆息。

不過自從電影《情定日落橋》(A Little Romance)在此拍攝後，就一掃這樣的憂愁。傳說只要戀人坐著美麗的鳳尾船，在午夜鐘聲響起時，經過嘆息橋深情相吻，就能讓愛情永垂不朽。

也可走進9世紀的威尼斯監獄，小小的隔間，可想像當時5～6位犯人擠在一室有多苦悶，也難怪牆上塗滿抒發鬱悶之情的塗鴉。

陰暗的監獄，滿是囚犯的塗鴉

藝術貼近看

ART1. 提托列多 (Tintoretto)，《天堂》(Paradiso,1592)，26室

《天堂》為當時世界上最大的畫作，總面積達197平方公尺(高7.45公尺X寬21.6公尺)，位於大會廳的牆面上。這幅畫結合了米開朗基羅的線條運用與提香的色彩魅力，展現出矯飾主義的風格。無論是規模或畫作的表現技巧，都堪稱威尼斯畫派極盛時期的代表作品。

藝術家小檔案

提托列多 (Tintoretto, 1518～1594)

提托列多的個性比較像米開朗基羅，較為孤傲，但對藝術有著同樣的熱情與執著。他的原名是Jacopo Comin，但因為他是染工(Tintore)之子，後來Tintoretto(小染工)就成了他的稱號。

年輕時曾經在提香的門下學習，但後來卻被革職，因為提托列多較為粗心不重細節，他認為畫的意境比完美的繪畫技巧重要多了。一幅畫只要表現出他想要表現的意象時，就算完成了，因此他並不會刻意去修飾細部。

離開畫室後，他以自己的方式繼續作畫，並深入研究光影與色彩。我們從他的作品中，可以看到他對背景明暗、陰影與深度處理的純熟度。

此外，在他的畫作中還可以清楚地看到某種情緒或事件，也就是他所追求的意境繪畫。而這樣的方式，最適合表現在大幅畫作中。這不但不會讓人覺

《最後的晚餐》

得繪畫草率，反而有種落落大方的氣勢。

例如在聖喬治教堂(San Giorgio Maggiore，位於S. Giorgio島上)的《最後的晚餐》(The Last Super)，畫家以他擅長運用的光源，挑逗觀者的眼光，讓畫生動不已。

提托列多以「前縮透視法」排列出耶穌與12使徒，並以長桌切出對角線，再藉著光源繪出兩邊的對比性。左邊為神蹟顯現，右邊則是寫實的日常生活，就連當時認為不入流的小狗也在畫中，藉以表達神蹟其實就在我們的日常生活中。

美術館／博物館

威尼斯畫派之寶庫
學院美術館
Galleria dell' Accademia

✉ Campo della Carità, Dorsoduro 1050　☎ (041)522-2247(預約電話(041)520-0345)　🕒 週一08:15～14:00，週二～日08:15～19:15(18:30後停止入館)　🚫 週一下午、1/1、5/1、12/25　💲 15歐元，優惠票12歐元，預約費1.50歐元　➡ 公船1、2號到Accademia站　🌐 www.galleriaeaccademia.org

　學院美術館可說是威尼斯畫派的寶庫，收藏許多14～18世紀的威尼斯畫派作品，包括貝利尼家族、喬吉歐、卡帕奇歐(Carpaccio)、提香、提托列多、維諾聶斯及提也波羅(Tiepolo)的畫作。

　建築本身原為文藝復興式的修道院，西元1756年成立威尼斯畫家及雕刻家學院，並開始大量收藏威尼斯畫派作品。西元1797年拿破崙占領威尼斯，將教會、修道院收藏的藝術品都存放在學院中，並成立學院美術館。

　美術館共有2層樓，依繪畫年代分為6個部分，包括拜占庭及哥德時期、文藝復興時期、巴洛克時期的藝術，其中以15～16世紀、17～18世紀的展覽室最有看頭，包括貝利尼家族的畫作《聖馬可廣場的遊行》(Ia Processione in Piazza)、喬吉歐的《暴風雨》(The Tempest)等。第10室則有維諾聶斯所繪的《李維家的盛宴》(Feast in the House of Levi)及提托列多的《偷竊聖馬可遺體》(Trafugamento Del Corpo Di San Marco)、《聖馬可奇蹟系列：解放奴隸》(The Miracle of St Mark Freeing a Slave)。

藝術家小檔案—威尼斯畫派及其代表畫家

　威尼斯畫家不再把色彩當作裝飾而已，而是用色彩來表達情感，統整起整幅畫。其中，對威尼斯影響最深的應該是來自西西里島的商人安東尼洛(Antonello da Messina)。

　安東尼洛愛上油彩畫之後，棄商學畫，並定居在威尼斯，把油畫技巧傳授給其他威尼斯畫家，其中包括剛從佛羅倫斯學畫回來的艾可波貝爾尼尼，他成功結合了威尼斯的用色技巧與佛羅倫斯嚴謹的繪畫技巧，發展出獨樹一格的威尼斯畫派，後來又在2個兒子(Gentile Bellini及Giovanni Bellini)的發展下，達到顛峰。天才型畫家喬吉歐聶(Giorgione)及提香都是他的得意門生。

喬凡尼貝利尼 (Giovanni Bellini, 1430～1516)

　喬凡尼是威尼斯畫派的重要人物，帶領著幾位傑出弟子，讓威尼斯畫風成為文藝復興晚期的焦點。他原本採用蛋彩畫作畫，早期也深受妹婿Mantegna的影響，讓他對線條的掌握更純熟。後來轉為油彩畫，將光影、空氣的色彩發揮得淋漓盡致，線條也慢慢從畫中消失。喬凡尼在風景畫方面，謂為當代大師，他對光影的掌握極為精確，觀者可以看出該幅畫繪製的季節與時辰。

提香 (Tiziano Vecellio, 1490～1576)

　提香是威尼斯畫派領導者喬凡尼貝利尼的門徒，繼天才畫家喬吉歐聶(同門師兄)去世之後，他成為威尼斯畫派中最出色的一位，當時地位之崇高，就連皇帝都曾為他拾起掉落在地上的畫筆，歐洲各國的王公貴族，都想請這位大畫家為自己畫肖像。因為提香總能將肖像表現地那樣自然，卻又能在一些小地方(像是眼神)，表現出畫中人物的中心精神。

　另一個特點是，提香作畫時，總是先在畫布塗上底色，然後再用厚重的顏料描繪，最後以手指修飾，讓威尼斯畫派的繪畫，多了份羅馬與佛羅倫斯繪畫所沒有的動感。他中年時期的繪畫色彩明亮，筆觸較為細緻，晚期用色深沉，筆觸也更為豪放，常讓人分不清線條在哪裡，但從遠看卻又可看到清楚的形體描繪。

藝術貼近看

ART1. 喬吉歐聶 (Giorgione)，《暴風雨》(The Tempest, 1508)

這是一幅革命性的牧歌式繪畫，描述一位未來英雄的媽媽被逐出城，帶著幼兒時期的英雄流落到荒郊野外，被牧羊人發現時的場景。這幅畫將古希臘詩人的意境描繪得淋漓盡致，畫中的自然景觀也不再只是背景而已，而是跟畫中人物一樣，都是表述故事的重要元素。畫家在大比例的自然景觀中，以雷光、植物、雲彩、甚至是凝結在畫中的空氣，與畫中人物緊緊相連，讓畫中的每個元素，表現出當下的情緒與詩意。館內的另一重要作品是《寓意》五聯畫，分別描繪英雄、虛榮、運氣、憂鬱、虛偽。

圖片提供／《西方美術簡史》

ART2. 達文西 (Leonardo)，《維特魯威人》(Vitruvian Man, 1492)

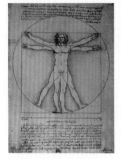

文藝復興時期，許多思想都回歸到人本身，而達文西當時依照古羅馬建築師維特魯威所留下的比例學說，繪出這具有完美比例的人體圖像。他將人的高度及雙臂張開的長度都分為8等分，合起來共有64格。因此，依照這樣的比例來講，理想的身體比例，頭部應該是身高的1/8，陰部應該剛好位在中心位置。

美術館／博物館

窺看威尼斯藝術發展歷程
柯雷博物館
Museo Correr

✉ Piazza S. Marco 52　☎ (041) 2405-211　🕐 冬季10:00〜17:00/夏季10:00〜19:00　🚫 1/1、12/25　💲 聖馬可群通行證18歐元　🚍 聖馬可廣場上(入口在大教堂對面走廊的樓梯上去)　🌐 correr.visitmuve.it

柯雷博物館位於聖馬可廣場口，原本為聖傑米諾教堂，西元1830年威尼斯的富商Teodoro Correr將這座教堂改建為博物館，收藏13〜16世紀的作品，包括貝利尼、卡帕其歐(Vittore Carpaccio)及卡諾瓦(Canova)的雕刻作品。博物館由2樓開始，展示古錢幣、威尼斯共和國時的地圖、軍甲武器及總督的相關文物，3樓的畫廊則展覽許多14〜16世紀初期的威尼斯藝術作品，收藏量僅次於學院美術館，不過重要作品較少。

藝術品依照不同時期展出，可從中看出威尼斯藝術的發展過程。其中最著名的有卡帕奇歐的《帶紅帽的男子》(Gentiluomo dal Berretto Rosso, 1490)及《兩位威尼斯女子》(The Two Venetian Gentlewomen, 1507)。《兩位威尼斯女子》裡的人物幾乎占滿整幅畫，而且那細緻的化妝也盡表現在畫中，這在當時來講，是相當少見的畫法。

此外，這裡還有國立考古博物館、豐富古書收藏的圖書館。考古博物館內有豐富的浮雕錢幣、埃及與亞述人(Assyrian)的古文物，多為當年由中東、埃及、希臘掠奪而來的寶物。

美術館／博物館

一覽20世紀繪畫與雕刻的現代藝術

古根漢美術館
Collezione Peggy Guggenheim

羅馬‧佛羅倫斯‧威尼斯‧米蘭

704 Dorsoduro　(041)240-5411　10:00～18:00　週二、12/25　15歐元，學生9歐元，語音導覽7歐元　搭1、2號水上巴士到Accademia或Salute站　www.guggenheim-venice.it

兩座展覽館間的庭園區也放置許多著名的雕刻作品

　　這座美麗的18世紀白色建築其實是未完成的建築(Palazzo Nonfinito)，所以只有1層樓而已。西元1949年時美國女富豪佩姬古根漢(Peggy Guggenheim)買下這棟建築，一直到西元1979年都是她在威尼斯的居所，甚至她過世後也葬於此。

現代藝術重要推手

　　古根漢是位傳奇性的藝術收藏家，她來自紐約的猶太富豪家族，瘋狂愛好現代藝術，也因此常贊助窮困潦倒的藝術家，並大量購買各類藝術品，可說是抽象藝術與超現實藝術發展的一位重要推手。

　　這座居所在她過世後對外開放參觀，內部收藏200多件20世紀的繪畫與雕刻，包括立體派、未來派、超現實主義等現

康丁斯基《紅點景緻》(Landscape with Red Spot, 1913)

代藝術，為威尼斯城內收藏最豐富的現代藝術館。收藏品包括畢卡索的《海灘上》(On the Beach)及《詩人》(The Poet)、米羅《安靜的少婦》(Seated Woman)、瑪格利特(Magritte)的《光之帝國》(Empire of Light)、康丁斯基(Kandinsky)的《紅點景緻》(Landscape with Red Spot No.2)、波拉克(Pollock)的《月光女神》(The Moon Woman)，另外還有杜尚、夏卡爾、達利等人的作品。雕刻方面還有傑克梅第(Alberto Giacometti)的作品，像是《行進中的女人》(Woman Walking, 1932)。

庭園的角落(涼亭後面)，就是佩姬古根漢的安息地

館內的咖啡館

逛完美術館，別忘了多留點時間在鄰近運河的陽台上欣賞威尼斯的運河生活。內部還有書店、紀念品店、咖啡館及餐廳，這裡也常有精彩的短期藝術展。

藝術貼近看

ART1. 瑪格利特(Magritte)，《光之帝國》(Empire of Light, 1954)

在強烈的對比色彩中，以簡單的路燈平衡了整幅畫。最令人感動的是這幅畫的筆觸所透露出的和諧感。簡單的物體：雲彩、樹、草地、燈，卻能散發出如此細膩的情感。

站在大畫布前，沉浸於這幅畫的世界中，可能是畫裡那種永恆的幸福感吧，總讓觀者久留不走。

美術館／博物館

運河上最耀眼的豪宅建築
黃金屋法蘭克提美術館
Galleria Giorgio Franchetti alla Ca' d'Oro

✉Cannaregio n.3932　📞(041)522-2349　🕐週一08:15～14:00、週二～日08:15～19:15　🚫週一下午、1/1、5/1、12/25　💲8歐元，優惠票6歐元　➡1號水上巴士到Ca' d' Oro站　🌐www.cadoro.org

　　位於大運河岸的豪宅黃金屋，為西元1422～1440年間威尼斯貴族孔塔里尼(Marion Contarini)所建。面向大運河的立面，以精緻的拱廊裝飾，全盛時期整棟建築貼滿金箔，成為運河上最耀眼的一棟宅邸，因此有著「黃金屋」之稱，與總督府並列為威尼斯城內最美麗的哥德式建築。

　　後來曾換過好幾次屋主，內部也因而經過多次整修。西元1864年俄國芭蕾女伶接手後，許多古蹟都被破壞掉了，西元1915年法蘭克提男爵將它捐給威尼斯政府，才改為法蘭克提(Franchetti)美術館，對外開放參觀。

　　這裡有豐富的15～18世紀義大利繪畫及威尼斯工藝品，內部的大理石雕飾部分，也相當值得參觀。藝術品分置在2、3樓，較著名的作品有卡帕奇歐的《天使報喜圖》(The Annunciation)、提香《鏡中的維納斯》以及喬吉歐磊、提托列多、范戴克(Anthony van Dyck)以及曼帖那(Mantegna)的《聖薩巴提諾》(St. Sebastian)。其中，曼帖那的繪畫清楚地繪出每個線條輪廓，總讓人覺得像是古代的雕刻品。畫家藉由《聖薩巴提諾》(St. Sebastian)這幅畫寫實地繪出殉道者想要摧毀偶像，讓真理重現的堅定信念。

黃金屋附近的奇蹟聖母院 (Santa Maria dei Miracoli)

這座小教堂隱身於小水巷間，立面以磨光的多彩大理石裝飾而成，屬於早期的文藝復興建築。和諧的外表，共分為3層：最下層以彩色大理石拼成，大門上方為聖母與聖嬰的雕像，第二層同樣以彩色大理石拼成，並以半柱形拱門裝飾，第三層則為半圓形狀，有點像珠寶盒的蓋子，讓整座教堂的造型更加典雅可愛。

開始到義大利看藝術

羅馬・佛羅倫斯・威尼斯・米蘭

美術館／博物館

西方藝術與東方文物匯集一地

佩薩羅之家－現代美術館及東方藝術館

Ca' Pesaro - International Gallery of Modern Art + Oriental Art Museum

✉ Santa Croce 2076　📞 (041)721-127　🕐 冬季週二～日10:00～17:00，夏季週二～日10:00～18:00　🚫 週一、1/1、5/1、12/25　💲 10歐元，優惠票7.50歐元　🚤 1號公船到San Stae站　🌐 capesaro.visitmuve.it

大運河畔的佩薩羅之家，於17世紀時由富有的佩薩羅家族興建，請建造安康聖母教堂的建築師隆傑那為他們打造一座城內最大的巴洛克建築。

面向大運河的立面，透過繁複的巴洛克設計，勾勒出建築的華麗感。

目前改為現代美術館，1樓展出義大利雕刻作品，2樓則展出歷代威尼斯藝術雙年展及歐洲藝術大師的作品，3樓為東方藝術館。

2樓的部分最為精采，這裡有許多珍貴的現代藝術品，包括克林姆、米羅、亨利摩爾、康丁斯基、夏卡爾、馬諦斯等現代藝術家的作品。其中最受矚目的當屬克林姆的《茱蒂斯二》。

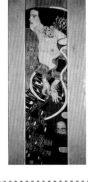

3樓的東方藝術館，有許多日本、中國、泰國、柬埔寨、印度支那的雕刻、陶瓷、銀器品等，共有3萬多件收藏。大部分都是一些生活文物，許多西方人倒是看得津津有味。

克林姆《茱蒂斯二》(Giuditta II, 1909)

教堂

完美的拜占庭建築典範

聖馬可大教堂

Basilica di San Marco

✉ San Marco 328, 30124　📞 (041)5225-205　🕐 10～3月：教堂(09:45～17:00，週日14:00～16:00免費入場)、聖馬可博物館(09:45～16:45)、黃金祭壇(09:45～16:45，週日14:00～16:00)、寶藏室(09:45～16:00，週日14:00～16:00)、鐘樓。4～9月底：教堂(09:45～17:00)、聖馬可博物館(09:45～16:00)、黃金祭壇(09:45～17:00，週日14:00～17:00)、寶藏室(09:45～17:00，週日14:00～17:00)。此外，鐘樓開放時間依月分為，10～3月(09:00～15:45)、4～6月(09:00～19:00)、7～9月09:00～21:00　💲 教堂免費、聖馬可博物館5歐元、黃金祭壇2歐元、寶藏室3歐元、鐘樓8歐元　🚤 由火車站或羅馬廣場搭1、2、51號公船，1號公船約40分鐘，其他約20～30分鐘，步行約45分鐘　🌐 www.basilicasanmarco.it

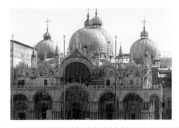

聖馬可教堂的前身其實只是座小教堂，建於9世紀。相傳威尼斯商人在君士坦丁堡發現威尼斯的守護聖人聖馬可的遺體，便將遺體藏在回教人不敢碰觸的豬肉中偷運回威尼斯，並建造這座教堂來安放聖馬可的遺體。但西元976年的一場暴動，發生了火災，西元1071～1073年重建，目前看到的主建築架構，就是這個時期奠基的。

結合東西美學的圓頂設計

教堂上方的5座圓頂，設計靈感來自土耳其伊斯坦堡的聖索菲大教堂，完美結合了東西方美學，宛若一頂優雅的皇冠，點綴著威尼斯城，讓歸來的船隻，遠遠就可看到守護著家鄉的大教堂。

教堂正門也以5座拱門構成，陸續於17世紀完成。入口拱門上方5幅金碧輝煌的鑲嵌畫，描述著聖馬可的事蹟，分別是《從君士坦丁堡偷渡回聖馬可遺體》、《遺體抵達威尼斯》、《最後的審判》、《聖馬可禮讚》、《聖馬可遺體安放入聖馬可教堂》這5個主題。正門上方豎立著聖馬可的雕像，下方則有隻象徵威尼斯城的金色飛獅。

威尼斯城的象徵一金色飛獅　　　入口拱門上的《最後的審判》鑲嵌畫

富麗的拜占庭風格

教堂內部以5座圓頂主廳及2座迴廊前廳構成，形成希臘十字架構造。教堂內部從地板(12世紀作品)、牆壁、天花板，全都以精彩的鑲嵌畫裝飾而成，畫作主題為12使徒的傳道事蹟、基督受難、基督與先知、聖人肖像等。

正門中央拱門上方還有4匹複製的

圖解聖馬可廣場群

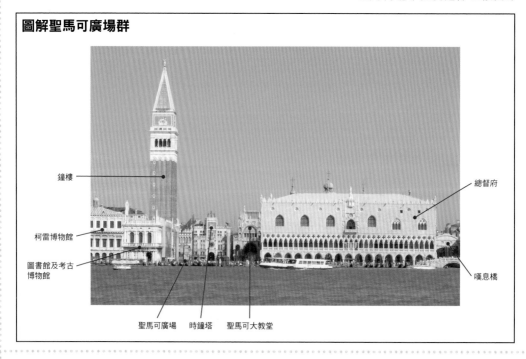

鐘樓

柯雷博物館

圖書館及考古博物館

總督府

嘆息橋

聖馬可廣場　　時鐘塔　　聖馬可大教堂

所有的鑲嵌畫都細心的鋪上一層金箔，用以榮耀聖人與教堂，營造出富麗堂皇的天堂景象。這同時也是拜占庭風格的主要特色

青銅馬（真品收藏於教堂內），這是西元前4世紀的古文物，霸道的威尼斯商人1204年時由君士坦丁堡掠奪回來，後來曾被另一位霸王拿破崙帶回巴黎，最後才又歸還給威尼斯。

此外，教堂內部還有個著名的黃金祭壇(Pala d'Oro)，高達1.4公尺，寬3.48公尺，鑲有2,000多顆耀眼的寶石，包括珍珠、紫水晶、祖母綠等。中央圓頂的天井畫，則是耶穌升天的巨大鑲嵌作品，由13世紀時威尼斯最傑出的工匠們共同完成。

威尼斯最高建築－鐘樓

在聖馬可大教堂前高達98.5公尺的鐘樓(Campanile)，則是威尼斯最高的建築。雖然12世紀就已有鐘塔，不過目前所看到的樣貌是16世紀奠基，1902年坍塌過後又重新修建的。這座建築除了是教堂鐘樓之外，還有燈塔及瞭望台的作

鐘樓

用。遊客可上鐘樓眺望美麗的潟湖風光。

教堂的右手邊還有座時鐘塔(Torre dell'Orologio)，建於15世紀，上面刻著一行很有意思的拉丁文：「我只計算快樂的時光」。

鐘塔由2個機械摩爾人拿著槌子敲鐘整點報時，這樣的機制在15世紀時，可是相當先進的科技，全球各地的科學家紛紛前來朝聖，因為時鐘不但會顯示時間，就連年、季節、月、日都可以精確的顯示出來。遊客可由導覽員帶領參觀鐘塔內部構造與運作方式，並可爬到塔頂參觀最上面的摩爾人。

想上去參觀者須到柯雷博物館預約（請參見P.104，地點位於聖馬可廣場上，旅遊服務中心旁），因為當鐘聲響起來，音量及震動會影響遊客的安全，所以需要在特定的時間才能入內參觀。參觀時會有導覽員詳細講解整座鐘塔構造（英文及義大利文），講解內容有趣又具科學性，最後還可爬上頂樓眺望整個威尼斯城與潟湖風光。

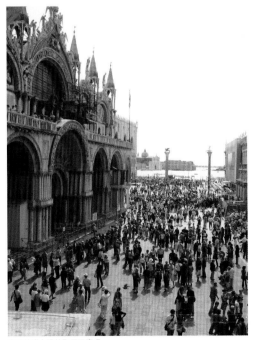

由時鐘塔上眺望聖馬可廣場

因黑死病而建造，獨特螺旋圓頂的八角建築
安康聖母大教堂
Basilica di Santa Maria della Salute

✉ Campo della Salute　📞 (041)522-5558　🕐 9:00～12:00，15:00～17:30，聖器室僅下午開放　🚫 做禮拜時
💲 免費，參觀聖器室2歐元　🚇 1號水上巴士到SALUTE站　🌐 無

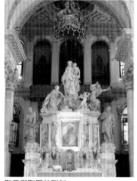

聖母與聖嬰的雕刻

　　遠遠就可看到大運河邊這一座像奶油蛋糕的美麗圓頂教堂，原本是西元1630年黑死病肆虐時，為了感謝聖母瑪利亞的恩典而建造的教堂，因而取名為「Salute」，也就是安康、感念的意思。

　　共和國政府特地聘請年僅32歲的名建築師巴達薩雷隆傑那(Baldassare Longhena)設計。教堂於西元1687年才完成，他可說是畢其一生精力，全心建造此教堂，果真建造出一座美麗的巴洛克建築，成為威尼斯城的地標之一。

　　建造時，也由於地基不穩而困難重重，後來終於以特殊的螺旋造型來支撐圓頂的重量，才解決這個問題。教堂成正八角形，大圓頂營造出相當寬廣的內部空間，周圍則有6座禮拜堂，並以提香、提托列多等人的作品裝飾。不過重要作品都收藏在聖器室中。

　　祭壇上有聖母與聖嬰的雕刻，是Giusto Le Corte的作品，意味著聖母與聖嬰以他們的神力保護著威尼斯城。每年11月21日是聖母感恩節，威尼斯人手持蠟燭，由臨時搭建的浮橋涉水來到教堂祈福。

典藏提托列多18年共56幅精彩創作
聖洛可大會堂
Scuola Grande di San Rocco

✉ San Polo, 3052　📞 (041)5234-864　🕐 09:30～17:30(售票處17:00停止售票)　🚫 無　💲 10歐元，
優惠票8歐元　🚇 1號水上巴士到S.TOMA站　🌐 www.scuolagrandesanrocco.it

　　這是治癒黑死病的守護聖人——聖洛可的會堂，完成於西元1517～1549年間。

　　西元1564年的一場競圖中，提托列多因故退出比賽，但他的畫作卻深受賞識，因此聖洛可大會堂特地請這位畫家每年畫3幅畫給他們，就這樣持續了18年的時間(西元1564～1588)，這座教堂內因而有了56幅大師的作品，包括《天使報喜圖》、《牧羊人的禮拜》、《光榮的聖洛可》、《出埃及記》等精采畫作。

萬神之殿，歷代總督與名人安息地
聖方濟會榮耀聖母大教堂
Basilica di Santa Maria Gloriosa dei Frari

 S. Polo, 3072　📞 (041)522-2637　🕐 週一～六09:00～18:00，週日13:00～18:00　🚪 週日早上　💲 3歐元　🚌 乘1號水上巴士在S.TOMA站下船
🌐 www.basilicadeifrari.it

教堂建於西元1236～1338年，歷代威尼斯總督及名人都埋葬於此，如提香、雕刻家安東尼卡諾瓦(Antonio Canova)等人，因此有著「威尼斯的萬神殿」之稱。這樣的名人殿堂當然有許多珍貴的藝術品，像是提香的《聖母和諸位聖人》，是首幅沒將聖母放在中央，並以相應的色彩架構起構圖平衡感的畫作。

藝術貼近看

ART1. 提香(Tiziano Vecellio)，《聖母升天圖》(L'Assunta，1516～1518)

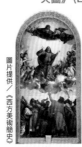

圖片提供／《西方美術簡史》

聖母位於中間，在天使的簇擁下升上天，上方是由兩位天使伴隨的上帝，地面上則是充滿驚喜的使徒們。以自然寫實的方式描繪聖母升天的景象，又以褐色、朱色及鮮紅色色塊來統整起整幅畫。

原建於9世紀的古老教堂
聖薩卡利亞教堂
Chiesa di San Zaccaria

 Castello, Campo San Zaccaria　📞 (041)522-1257　🕐 10:00～12:00、16:00～18:00　🚪 週日上午　💲 免費，參觀禮拜堂1歐元　🚌 乘1號水上巴士到S.ZACCARIA站，下船後由Savoia & Jolanda餐廳旁的小路進去，步行約2分鐘

原教堂建於9世紀，15世紀改建為現在所看到的哥德式教堂，目前仍可看到13世紀時所建造的鐘樓。唱詩班席位還有提托列多、提香、維奇歐(Vecchio)及范戴克(Anthony van Dyck)、巴薩諾(Bassano)的作品。而聖塔拉席歐禮拜堂(San Tarasio)的天頂畫則是影響威尼斯畫派相當深遠的佛羅倫斯畫家卡斯塔亮(Andrea del Castagno)之作。

藝術貼近看

ART1. 喬凡尼貝利尼(Giovanni Bellini)，《聖母子與4位聖人》(Madonna Enthroned with Four Saints, 1505)

喬凡尼在這幅畫中以豐潤的色彩及光線，烘托出聖人們高貴的氣質，聖母子像也能自然散發出溫暖的氛圍。更可貴的是，還能明確表現出每位聖人獨特的個性，讓這幅畫更耐人尋味。

古遺跡、廣場

大運河上美麗的橋墩
高岸橋
Ponte di Rialto

✉ Ponte di Rialto　➡ 搭1號水上巴士到RIALTO站

　　Rialto為15世紀全球貿易中心，而位於市集邊，小販林立的高岸橋，原本是大運河上唯一的一座橋梁，為木造掀起式構造，西元1588～1591年間，才又全部以白色大理石重新打造，成為大運河上最美麗的橋墩，為當時上流人士的社交場所之一。現在橋上林立著各家小店鋪，為遊客的最愛，尤其是傍晚時分，是拍攝大運河景色的最佳地點。

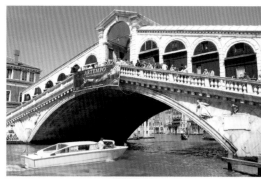

高岸橋上有許多商店，走下橋滿是紀念品攤販及菜市場

藝術另一章—威尼斯藝術雙年展、威尼斯建築雙年展

坐落在綠園中的Biennale Giardini展覽館

西元1895年威尼斯首次辦理國際藝術大展(International Art Exhibition of the City of Venice)，結果不但大舉成功，湧入20多萬人次參觀，更讓威尼斯城聲名大噪。因此，威尼斯市政府決定每2年辦一次藝術大展。

西元1930年後成立威尼斯雙年展(La Biennale di Venezia)常設組織，負責辦理建築、視覺雙年展、威尼斯影展及其他表演藝術節等。最近一次藝術雙年展會在西元2017年舉辦的。

西元1975年起開始將建築展涵蓋在藝術展中，1980年正式成立建築部門。最近一次威尼斯建築雙年展將在西元2016年8～11月底舉辦。

雙年展每年都有不同的主題，邀請世界各國參展(包括台灣)，每個國家都使出渾身解數，為國爭光，因此每每有精采之作。展覽場地遍布威尼斯城，可依循地圖參觀各棟宅邸內的展覽，主展場則在城堡公園(Biennale Giardini)、舊造船廠(Arsenale)。

許多參觀者都是由世界各地專程來看展的，看著大家拿著地圖，參觀一個個精采又發人省思的展覽，好令人感動(尤其是看到一群長者認真的觀展、討論時)。詳細資訊參見：www.labiennale.org

讓觀眾射飛鏢，成為展覽一部分的北歐館

★GIFT★

威尼斯藝術紀念品
收藏玻璃藝術與面具下的城市

Gift1◆飾品
玻璃項鍊、手鍊、手錶、耳環、髮夾

Gift3◆面具
全球最魅惑的威尼斯嘉年華會，就是這些面具的功勞。這裡有昂貴、精緻的面具，也有便宜的小面具紀念品。

Gift4◆蕾絲
威尼斯的離島Burano，仍生產許多細緻的手工蕾絲品。

Gift5◆貝利尼雞尾酒
以桃子汁與氣泡酒Prosecco調成的貝利尼雞尾酒。

Gift2◆玻璃藝術品
威尼斯Murano的玻璃製品是全球著名的，在威尼斯可找到許多珍貴的玻璃藝品。

Gift6◆威尼斯產的華麗水晶燈

★RESTAURANT★

威尼斯藝術相關餐廳
品味大師，淺嘗美食

哈利酒吧Harry's Bar
飲一杯以大師為名的雞尾酒

✉ 1323 San Marco, 30124 ☎ (041)5285-777 🕐 10:30～23:00 💲 10歐元 ➡ 由聖馬可大教堂步行約5分鐘 🌐 www.harrysbarvenezia.com

　　Giuseppe Cipriani創立於西元1931年，自開幕以來，深受美國人的喜愛，海明威就是這裡的常客。這家酒吧雖然跟藝術家無關，但卻有些以藝術家命名的雞尾酒相當受歡迎，其中一種就是以威尼斯畫派的始祖貝利尼(Bellini)命名的調酒，也就是新鮮桃子汁與汽泡酒調成的雞尾酒。到威尼斯除了可以欣賞貝利尼的藝術之外，還可坐下來好好品味這位畫家。

花神咖啡館Caffe Florian
文人騷客的最愛、歐洲第一家咖啡館

Piazza San Marco　(041)5205-641　09:30～23:00　3歐元起　聖馬可廣場上　www.caffeflorian.com

西元1720年開業至今，曾經是海明威、拜倫，以及威尼斯文人騷客的最愛。

除了香醇的咖啡之外，位於聖馬可廣場上的絕佳地點，也是咖啡館大受歡迎的原因之一。此外，這家咖啡館可是頂著歐洲第一家咖啡館的光環，因此，許多遊客大老遠跑到威尼斯，總會到此朝聖一番，好好欣賞這好幾世紀傳承下來的木質雕畫咖啡館。

咖啡館有自己的樂團，尤其是夜間奏起優美的交響樂時，讓來訪威尼斯的遊客，不覺得浪漫也難！早起的鳥兒也可到這裡享用豐盛的早餐，這裡的兩人套餐以銀盤裝著各種義大利健康早餐，包括水果、糕點、起司、火腿！

Trattoria Ai Cacciatori
道地威尼斯新鮮料理

Giudecca 320, 30133 Venezia　(041)5285-849　11:00～23:00　週一　15歐元起　公船41、42號Redentore站前　www.aicacciatori.it

位於聖馬可廣場對岸的Durodoso硬壤區，有家道地的小酒館，供應著美味的威尼斯餐飲。傍晚時，總會看到當地人，三五好友坐在岸邊的小木桌上，悠閒地喝點小酒，天南地北的聊天談笑。

這裡的食材都是採用當地新鮮料理現做，義大利麵口感也相當好。不過最推薦的是點杯小酒，坐在外面的用餐區，欣賞夕陽，悠閒享用這家餐廳特製的威尼斯綜合前菜。幸福，可以這麼輕易享受的！

水煮蛋與醃漬小鯷魚竟是這樣相配

綜合海鮮拼盤

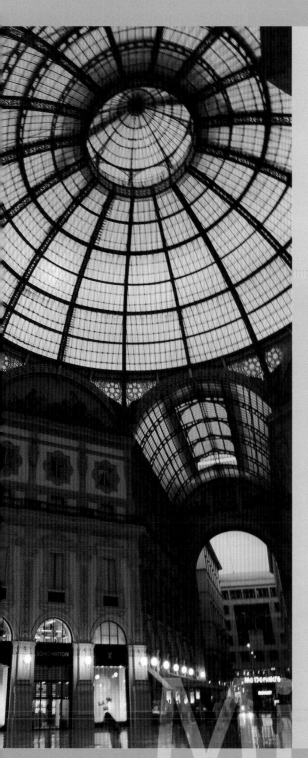

米蘭

時尚與藝術的神聖殿堂

聞名於世的達文西作品《最後的晚餐》，以及充滿哥德式建築優雅風範的米蘭大教堂，是米蘭城最珍貴的遺產；而走在流行尖端的時尚及工業設計、與城內各家精彩的現代美術館，更是當代藝術愛好者的聖殿。

Milano

時尚之都，古典表現—
米蘭Milano

米蘭為全球知名的時尚之都，除了許多垂手可得的時裝設計、工業設計之外，這裡最著名的藝術作品當屬達文西《最後的晚餐》；而以粉白色大理石打造的米蘭大教堂，其細膩的哥德藝術，更是令人驚豔。此外，米蘭城內還有多處美術館，像是知名的史豐哲博物館、安勃西安那美術館、布雷拉美術館，也收藏豐富的古典藝術畫作，而現代美術館、三年展覽館，則不定期展出全球現代藝術家、設計師、建築師的精彩作品。

運河區藝術節

人文主義下的珍貴遺產

米蘭古代原為高盧人的據點，由羅馬帝國統治後，逐漸成為次於羅馬的大城。13世紀時，米蘭的勢力稱霸一方，西元1277年時由Visconti家族統治，版圖急速擴張，成為北義的霸主。米蘭主教堂也是在這個時期開始建造的。後來政權轉至Visonti家族女婿米蘭將軍Francesco Sforza手中，並在此時期興建史豐哲城堡、大醫院，聘請人文主義學者到米蘭講學，興辦繪畫學院。法

米蘭通行證Milano Card
網　　址：www.milanocard.it
費　　用：24小時票9歐元，2天票13歐元，3天票19歐元
使用範圍：可免費搭乘市內公車、電車、地鐵，免費參觀20座博物館、美術館。
購買地點：可上網預訂在機場或火車站領取或在米蘭旅遊服務中心（Azienda Di Promozione Turistica Del Milanese）購買，地點共有兩處。
　　　　　1.主教堂服務中心：
　　　　　　 地址：Piazza Duomo 19／a；電話：(02)7740-4343；E-mail：Apt.info@libero.it
　　　　　2.中央火車站：
　　　　　　 地址：Stazione Centrale Galleria Partenze（2樓，13、14號火車月台前）
電　　話：(02)2670-0288
資訊提供：包裝像個小皮夾，除了通行證，內含市區地圖、地鐵圖、折扣券（合作的展覽、博物館、音樂會、導覽團可享優惠折扣）。

蘭切斯可過世後，政權輾轉到攝政王Lodovico Sforza手中，在這位攝政王的帶領下，米蘭的文明、政權更達顛峰。在他迎娶年僅14歲的Beatrica d'Este之後，史豐哲城堡成為全歐最著名的歡樂宮，此時，達文西、布拉曼德等著名藝術家、建築師紛紛投靠米蘭，為米蘭城留下許多珍貴的遺產。

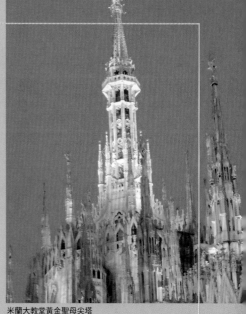

米蘭大教堂黃金聖母尖塔

米蘭必看的藝術景點

美術館/博物館	教堂	古遺跡/廣場
布雷拉美術館	米蘭大教堂	王宮
安勃西安那美術館	聖安勃吉歐教堂	史卡拉歌劇院
史豐哲城堡博物館	感恩聖母教堂(最後的晚餐)	米蘭墓園
三年展覽館		
達文西科技博物館		

米蘭藝術景點地圖

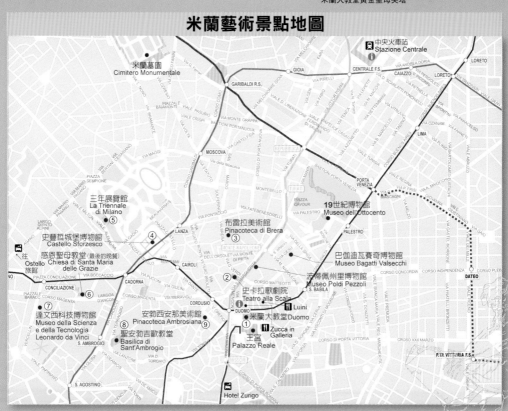

＊①～⑨參觀順序，需至少一日時間

豐富的文藝復興及巴洛克風格作品

布雷拉美術館
Pinacoteca di Brera

✉ Via Brera 28 ☎ (02)7226-3264 ⏰ 週二～日08:30～19:15、週六08:30～23:00(閉館前45分鐘停止售票) 🚫 週一、1/1、5/1、12/25 💲 10歐元，優惠票7歐元，語音導覽5歐元 🚇 地鐵2線至Lanza站或3線至Montenapoleone站，步行約7分鐘；或搭61號公車、1號電車 🌐 www.brera.beniculturali.it

　　布雷拉美術館可說是米蘭最重要的藝術中心，收藏豐富的義大利文藝復興與巴洛克風格作品，以及20世紀的義大利現代藝術。

　　建築本身原為13世紀的布雷拉聖母教堂，西元1776年在此設立布雷拉美術學院，並開始收藏藝術品。拿破崙統治米蘭時，認為米蘭是與巴黎等同地位的歐洲大城市，本身應該要有自己的藝術收藏館，因此將之改為美術館，西元1799～1815年間，館內的藝術收藏大幅增加，米蘭城內許多教堂與修道院的收藏都移到此，其中包括從各建築物取

下來的壁畫作品，並於西元1809年正式成立布雷拉美術館。雖然後來拿破崙垮台之後，很多藝術品又歸回原主，但布雷拉為米蘭藝術中心的地位，卻不曾動搖過。

藝術貼近看

ART1. 曼帖那 (Mantegna)，《哀悼死去的耶穌》(Christo Morto, 1490)

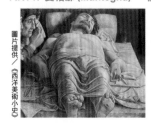

圖片提供／《西洋美術小史》

　　曼帖那最擅長的就是有如雕刻般的繪畫，而這幅畫正是運用透視法創作的完美之作。畫家捨棄繪畫必須要藉由背景才能營造出空間感的法則，而單以耶穌的身體比例，將空間完美呈現出來。另外，在他的減法法則中，就連用色，畫家都想要以最少的色彩，呈現出所有物體的線條與層次感。在這幅畫中，曼帖那只選用青紫色，但肌肉、被單的豐富性卻絲毫不減。在當時那個繪畫與雕刻藝術對立的年代，畫家似乎透過這幅畫告訴大家，無論是哪一種素材，都可以表現出完美的藝術。

ART2. 拉斐爾 (Raphael)，《聖母瑪利亞的婚禮》(Sposalizio della Vergine, 1504)

　　這幅畫是拉斐爾21歲時的作品，描繪出聖母接受聖約瑟戒指的訂婚場景，從這幅畫可以看出拉斐爾不但學到了老師佩魯吉諾 (Pietro Perugino) 的優點，還以和諧的構圖、背景的描繪與人物神態的塑造，讓世人看到了他青出於藍的繪畫天分。

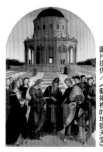

圖片提供／《藝術裡的地獄天堂》

　　拉斐爾筆下的人物，總是充滿了溫雅的氣質，聖母的姿態，自然地流露出新人的羞怯感。背景的八角形建築與街道，鋪陳出這幅畫的空間。而主建築兩旁向外展開來的林野與天空，巧妙地營造出和諧寂靜的氛圍。用色方面則以拉斐爾偏愛的金褐色調為主，其他顏色都帶點藍色調，因此畫中雖有不同的顏色點綴其間，但又不顯突兀。

重現義大利藝術發展歷史

美術館中庭有卡諾瓦的拿破崙雕像，藝術展覽則都放在2樓，依時間順序展覽，共分為38間展覽室。看完館內的所有展覽，也可完整了解義大利藝術發展史。

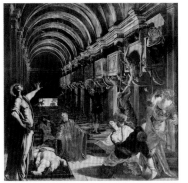

館內珍貴的作品包括曼帖那（Mantegna）的《哀悼死去的耶穌》（Christo Morto）（第6室）及貝利尼的《聖母與聖嬰》（Madonna col Bambino）與《聖殤》（Pieta）（第6室）、維諾聶斯的《西門家的晚餐》（Cena in casa di Simone）、及提托列多的《聖馬可奇蹟系列：發現聖馬可遺體》（The Discovery of St Mark's Body）（第9室）、拉斐爾的《聖母瑪利亞的婚禮》（Sposalizio della Vergine）（第24室）、卡拉瓦喬的《艾瑪烏絲家晚餐》（Cena in Emmaus）（第29室）。

《聖馬可奇蹟系列：發現聖馬可遺體》

此外還有范戴克、魯本斯、林布蘭（第31室），以及近年來市民捐贈的現代藝術，像是畢卡索的作品。

《艾瑪烏絲家晚餐》

古老圖書館裡的藝術大師手稿
安勃西安那美術館
Pinacoteca Ambrosiana

✉ Piazza Pio XI 2　☎ (02)806-921　🕐 週二～日10:00～18:00，圖書館週一～五09:30～17:00　🚫 週一、1/1、復活節、12/25　💲 全票16.50歐元，優惠票11.50歐元　🚇 地鐵1／3線至Duomo站，由Via Torino出口出來，步行約5分鐘　🌐 www.ambrosiana.it

米蘭古老的安勃西安那美術館，內有一座成立於西元1603年的老圖書館。館內藏書達75萬冊，其中包括但丁的神曲、佩脫拉克與達文西的亞特蘭大抄本手稿與素描，為義大利境內最重要的圖書館之一。

2樓為美術展覽館，創立於西元1618年，共有250幅收藏，主要是15～17世紀的北義藝術品。自創立至今，不斷有新的收藏品加入，其中包括卡拉瓦喬的《水果籃》（Canestra di Frutta）（第6室）、達文西的《音樂家》（Ritratto di Musico）（第2室）及拉斐爾的《雅典學院》（La Scuola di Atene）大幅草稿（第5室），雖然只是草稿，但站在整面牆的草稿前，可細循畫家構思的脈絡。此外這裡還可看到喬吉歐、提香、波提切利等知名畫家的作品。

1樓圖書館

原軍事要塞，現為10座博物館的集結

史豐哲城堡博物館
Castello Sforzesco

✉ Piazza Castello　☎ (02)8846-3700　🕐 週二～日，09:00～17:30　🚫 週一、1/1、5/1、12/25　💲 3天可自由參觀所有城堡博物館之聯票8歐元，優惠票6歐元，每週二14:00、每週三及週日免費　🚇 地鐵1線至Cairoli站，步行約3分鐘　🌐 www.milanocastello.it

西元1368年米蘭領主Visconti在此建造一座軍事要塞，以防威尼斯人入侵。西元1451～1466年間，Francesco Sforza將之擴建為城堡，由布拉曼負責設計主體，達文西規劃城堡的防禦工程。

Lodovico Sforza當政期間，為米蘭最盛期，堡內聚集當時最棒的文學家、哲學家、音樂家、藝術家，就連達文西都曾在此居住很長的一段時間，專心研究他自己有興趣的領域。當時的史豐哲城堡也在年輕女主人的帶領下，成了全歐最著名的歡樂宮，曾在此舉辦過無數次奢華的宴會。

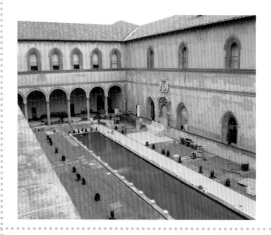

館藏各時期的古代藝術

堡內館藏豐富，分為10座博物館，包括古代藝術、古董家具與藝術、應用工藝、考古博物館等，可以欣賞米開朗基羅、柯雷吉歐(Correggio)、提香、貝爾尼尼等大師的重要作品。

古代藝術館(Museo d'Arte Antica)收藏豐富雕塑作品，以年代展出，從古羅馬帝國時期末期、拜占庭、倫巴底、羅馬、哥德、文藝復興時期，大部分為倫巴底(米蘭省分)出土的古文物及雕刻。館藏中最著名的是米開朗基羅未完成的《隆達尼尼的聖殤》(Pieta Rondinini)雕像(第15室)，以及達文西所裝飾的Sala delle Asse室。

家具博物館內的骨董家具

2樓部分(Ducal Courtyard爵苑博物館區)首先會看到古董家具收藏，接著是15～18世紀的藝術作品，包括曼帖那的《聖母與聖人們》(Madonna in Glory with Saints)、喬凡尼貝利尼的《聖母與聖嬰》(Madonna and Child)、利比的《謙卑的聖母》(Madonna of

畫廊內收藏許多北義藝術家的作品

Humility)，及第24及25室提托列多與柯雷多的肖像畫。

蒐羅工匠藝品與樂器

由爵苑博物館區爬上樓梯可來到Rocchetta區，參觀2樓及3樓的應用藝術與樂器博物館。圓形塔樓大廳為應用工藝博物館，展出各種米蘭工匠打造的珍貴藝品，舉凡青銅器、陶瓷、象牙、金銀飾品及服飾等。交誼廳的部分則可欣賞到Vigevano工藝師所完成的大掛毯，以及17～19世紀的盔甲、武器。

接著是樂器博物館(Museo degli Strumenti Musicale)，主要為卡利尼(Gallini)收藏的600多件樂器及樂譜。包括Mango Longo的10弦吉他、16世紀的威尼斯古鋼琴及相當罕見的玻璃口琴，另外還有一些歐洲地區以外的樂器收藏，以及西元2000年時Antonio Monzino基金會捐贈的樂器。

久遠時代的考古文物

3樓的應用工藝館大部分為4～18世紀的倫巴底工藝品，包括各種精緻的陶瓷、玻璃藝品及古董家具。

圓形塔樓地下室展示豐富的考古文物，收藏量之大，還細分為史前館及埃及館，可在這裡看到石棺、木乃伊、陪葬品、雕刻等。此外，城堡內還有許多米蘭收藏家所捐贈的印刷品、歷史文件、工藝品及現代藝術品。

骨董家具展

藝術貼近看

ART1. 米開朗基羅(Michelangelo)，《隆達尼尼的聖殤》，(Pieta Rondinini, 1564)

這座雕像早在西元1553年就開始創作了，但後來被擱置在，直到米開朗基羅89歲過世前一年，才又開始雕刻，並賦予這項作品新的創作靈魂。

我們可以從聖母抱著已逝的耶穌遺體看到這尊石像的線條交叉點，位於耶穌的生殖器，這似乎象徵著充滿愛的耶穌聖體，回歸自然之石，從而回流到聖母之體，就好像倒轉了分娩的整個過程。

此外，從這座雕像的迴旋狀構圖方式，似乎也有了矯飾風格的影子。

ART2. 達文西 (Leonardo Da Vinci)，《阿塞廳》，(Sala delle Asse, 1498)

達文西以室內的梁柱為主幹，繪出錯綜複雜的森林，仔細觀察每個紋路的描繪，就可看出大師的科學精神。而當我們抬頭往上看時，彷彿置身在茂密的叢林中，心靈深處不禁泛起波波漣漪。

這些作品是最近1、2個世紀才發現，目前只能看到部分。

達文西的《阿塞廳》牆壁與天花板繪畫

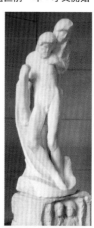

米開朗基羅未完成的《隆達尼尼的聖殤》

美術館／博物館

豪宅博物館，本身就是藝術巨作

巴伽迪瓦賽奇博物館
Museo Bagatti Valsecchi

✉ Via Gesu' 5　📞 (02)7600-6132　🕐 週二~日，13:00~17:45　🚫 週一　💲 9歐元(週三6歐元)，優惠價6歐元　🚇 地鐵3線至Montenapoleone站或搭1號電車到Via Manzoni站，往Montenapoleone街，左轉Via Gesu，步行約3分鐘　🌐 www.museobagattivalsecchi.org

　　位於米蘭精品街區內的19世紀豪宅博物館，除了博物館的館藏之外，整座建築與內部裝潢本身，就是這座博物館最主要的館藏。

　　19世紀時，Fausto與Giuseppe Bagatti Valsecchi這兩位兄弟秉著復興文藝復興藝術的理念，致力於找尋14、15世紀的藝術品，因此他們大量以這個時期的古物、家具、藝術品來裝飾他們的宅邸。而當時要找到這個時期的東西，已經是相當困難的了，所以即使他們找到的是殘破的古物，也盡心地將之修復。

　　在他們搜尋到的寶物中，包括喬凡尼貝利尼的作品、16世紀的古床等。而米蘭地區也在他們的帶領下，掀起了一股新文藝復興風潮。

喬凡尼貝利尼，《波羅美的聖茱斯提娜》(Saint Giustina de' Borromei)

美術館／博物館

米蘭最前衛的藝術展覽空間

三年展覽館
La Triennale di Milano

✉ Viale Alemagna 6, Palazzo dell'Arte　📞 (02)724-341　🕐 週二~日，10:30~20:30 (週四到23:00)　🚫 週一　💲 聯票10歐元、單一展覽8歐元　🚇 地鐵1線至Cadorna Triennale站，或搭公車61號到Triennale站下車　🌐 www.triennale.it

　　城堡後面廣大的綠園區坐落著米蘭最前衛的藝術展覽空間Palazzo dell' Arte為米蘭最重要的工業設計展覽館，除了義大利及歐洲工業設計外，也積極介紹的日本及北歐設計。西元1960年代起，開始以各種因世界經濟社會轉變而出現的問題為展覽主題。西元1999年轉為基金會後，積極轉向服裝設計與多媒體展覽。不定期展出各種國際級視覺藝術、建築、城鎮設計、服裝設計、工藝品、工業設計等展覽，這裡也常舉辦各種藝術講座及活動，可說是米蘭地區的設計與藝術交流空間。

美術館／博物館

狂熱藝術收藏者的珍貴私藏

波蒂佩州里博物館
Museo Poldi Pezzoli

✉ Via Manzoni 12　☎(02)796-334　🕐10:00～18:00　🚫週二　💲10歐元，優惠價7歐元，週一聯票可參觀史卡拉歌劇院
博物館10歐元　➡地鐵3線至Montenapoleone站，往史卡拉劇院方向步行約5分鐘　🌐www.museopoldipezzoli.it

　　Poldi Pezzoli是位19世紀的貴族及瘋狂藝術收藏家，西元1879年過世後，將所有私人收藏捐贈給政府並闢為博物館。主要收藏品為文藝復興時期的藝術作品，以及豐富的中世紀珠寶、地毯畫、玻璃藝品、及古董。

　　1樓有圖書館、蕾絲織品、14～18世紀的武器盔甲及16世紀的地毯畫。2樓共有300多幅文藝復興時期作品，大部分出自倫巴底地區藝術家之手。最受矚目的畫作包括波提切利的《聖母》、曼帖那的《聖母與聖嬰》，不過最具代表性的應該是佛羅倫斯畫家波拉宜歐洛(Piero del Pollaiolo)的《少婦像》(Portrait of a Woman)。

藝術貼近看

ART1. 波拉宜歐洛 (Piero del Pollaiolo)，
《少婦像》(Portrait of a Woman,1470)

　　畫中的這位少婦是佛羅倫斯的銀行家Giovanni de' Bardi之妻。畫家巧妙地將光線反射畫在頭髮、珍珠項鍊、甚至是肌膚上，描繪出晶透感。再者，珍貴的黑白相間珍珠項鍊、袖子上繁複的織繡及髮型，將這位女士的身價，高雅而自然地展現出來。

美術館／博物館

領略19世紀藝術轉變

米蘭現代美術館
Museo dell'Ottocento / Galleria d'Arte Moderna Milano

✉ Via Palestro 16　☎(02)8844-5947　🕐週二～日，09:00～17:30　🚫週一、1/1、12/25　💲5歐元
➡地鐵1線至Palestro站，步行3分鐘　🌐www.gam-milano.com

　　這座新古典風格的皇家別墅(Villa Reale)建於西元1790～1796年，西元1921轉為現代美術館，2004年改名為19世紀博物館。館藏完整展出19世紀以來的藝術轉變，由米蘭的新古典主義、義大利的浪漫主義、學院派、到受法國影響的印象派、現實主義及分裂主義等。

　　位於皇家別墅旁的白色現代建築，為米蘭著名的當代美術館(PAC, Padiglione d'Arte Comtemporanea)，不定期展出國際著名的當代藝術，包括許多前衛又具啟發性的藝術展及攝影展。

　　也推薦到後面的公園走走，欣賞這棟坐落在綠地上的白色新古典建築。

美術館／博物館

充滿科技奇想，長達6公里的展覽館

達文西科技博物館

Museo della Scienza e della Tecnologia Leonardo da Vinci

✉ Via S. Vittore 21　☎(02)4855-5331，預約導覽團(899-000-900)　◷週二～五09:30～17:00／週六～日09:30～18:30　✖週一、1/1、12/24、12/25　$10歐元，優惠價7.50歐元　🚇地鐵2線至S. Ambrogio站，步行約3分鐘　🌐www.museoscienza.org

16世紀修道院改成的科技博物館，在6公里長的展覽館中，依照達文西的設計手稿，打造出他所發明的各種機器模型，包括讓人飛上天的飛行器、投石器、水鐘等。此外還包括鐵路館、航空航海館，在這裡就可詳細了解古今中外的交通、機械、工業、電器、光學科技史、樂器。

此外，館內還有一些實驗室，教導市民做一些有趣的實驗，讓博物館充滿活絡的探索氣息，假日也總是擠滿好奇的小朋友。

這裡的紀念品店販售一些小發明品，可以過來挖寶喔。

館內的實驗室

達文西慣用的反體字，需要用鏡子才看得懂文字內容。這樣可以避免他的新發明被人盜用或者被教會禁止。

教堂

直指神之國度，世界第三大教堂

米蘭大教堂

Duomo

✉ Piazza Duomo 16　☎(02)7202-2656　◷08:00～19:00；屋頂平台09:00～19:00(夏季夜間也開放參觀，5月底～8月中，最晚到21:00)　✖12/25、12/26　$屋頂參觀8歐元(搭電梯13歐元)，教堂2歐元　🚇地鐵1／3線Duomo站，出地鐵站即可看到，步行約1分鐘　🌐www.duomomilano.it　📱可下載Duomo Milano App導覽

以占地面積來講，米蘭主教堂為世界第三大教堂(次於聖彼得大教堂及西班牙的塞維爾大教堂)，共花了6個世紀才正式完工。教堂呈十字形架構，外部長達157公尺、寬92公尺，共有135座尖塔，92個怪獸造型的出水口，並以3,159尊聖人與使徒雕像裝飾而成。最高的尖塔為鍍有3,900片金片的聖母瑪利亞雕像，高達108.5公尺，夜晚燈光照射下，亦顯光輝燦爛。

高聳尖塔的哥德式教堂

教堂正面於拿破崙時期完工，三角形的白色大理石牆，在尖塔的引領下，營造出直入天國的氣勢。入口共有5扇銅門，分別刻出教堂史、米蘭史、聖母生平故事、米蘭詔書等。這座典型的哥德式大教堂巧妙地以柱子及飛扶壁來分散屋頂重力，光是拱頂部分就用了52根梁柱，內部共劃分為5個側廊。除了建築學的考量之外，哥德式的高聳尖塔總讓人覺得能觸抵天堂，所有禱詞，彷彿都能上達天聽，有著撫慰人心的宗教功用。

瀰漫宗教感的裝飾與傳說

教堂內部最精采的就屬大片彩繪玻璃(這也是哥德建築的特色之一),其中最古老的花窗是右側前3扇窗是15世紀留下來的,而其他較為鮮豔的玻璃窗,則是後來修建的。每扇窗戶繪出不同的聖經故事,不但有精采的藝術價值,同時也達到傳教的目的。

玩家小抄:米蘭大教堂觀賞重點

- 最後的三面大型馬賽克鑲嵌畫:中間是啟示錄,左側是舊約聖經故事,右側則是新約聖經故事。
- 日晷:1783年的天文學家所設計的。
- 聖巴多羅什St. Bartholomew雕像:Marco d'Agrate所雕。
- 管風琴:1萬6千支管、120個音栓,為歐洲第二大。
- 主教堂博物館:2013年正式開幕的博物館,收藏豐富的雕刻真品、鑲嵌畫、掛毯、珍貴的禮拜儀式用品。

1.登上屋頂平台可近距離欣賞各個精緻的細節 2.有時還會在屋頂平台舉辦音樂會

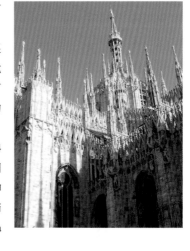

聖壇上方有個紅點,藏著一根釘子,據說這取自釘死耶穌的十字架上。每年9月14日之前的周六還有個神聖的釘子節(Festa della Nivola)。

教堂地下墓室可看到麥迪奇(Medici)的紀念墓地,藏寶室內有許多珍貴的宗教寶物,禮拜堂的部分則可看到一些古羅馬遺跡。

推薦遊客登上8千平方公尺大的教堂屋頂平台,遊走於108根主尖塔間,近距離欣賞精細的聖人雕像,鳥瞰市區景緻,是相當特別的體驗。

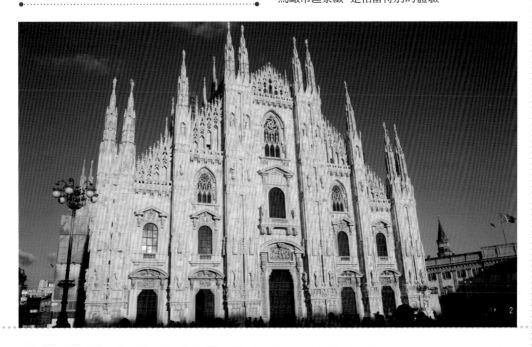

教堂

9世紀建造的金祭壇，描繪耶穌一生
聖安勃吉歐教堂
Basilica di Sant'Ambrogio

🏛 Piazza Sant' Ambrogio ☎ (02)8645-0895 🕐 週一～六10:00～12:00、14:30～18:00，週日15:00～17:00 🚫 週日早上 💲 免費 🚇 地鐵2線至 Sant' Ambrogio站，步行約3分鐘

玩家小抄：自由風格

在米蘭聖安勃吉歐教堂附近的街道走時，Liberty 這個字一直跑進腦海，尤其逛聖安勃吉歐教堂這 區時。

這是19世紀末到20世紀初的新風格，大量採用柔 美的花草紋飾，以反學院風格為精神中心。最初 是法國藝術家根據1896年的新畫廊，稱為新風 格(Art Nouveau)，義大利人稱為自由風格(Stilo Liberty)，德國人稱為青年風格。

歷史悠久的聖安勃吉歐教堂(16個世紀之久)，為 米蘭地區最佳的羅馬建築。教堂於西元前379年即 已存在，西元387年以後獻給米蘭守護聖人聖安伯 吉歐。目前所看到的建築是10世紀改建的倫巴底 羅馬式建築。教堂 正面以拱門及拱 形窗裝飾，兩旁有 2座鐘樓，右邊鐘 樓於9世紀建造， 左邊鐘樓則建於 12世紀。教堂側面 的修道院目前為 天主教大學。

教堂內部最受囑 目的是9世紀建造 的金祭壇，由各種 金飾、銀飾及珠寶

裝飾而成，正面繪出耶穌的一生，後側為聖安 勃吉歐的故事。上面的天頂畫為拜占庭式的 鑲嵌畫，描繪聖人的生平事蹟。教堂內收藏 了米蘭16個世紀以來的豐富文物，寶藏室(Tesoro di Sant'Ambrogio e Mosaici)內有許多珍貴的寶物。地 下室則是安勃吉歐聖人的墓穴。

美麗又充滿生氣的天主教大學

教堂

以達文西《最後的晚餐》聞名於世
感恩聖母教堂
Chiesa di Santa Maria delle Grazie

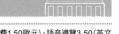

Piazza Santa Maria delle Grazie 2　(02)9280-0360　週二～日，08:15～18:45　週一　$8歐元(預約費1.50歐元)，語音導覽3.50(英文導覽時間09:30、15:30，義大利文導覽時間10:00、16:00)教堂免費參觀，不需事先預約　地鐵2線Cadorna站或地鐵1線Conciliazione站，或搭16號電車在Corso Magenta-Santa Maria delle Grazie站下車　www.vivaticket.it

建於西元1466～1490年的感恩聖母教堂，位於米蘭中心一處幽靜的區域。它的建築風格原為倫巴底哥德式風格，不過後來又將中殿改為經典的文藝復興風格。建築內部裝飾簡單，整體風格溫謙樸實。此外，教堂內部的修道院及聖器收藏室，有一些古物，有時間者也可入內參觀。

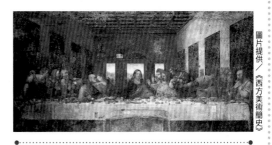
圖片提供／《西方美術簡史》

玩家小叮嚀－預約注意事項
想要參觀《最後的晚餐》必須事先預約(旺季最好提前預約)，由導覽員帶領參觀(約15分鐘)。如果沒有事先預約，也可當天到場碰碰運氣，或許剛好有人取消預約，或仍有預約的餘額。(參見P.44)

古遺跡、廣場

未來主義與抽象藝術作品
王宮
Palazzo Reale

Piazza Duomo 12　(02)8846-5236　週一14:30～19:30、週二～日09:30～19:30(週四～22:30)　週一早上　$視展覽而定　地鐵1／3線Duomo站，面向主教堂，王宮位於主教堂右側　www.comune.milano.it/palazzoreale

西元1138年之前，這裡一直都是米蘭的市政廳，後來轉為米蘭統治家族的居所。現為各種國際級藝術展覽空間，夏季中庭常有露天電影院等活動。

旁邊的建築為市立當代藝術博物館(Civico Museo d'Arte Contemporanea，CIMAC)，館內有許多義大利未來主義及抽象藝術作品，像是著名的Giacomo Balla、Umberto Boccioni、Carlo Carra等。另還不定期展出各種傑出的當代藝術，包括攝影、雕塑、及繪畫展。

古遺跡、廣場

全球最重要的歌劇殿堂
史卡拉歌劇院
Teatro alla Scala

✉ Largo Ghiringhelli 1, Piazza Scala ☎ (02)8879-7473 🕐 09:00～12:30、13:30～17:30 ❌ 1/1、復活節、5/1、8/15、12/7、12/24下午、12/25、
12/26、12/31下午 💲 7歐元，優惠票5歐元 🚇 地鐵1／3線Duomo站，穿過艾曼紐二世走廊即可看到，步行約3分鐘 🌐 www.teatroallascala.org

史卡拉歌劇院啟用於西元1778年，不過二次大戰
殘酷的戰火幾乎將劇院全毀，後來又依照原貌重
新修建成一座美麗的新古典風格建築。

史卡拉歌劇院為全球最重要的歌劇院，當時重
建完成再度開幕時，由剛從紐約返國的托斯卡尼
尼指揮，展開一連
串傑出的演出。羅西
尼、威爾第、普契尼
等大師的作品，相繼
在這舞台展露他們的
音樂才華，讓世人聽
到他們所創作的美麗
樂音，因此在附設的
劇院博物館中收藏豐
富的相關文物。

史卡拉廣場上達文西及其徒弟雕像

古遺跡、廣場

眾多名人、藝術大師安眠之地
米蘭墓園
Cimitero Monumentale

✉ Piazza Cimitero Monumentale ☎ (02)6599-938 🕐 週二～日08:00～18:00 ❌ 週一
💲 免費 🚇 地鐵2線至Garibaldi站，步行約3分鐘 🌐 www.monumentale.net

建於西元1863～1866年的米蘭墓
園，非但毫無陰森氣息，反而像座開放
式的現代雕刻博物館，墓園是一座比
一座優美，情感一座又比一座豐富。

許多米蘭地區的名人均葬於此，包
括歌劇大師托斯卡尼尼及多位米蘭的
建築大師、將軍。

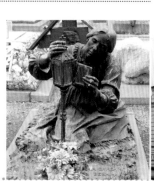

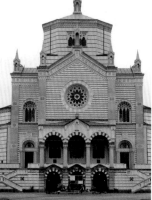

★郊區景點★

貝爾加摩 Bergamo
山城裡的古建築群與美術館

卡拉拉學院美術館

📧 卡拉拉學院美術館(Galleria dell' Academia Carrara)，Piazza Giacomo Carrara, 82　☎ (035)399-528　🕙 10:00～13:00、15:00～19:00
(週四到22:00)　❌ 週一　💰 免費　🚃 由米蘭中央火車站搭車到貝爾加摩新城區的火車站約50分鐘　🌐 www.accademiacarrara.bergamo.it

開始到義大利看藝術

羅馬・佛羅倫斯・威尼斯・米蘭

　　貝爾加摩是位於米蘭與威尼斯之間的山城，整個城區分為兩個部分：上城(Citta Alta)及下城(Citta Bassa)。上城為古城區，有美麗的古建築群，像是主聖母教堂(Basilica di Santa Maria Maggiore)、科雷歐尼禮拜堂(Cappella Colleoni)及主教堂(Duomo)。而下城的卡拉拉學院美術館(Galleria dell' Academia Carrara)則是座相當精采的美術館，收藏有15世紀的曼帖那、喬凡尼貝利尼及波提切利的作品，16世紀的提香、拉斐爾、佩魯吉諾，及18世紀威尼斯與北方文藝復興畫家作品，像是霍爾班(Holbein)、杜勒(Durer)與維拉斯奎茲(Velazquez)。

貝爾加摩是個悠閒又富裕的小鎮，整個城鎮相當美麗、整潔

藝術另一章─米蘭歌劇體驗

　　義大利是歌劇的大本營，每年歌劇季開鑼，許多歌劇迷總會千里迢迢到全球知名的史卡拉歌劇院欣賞歌劇。米蘭歌劇季是12～7月及9～11月，中間空檔時間則是芭蕾舞劇。劇碼可上網查詢，較熱門的歌劇最好事先預約，或者也可試著在開演當天到場看看是否還有Last Minute的優惠票，約可享25%的折扣。

購票方式

1. 直接上網購票www.teatroallascala.org，線上購票需先預付票價20%，且須在24小時內線上付款，否則訂票會自動取消，付款完成後15個工作天會將票寄到你所填寫的地址。
2. 到主教堂Duomo地鐵站內的史卡拉票務中心購買(依Biglieterria Teatro all Scala指標走，開放時間是12:00～18:00)；或者開演當天可到史卡拉歌劇院側邊的購票處登記當天票或140席站票(Via Filodrammatic 2)，不過熱門場次通常是非常搶手。
3. 電話購票，+39-02-860-775，接著需在96小時內將電話訂票表格、購買人身分證件、信用卡正反面傳真到+39-02-861-778。

Data

地址：Piazza della Scala 1
電話：(02)7200-3744
價位：歌劇12～170歐元，芭蕾舞劇10～107歐元，其他5～60歐元，18～26歲年輕學子可享優惠價，每場都有保留140張站票，只限當天登記購買，票價約5～10歐元

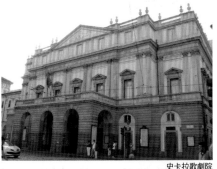
史卡拉歌劇院

每場表演都有保留140張便宜票，但當天要提早去登記

表演購票處位於Duomo地鐵站

★GIFT★
米蘭藝術紀念品
挖掘設計感的紀念物

Gift1◆設計雜貨

以設計聞名的米蘭，有許多設計小店，可找到許多有趣的小雜貨。如米蘭足球隊Inter的紀念品，或顛覆慣性的時鐘。

Gift2◆主教堂雪球

紀念品攤上還可找到以米蘭主要地標製成的各種小紀念品，包括雪球、盤子、筆等。

Gift4◆設計家具

米蘭的家具設計是舉世聞名的，入寶山可別空手而回。

Gift3◆米蘭紀念帽

以米蘭為字樣的各種帽子、T-Shirt或者外套，也是米蘭遊客手中的熱門紀念品。

Gift5◆時裝

就連童裝都讓人愛不釋手。

Gift6◆摩卡壺

方便在家煮咖啡的簡單器具。

Gift7◆巴伽迪瓦賽奇博物館紀念品

紀念品店內有許多精美的筆記本、項鍊及杯盤。

玩家推薦－紀念品販售商店

Alessi旗艦店

地　　址：Via Mazoni 14
電　　話：(02)795-726
營業時間：週一～六10:00～19:00
休 息 日：週日及週一早上
前往方式：由S. Babila廣場往Matteo街走，步行約5分鐘
網　　址：www.alessi.com

現代工業設計品Alessi品牌，是義大利最著名的設計夢工廠。常與當代設計大師合作，因此累積了許多經典作品。

米蘭的這家旗艦店，是義大利唯一一家專賣店，從這裡最能看到Alessi的品牌文化，也是最完整的Alessi產品展覽中心。B1是Alessi近期的產品，較為活潑、多彩，2樓部分則為經典作品，有些是只有這裡才找得到的大師限量版。

米蘭運河區 Naviglio

Trans搭地鐵到Porta Genova FS站，走向Via Valenza，再轉入Alzaia Naviglio Grande微靠左行，步行約5分鐘。

米蘭運河區每個月的最後一個週末會有古董市場，然而，若你無法趕上市集，也別失望，因為運河沿岸有許多小酒吧、餐廳，每天傍晚都有歡樂的開胃酒時間。而運河旁的許多老建築，現也改為藝術家工坊，藝術家在此創作，遊客則可自由參觀，與藝術家近距離接觸。

每年5月初會舉辦Art on the Naviglio藝術節，附近的畫家都會沿著運河擺起攤來，和大家一起分享這年來的創作。

★RESTAURANT★
米蘭藝術相關餐廳
藝術殿堂外的咖啡與小吃

Zucca in Galleria咖啡館
凝視主教堂的最佳角落

位於艾曼紐二世走廊頭的Zucca咖啡館

✉ Galleria Vittorio Emanuele II、Piazza del Duomo 21
☎ (02)8646-4435 ⏰ 07:15～20:40 休週一 💲5歐元
➡ 地鐵1／3線Duomo站Galleria Vittorio Emauele出口，
步行約1分鐘 💻 www.caffemiani.it

　　Zucca咖啡館坐落於主教堂旁的艾曼紐二世走廊，不但是威爾第最常駐足的咖啡館，還可欣賞美麗的主教堂與來往的帥哥美女。

　　推薦嘗嘗Zucca的特調咖啡與這裡著名的調酒。

Luini小吃店
起士餡餅，道地米蘭風味

✉ Via S. Radegonda 16 ☎ (02)8646-1917 ⏰ 週一10:00～15:00，週二～六10:00～20:00 ➡ 地鐵1／3線
到Duomo站，位於Rinascente百貨公司兩棟樓間的小巷子(電影院那條巷子進去) 💻 www.luini.it

熱呼呼外皮酥脆內香軟的餡餅，
絕對值得你的等待

　　1940年由南部Puglia來的Giuseppina Luini，將家鄉最好吃的小吃Panzerotti起士餡餅帶到米蘭城來，最後竟成為米蘭最著名的小吃。

　　好吃的起司餅外皮炸得香又有嚼勁，內餡都是選用新鮮的番茄與起士。也難怪每天中午都是大排長龍。

　　想要品嘗美食，最好12點以前或下午3點左右再過來，否則需要耐心等候。

中午的盛況

晚上7:30以後，許多口味常已銷售一空

住宿情報
Accommodation

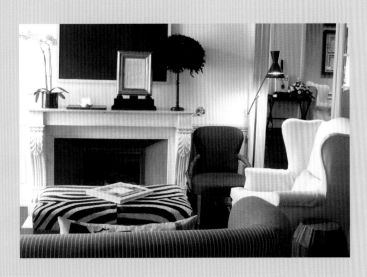

藝術之旅住宿情報

　　藝術之旅的住宿選擇，最好就在景點附近或者交通便捷之地。或是行前安排好景點動線，再來找合適的住宿地，也是讓這趟藝術之行更為輕鬆的不二法門。此外，除了一般旅館，民宿或短期出租公寓也是不錯選擇。

義大利住宿，5大不可不知

從旅館等級挑選、預約住宿到入住禮儀，跨越文化與國別的差異，讓這趟旅程更為自在便利。

 ### 注意淡旺季價差

　　義大利旺季一般是暑假、冬天的聖誕與元旦期間、春天的復活節假期。但大都市與郊區的淡旺季又不一樣，一般人夏季都往郊區度假，因此夏季(7～8月)的都市旅館是淡季，9月以後才是旺季。米蘭的淡旺季較特殊，是以米蘭商展來看，譬如說4月分的家具展為期10天，那麼4月分的那10天就是旺季價錢，其他日期則為淡季價錢。

 ### 住宿，4大分級制度

1. 旅館(Albergo)：分有1～5顆星等級區分。
2. 民宿(Pensione/B&B)：家庭民宿，等同於旅館的1～3星級，感覺較溫馨。
3. 青年旅館(Ostello)：最便宜的選擇，通常是好幾人同一間房間，有些也有雙人、三人或家庭房。
4. 公寓出租(Appartamento)：多人可一起租度假公寓，通常可自炊，分擔下來比旅館便宜，不過有些會要求至少租2～3晚或1星期以上。

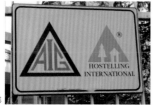

青年旅館標誌

 ### 透過網站或當地訂房

　　可透過旅遊官方網站或旅館預訂網站預訂，或者抵達當地後前往旅遊資訊中心索

通常在機場或火車站都會看到這樣的住宿預訂中心

取免費住宿資訊。機場及大火車站也設有旅館預訂中心(需付少許手續費)。好用的訂房網站如下：

1. 旅館評比、比價網站
輸入旅館名稱或搜尋城市住宿，查看網友對各旅館的評價，這個網站也會列出該旅館的合作訂房網站，自動進行比價。

（取自網站）

網址：www.tripadvisor.com、
www.hotelscombined.com.tw

2. 義大利YH青年旅館網路
網址：www.aighostels.it或
www.hostelbookers.com

3. 民宿
網址：www.airbnb.com

4. 訂房中心
網址：www.booking.com或www.hotels.com

 ④ 小費

　　除青年旅館及民宿外，早上出門前可放1歐元小費給房間清潔人員。

　　行李搬運小費也可給1歐元。

⑤ 注意住宿禮儀

1. 不宜穿著睡衣等太過舒適的服裝出現在旅館的公共空間，像是大廳、餐廳等。
2. 義大利的浴室地板並沒有出水孔，淋浴時請務必將浴簾或浴門拉上，以免水濺到地板上，發生小水災，損壞房間地毯。

3. 浴室內有兩個類似馬桶的物品，有蓋的是馬桶，無蓋的是下身盆。
4. 一般入房時間為14:00～16:00，退房時間為11:00～12:00。超過退房時間會再收取1個晚上的費用。退房後可將行李寄放在旅館。
5. 加床需額外加費。

※3星級以下旅館，最好自行攜帶個人盥洗用品及吹風機。

網路訂房小提醒

1. 每家網路訂房中心的價位不一，建議多在不同的網站上比價，且記得比較加稅後的總價。
2. 建議可以在網路訂房中心找到適合的旅館後，再到該旅館的官方網站查詢價錢，有些旅館自己推出的特惠價反而比較便宜。
3. 有些旅館或民宿並沒有電梯，行李重者，預訂房間時建議詢問清楚。

藝術之旅住宿點推薦

從交通便利性與重要景點周邊，尋找適合的落腳處。

羅　馬

　　羅馬以特米尼火車站附近最多廉價旅館及商務旅館。雖然附近較亂，但行李多者，還是可以考慮住在這區，否則建議直接搭計程車前往下榻旅館；波爾各塞美術館附近有許多優雅的中、高級旅館；梵蒂岡附近環境安全，公共空間也較寬敞，推薦投宿此區(由特米尼火車站搭地鐵約7分鐘)；越台伯河區及奧林匹克體育館附近則有較具特色的旅館及民宿，不過離市區較遠；西班牙廣場、那佛納廣場、萬神殿、花之廣場周邊觀光最便利，不過價位通常較高；也可考慮離火車站不太遠的競技場周邊，價位較低，也可步行到各大景點。

●The Beehive民宿及公寓型住宿
可免費上網的設計青年旅館民宿

　　靠近特米尼火車站便宜又具有設計感的住宿。這座青年旅館民宿是由一對美國夫婦經營，在此實踐他們的身心靈健康生活理念。除雙人房外，還有價位便宜的通鋪。免費上網，還提供免費的城市導覽App。附近另有3間公寓。最好提早幾個星期預約，這家民宿相當熱門。

地　　址：Via Marghera 8
電　　話：(06)4470-4553
價　　位：通鋪25歐元起，雙人房60歐元起
前往方式：櫃檯設在Via Marghera 8。由特米尼火車站右側出口出來，會看到對街的Trombetta咖啡館，由Trombetta咖啡館街角順著Via Marghera，直走過兩個街區，步行約5分鐘。
信用卡：Y
網　　站：www.the-beehive.com

●Domus Trevi B&B

交通便利的舒適旅館

就位於著名的許願噴泉旁，到古城區各景點都相當方便，客房佈置也很清新、舒適。

地　　址：Piazza Scanderbeg, 85
電　　話：(06)6400-2358
價　　位：80歐元起
前往方式：最近的地鐵站為Barberini，接著要再步行550公尺；由火車站搭計程車約10～15分鐘；或搭85號公車到Tritone-Fontana Trevi站下，接著步行約3分鐘
網　　站：http://www.treviroyalsuite.com/rooms.php

(照片取自網站)

讀室裡擺上各種書報，冬天還可坐在火爐旁，舒服的看書。處處可看到旅館主人想要提供客人一個比家還舒適的家。

地　　址：Piazza Santa Maria Novella, 7
電　　話：(055)2645-181
價　　位：300歐元起
前往方式：由S.M.N.火車站步行約5分鐘
網　　站：www.jkplace.com

●NH Firenze

幽靜的專業連鎖旅館

這是義大利知名連鎖旅館，旅館設備與專業性都不讓人擔心。共提供152間房間，最近才又重新整修過，設備更為完善，且旅館位置就在亞諾河附近，環境較為幽靜。

地　　址：Piazza Vittorio Veneto, 4/a
電　　話：(055)2770
價　　位：85～245歐元
前往方式：由火車站搭車約5分鐘，步行約12分鐘
網　　站：www.nh-hotels.it

佛羅倫斯

廉價商務旅館多在火車站與聖羅倫佐教堂附近，市區旅館較貴，高級旅館聚集在亞諾河邊。Via Cavour街上可找到一些中價位旅館（這裡較靠近主教堂）。

●J.K. Place Hotel精品旅館

由當地知名建築師Michael Bonan打造

位於火車站前面的福音聖母教堂廣場上，白色的優雅建築內，由年輕的佛羅倫斯建築師Michael Bonan操刀，打造一座最有質感的精品旅館。以不同的精品家具，和諧地組合出各個獨具特色的休憩空間。而除了令人讚嘆的裝潢設計之外，這裡的服務也很貼心。用餐室裡全天供應點心及飲料，客廳、閱

威尼斯

廉價旅館多位在火車站附近，聖馬可廣場附近及大運河畔多為中高級旅館，較可悠賞威尼斯浪漫夜；再者高岸橋附近也是不錯的選擇；學院美術館週區則較為雅靜。威尼斯城外的Mestre，旅館較威尼斯城便宜且現代化。

●Hotel Concordia

18世紀豪宅改建，開窗就可見到知名教堂

就位在聖馬可大教堂右後側的4星級旅館，地點

極佳，打開窗戶就可以看到聖馬可大教堂與廣場。這家旅館是由18世紀老豪宅改建的，每間房間布置就是要給人貴族般的享受，讓客人盡情體驗威尼斯的奢華生活。

地　　址：Calle Larga S. Marco 367
電　　話：(041)520-6866
價　　位：100～450歐元
前往方式：搭1或82號公船到聖馬可廣場，旅館就位於聖馬可廣場的右後側
信 用 卡：Y
網　　站：www.hotelconcordia.com

●Morettino B&B

鄰近聖馬可廣場的溫馨民宿

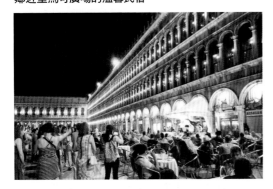

　　就在聖馬可廣場旁的窄巷內，這區也是威尼斯的精品街區。廚房還為房客準備許多免費的食品，無論在布置或接待上，都是十足的民宿式溫馨。

地　　址：Sestiere San Marco, Calle Zorzi 1161
電　　話：(349)405-4302
價　　位：80歐元
前往方式：可搭公船到San Marco站，面向大教堂的左後方巷子裡(Hard Rock咖啡附近)

米 蘭

　　米蘭火車站到布宜諾艾利斯大道之間有許多廉價及商務旅館，主教堂附近則多為4～5星級旅館，小巷道內也可找到一些2～3星級旅館。運河區則可找到較多特色旅館，這區的夜生活最為精彩。

●Hotel Zurigo中價位商務旅館

位於Missori地鐵站旁，令人放心的老旅館

　　這家3星級旅館位於大教堂不遠處的Missori地鐵站，觀光或商務都非常便利。內部設備典雅、整潔。此外，由於這家是老字號旅館，對於旅館服務已經相當有經驗，是令人放心的住宿地點。

地　　址：Corso Italia, 11/A
電　　話：(02) 7202-2260
價　　位：單人房約80歐元，雙人房約130歐元
前往方式：地鐵3線Misorri站，步行約2分鐘
網　　站：www.hotelzurigo.com

●Hotel Berna

以豐富早餐聞名

　　距離火車站約5分鐘路程，房間內部現代舒適，早餐豐富，房間mini bar飲料零食免費。

地　　址：Via Napo Torriani, 18
電　　話：(02)9475-5704
價　　位：130歐元起(官網常有特價優惠)
前往方式：距離地鐵站Centrale火車站約200公尺
網　　站：hotelberna.com

索引1：藝術大師

索引2：各景點的藝術作品

索引

藝術大師‧各景點的藝術作品

米 蘭

開始到義大利看藝術：達文西‧米開朗基羅‧波提切利‧拉斐爾(第四版)

作　　者	吳靜雯	**So Easy 047**
攝　　影	吳靜雯‧吳東陽	

總 編 輯	張芳玲
發想企劃	taiya旅遊研究室
新版主編	邱律婷
初版主編	徐湘琪
修訂編輯	林云也
封面設計	何仙玲
美術設計	林惠群
修訂美編	余淑真

太雅出版社

TEL：(02)2836-0755　FAX：(02)2882-1500
E-MAIL：taiya@morningstar.com.tw
郵政信箱：台北市郵政53-1291號信箱
太雅網址：www.taiya.morningstar.com.tw
購書網址：www.morningstar.com.tw
讀者專線：(04)2359-5819 分機230

出 版 者	太雅出版有限公司
	台北市11167劍潭路13號2樓
	行政院新聞局局版台業字第五○○四號

法律顧問	陳思成律師

印　　刷	上好印刷股份有限公司　TEL：(04)2315-0280
裝　　訂	東宏製本有限公司　TEL：(04)2452-2977

四　　版	西元2016年03月01日
定　　價	270元

（本書如有破損或缺頁，退換書請寄至：台中市工業30路1號　太雅出版倉儲部收）

ISBN 978-986-336-108-4
Published by TAIYA Publishing Co.,Ltd.
Printed in Taiwan

編輯室：本書內容為作者實地採訪資料，書本發行後，開放時間、服務內容、票價費用、商店餐廳營業狀況等，均有變動的可能，建議讀者多利用書中網址查詢最新的資訊，也歡迎實地旅行或居住的讀者，不吝提供最新資訊，以幫助我們下一次的增修。
聯絡信箱：taiya@morningstar.com.tw

國家圖書館出版品預行 編目(CIP)資料

開始到義大利看藝術：達文西、米開朗基羅、波提切利、拉斐爾 / 吳靜雯作. --
四版. -- 臺北市：太雅, 2016.03
面；　公分. -- (So easy ; 47)
ISBN 978-986-336-108-4(平裝)

1.藝術 2.旅遊 3.義大利
909.45　　　　　　　　104028385

這次購買的書名是： 第四版 (So Easy 47)

開始到義大利看藝術：達文西‧米開朗基羅‧波提切利‧拉斐爾

＊01 姓名：＿＿＿＿＿＿＿＿＿＿＿＿＿＿＿＿＿ 性別：□男 □女 生日：民國＿＿＿＿＿ 年

＊02 手機（或市話）：＿＿＿＿＿＿＿＿＿＿＿＿＿＿＿＿＿＿＿＿＿＿＿＿＿＿＿＿

＊03 E-Mail：＿＿＿＿＿＿＿＿＿＿＿＿＿＿＿＿＿＿＿＿＿＿＿＿＿＿＿＿＿＿＿

＊04 地址：□□□□□ ＿＿＿＿＿＿＿＿＿＿＿＿＿＿＿＿＿＿＿＿＿＿＿＿＿＿

05 你對於本書的企畫與內容，有什麼意見嗎？

＿＿＿＿＿＿＿＿＿＿＿＿＿＿＿＿＿＿＿＿＿＿＿＿＿＿＿＿＿＿＿＿＿＿＿＿＿＿

＿＿＿＿＿＿＿＿＿＿＿＿＿＿＿＿＿＿＿＿＿＿＿＿＿＿＿＿＿＿＿＿＿＿＿＿＿＿

＿＿＿＿＿＿＿＿＿＿＿＿＿＿＿＿＿＿＿＿＿＿＿＿＿＿＿＿＿＿＿＿＿＿＿＿＿＿

06 你是否已經帶著本書去旅行了？請分享你的使用心得。

＿＿＿＿＿＿＿＿＿＿＿＿＿＿＿＿＿＿＿＿＿＿＿＿＿＿＿＿＿＿＿＿＿＿＿＿＿＿

＿＿＿＿＿＿＿＿＿＿＿＿＿＿＿＿＿＿＿＿＿＿＿＿＿＿＿＿＿＿＿＿＿＿＿＿＿＿

＿＿＿＿＿＿＿＿＿＿＿＿＿＿＿＿＿＿＿＿＿＿＿＿＿＿＿＿＿＿＿＿＿＿＿＿＿＿

＿＿＿＿＿＿＿＿＿＿＿＿＿＿＿＿＿＿＿＿＿＿＿＿＿＿＿＿＿＿＿＿＿＿＿＿＿＿

很高興你選擇了太雅出版品，將資料填妥寄回或傳真，就能收到最新的太雅出版情報及各種藝文講座消息！

填問卷，抽好書 （限台灣本島）

凡填妥問卷(星號＊者必填)寄回、或完成「線上讀者情報上傳表單」的讀者，將能收到最新出版的電子報訊息！並有機會獲得太雅的精選套書！每單數月抽出10名幸運讀者，得獎名單將於該月10號公布於太雅部落格。太雅出版社有權利變更獎品的內容，若贈書消息有改變，請以部落格公布的為主。參加活動需寄回函正本始有效(傳真無效)。活動時間為即日起～2016/06/30

以下3組贈書隨機挑選1組

放眼設計系列2本

居家烹飪2本

黑色喜劇小說2本

太雅出版部落格
taiya.morningstar.com.tw

太雅愛看書粉絲團
www.facebook.com/taiyafans

旅遊書王（太雅旅遊全書目）
goo.gl/m4B3Sy

填表日期：＿＿＿＿＿年＿＿＿＿＿月＿＿＿＿＿日

（請沿此虛線壓摺）

太雅出版社　編輯部收

台北郵政53-1291號信箱
電話：(02)2882-0755
傳真：**(02)2882-1500**
（若用傳真回覆，請先放大影印再傳真，謝謝！）

（請沿此虛線壓摺）

太雅部落格 http://taiya.morningstar.com.tw

有 行 動 力 的 旅 行 ， 從 太 雅 出 版 社 開 始

（請沿此虛線裁剪）